黏土造型狂想曲

按部就班雕塑出小矮人、巫師、飛龍、武士、骷髏、聖誕老人等有趣的造型！

汀可‧提洛夫 著
蕭文珒 譯

新一代圖書事業有限公司

國家圖書館出版預行編目資料

黏土造型狂想曲 / 汀可.提洛夫；蕭文珪 譯.--
新北市：新一代圖書：2012.01
面：　公分
ISBN 978-986-6142-16-1(平裝)

1.泥工遊玩 2.黏土

996.6　　　　　　　　　　100019936

黏土造型狂想曲
CREATING FANTASY POLYMER CLAY CHARACTERS

著 作 人：汀可·提洛夫

翻　　譯：蕭文珪

發 行 人：顏士傑

編輯顧問：林行健

資深顧問：陳寬祐

出 版 者：新一代圖書有限公司
　　　　　新北市中和區中正路906號3樓
　　　　　電話：(02)2226-3121
　　　　　傳真：(02)2226-3123

經 銷 商：北星文化事業有限公司
　　　　　新北市永和區中正路456號B1
　　　　　電話：(02)2922-9000
　　　　　傳真：(02)2922-9041

印　　刷：Star Standard Industries

郵政劃撥：50078231新一代圖書有限公司

定價：520元

ISBN 978-986-6142-16-1

2012年1月 印行

© 2004 by Quarry Books

First published in the United States of America by Quarry Books,
an imprint of Rockport Publishers, Inc.33 Commercial Street Gloucester,
Massachusetts 01930-5089
Telephone: (978) 282-9590
Fax: (978) 283-2742
www.rockpub.com

Library of Congress Cataloging-in-Publication Data
Tilov, Dinko.
Creating fantasy polymer clay characters : step-by-step trolls, wizards, dragons,
knights, skeletons, Santa, and more! : making fantasy polymer characters / by Dinko
Tilov.
p.　cm.
ISBN 1-59253-020-6 (pbk.)
1. Polymer clay craft. I. Title.
TT297.T574 2004
731.4'2-dc22　　　　　　　　　　　　　2003020796

10 9 8 7 6 5 4 3 2 1
Design: Bob's Your Uncle
Cover Art and Design: Jerrod Janakus

Printed in Singapore

目錄

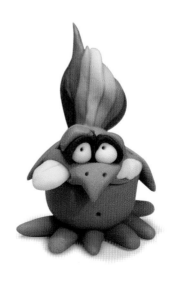

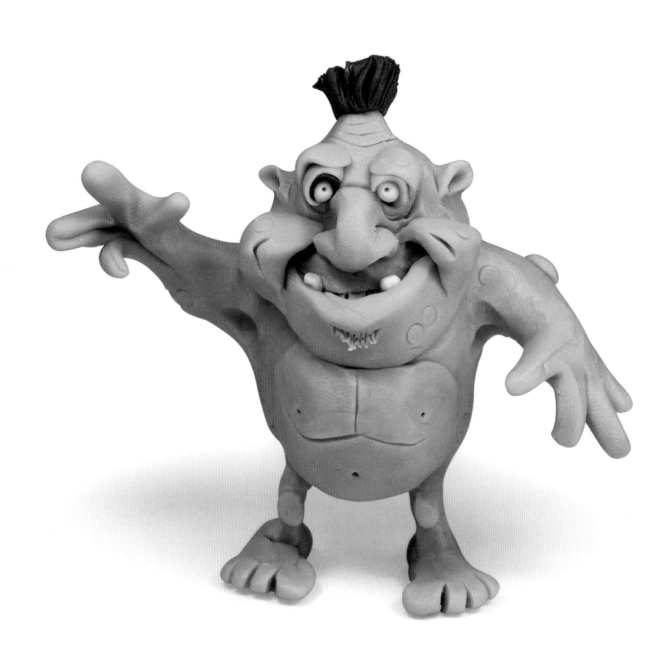

前言

我們每個人都看過充滿奇想的角色造型，對於這些造型的特色也很熟悉。想得到的例子俯拾即是，他們遍佈於電影、書籍、以及電玩遊戲之中。像是小矮人啦、惡魔鬼怪啦、小精靈、巫師等等。每個人一定都看過這些造型，因為他們都能惟妙惟肖地被複製出來。而有個地方，不但自己可以目擊這些令人驚豔的造型，而且相機在此絕無用武之地，同時每個人也都擁有自己獨一無二的影像。

這就是所謂的想像力，我們要帶領你，讓你能變幻出自己的奇幻造型。假如你跟著說明按部就班做，這本書可以作為指南之用；而如果你想另闢蹊徑，此書也可成為最佳良伴。這是一個雙贏的結局，因為無論你想亦步亦趨地隨同此書，還是想根據演繹步驟稍作變化，都不會搞混做法。

本書所敘述的步驟，包括雕塑造型時的技巧部分，像是如何以手指做鼻子，同時也涵括創意領域，例如：為什麼學習者必須要這麼不厭其煩地做出鼻子？而如果一定要做鼻子，那鼻子應該是尖的還是扁的？每一項造型都會在一開始先讓學習者了解做法，然後才在稍後提出關於做法的建議。學習者無需在完成造型之前，事先具備雕塑或聚合黏土方面的經驗，因為相關媒材、使用工具、以及兩者互相運用的方法，本書都會一一詳述。

學習者不需要逐一練習每個主題，可直接略過不想做的造型。但從本書先前部分一路進行下去時，有些步驟銜接上的問題就會出現，請學習者要留意到這點。

學習者屆時也會發現到，運用所有散置於抽屜裡雜七雜八小物件的新方法，例如：別針、鈕釦、壞了的筆、廉價的珠寶飾品、大眾化的紀念品、以及旅行用的小飾物等等。就連壞掉的燈泡甚至都可以當成奇幻造型的一部分。

總之，學習者不需要接受任何特別訓練，即可完成本書所介紹的某一種造型，因為書中都已經詳加解釋了，而且，最後也一定不會跑出一個失敗的奇幻造型。此外，學習者還可以因為用舊彈珠做出令人意想不到的水晶飾品，順道提早完成一次舊物大掃除。

將這些讓人振奮的點子和巧妙的黏土雕塑方法牢牢記住！或許你會做出一個沒有人看過的造型……

你的角色造型帥夥伴

汀可・提洛夫

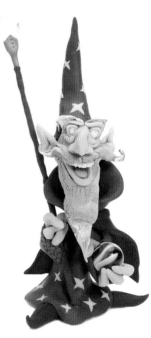

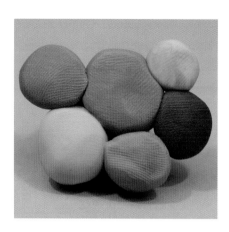

什麼是聚合黏土？

聚合黏土就是一種讓人將成品放在烤爐裡烘烤或修飾的綜合性雕塑素材。一份聚合黏土包含了各種不同的品牌和顏色，並且具有雕塑、蝕刻、組織架構、以砂紙磨光和上色等種種的性質。使用聚合黏土不但不會製造出廢物，同時也不需要什麼特別的設備或器材。聚合黏土的這些特質，讓初學者很輕鬆就能夠對這種具有多用途的媒材上手，而且也是雕塑小型作品的最佳選擇。聚合黏土容易處理，學習者可以將注意力專注在造型創造的過程，而非一味在材料上費盡心思。

找出聚合黏土的工具與用品

學習者可以在美術工藝用品店買到聚合黏土專用的工具和用品，或者也可以上網訂購這些東西。請參考本書最後「資料來源」部分所提供的訊息。

錯用工具

本書的主旨在於，學習者不應該因為缺少了適合的聚合黏土或工具而給困住了。為了讓學習者了解這點，我所使用的聚合黏土，從德國費摩公司出產的軟陶（Fimo Soft）到美國雕塑土（Super Sculpey）都有，同時運用所有唾手可得的物品，從一根別針到一支黏土用造型器，來當作本書所示範造型的工具。學習者應該很隨性地就可以即席創作。就我個人而言，我比較喜歡、同時也建議學習者使用普瑞摩公司製造的樹脂黏土（Premo Sculpey），因為它容易成型，而且烘烤後也比較結實。從經驗中得知，學習者儘量不要選擇使用太軟或太黏的黏土。而黏土的品牌、顏色、以及用量，不應該妨礙到雕塑本身而使過程無法順利進行。每一個造型裡所選用的顏色只作為建議，例如：是不是讓「小紅帽」戴鮮黃色的帽子，學習者就可以自行決定。

在每一項造型介紹一開始所明列的黏土用量，其實只是大約粗估的份量，而且通常預估的都是需要的最大值。如此是為了避免不實際的測量單位，像是：1/231團黏土，同時也要讓學習者建立比例的觀念。

至於所提到的工具部分，我建議使用黏土用造型器（clay shaper），因為他們具有彈性的頂端，是處理黏土的絕佳器具。特別是帶有細尖頭的、或是呈斜切面中空管狀的黏土用造型器，可用在本書所示範的大部分造型上。另外，學習者也可以拿指甲表皮推刀（cuticle pusher）來代替黏土用造型器，它是修飾指甲時一種常用的工具。指甲表皮推刀同時也是處理硬黏土（或是置放較久的黏土）最棒的工具，因為它的頂端不是太尖銳，使用時就無法過於流暢。而至於其他看起來和黏土用造型器，或和指甲表皮推刀有同樣功能的工具，也不要吝於去嘗試運用；所有的工具都可以拿其他器材作為替換的──當然，自己的雙手除外。

所有上述正確合用的工具和用品，全都可以在網路上或美術工藝用品店買到。如果想要知道更多的訊息，請參閱本書最後「資料來源」的篇章。

閱讀說明的方法

本書的造型說明，首先，就是為了讓學習者對於某個造型的做法，能夠在看過之後即有所理解而設計的。在雕塑過程中，請記住：每個步驟並不單獨自成一個動作，而是居於前一個步驟完成之後、以及下一個步驟準備進行之前，在這一連串的連續動作之中。為了能夠比較容易掌握每個步驟的圖片說明，試著快速瀏覽一下該步驟的前後一個解釋。如此一來，學習者就不需要冒什麼風險，好比說，不小心做了一個會遮住鬢邊鬍子的過大耳垂，而這個鬢邊鬍，原來應該是要放在一個模仿貓王造型的臉頰上的。

手握造型的方式

　　本書裡的許多圖片並無法讓學習者了解，在雕塑過程中應該如何手握造型。獨自坐在淺藍色沙漠中，同時以一支黏土用造型器固定耳朵的傻蛋造型並不常見。另一方面，學習者也會常常需要在自己正在雕塑的造型上施加反壓力，或只是握住黏土的一小角，以便在造型的表面動刀。

　　一般而言，學習者應該像抱著嬰兒的姿態手握造型，也就是說，要撐住造型的底部（亦即，會將整個造型往下拉、重量較大的那部分），同時還必須不會讓頭部掉下來。要做到這個要求最簡單的方式，就是把自己的大拇指放在造型的底部，然後將其餘的手指或指尖置於造型的背後（造型背後通常都是平坦的，而且也不會有什麼地方被破壞）。

烘烤

　　雕塑一個聚合黏土的最後一個步驟、通常也是最重要的一個步驟，就是烘烤。學習者會需要一個電烤箱或瓦斯烤箱來烘烤聚合黏土。有對流烤箱是最好的了，因為烤箱內的風扇可以讓熱空氣繞著做好的造型均勻地循環。在烘烤的時候，永遠都要遵守放在黏土袋中，每個不同的黏土製造商所提供的說明，這些說明的內容都是很基本的。下列的建議則是額外的使用心得，也許可以讓學習者省去一些嘗試和錯誤結果的機會：

- 烘烤的主要目的之一，是要保存自己所創造的成品形狀。當學習者將某個造型放到烤箱時，造型常常很可能都會倒向一邊（或是所做的造型大概因為好奇吧，它的鼻子總是會黏到烤盤上）。為了不致發生這個問題，可以用錫箔紙先做成支柱。

- 也可以先將完成的造型拿錫箔紙蓋上，如此一來，造型上的顏色就不會有太嚴重的改變，因為造型長時間赤裸裸地與烤箱的熱度接觸，他們柔軟的聚合黏土表面即有可能會變得脆弱，而且會形成駝色。

- 千萬不可將烘烤的溫度，調高到超過了所使用的黏土品牌所標示的程度。只要以正確的溫度烘烤，隨著烘烤的時間一點一點地累積，造型就會變得越來越結實，而且也不會燒焦。大體上說來，體積較大的造型需要放在烤箱中久一點兒。

- 請特別留意：當烤箱的溫度轉到華氏275度（攝氏135度）時，烤箱裡的溫度並非就一定達到如此的熱度。烤箱不會像美國太空總署的設備一樣那麼精確。比較理想的情況是，看看能不能找到一個烤箱溫度計來測出箱內的正確溫度，如此，就可以確保所做的造型不會受損。假如沒有烤箱溫度計，或是自己是第一次使用烤箱烘烤造型，那麼在自己的作品要烘烤以前，先放一小塊黏土到烤箱中測試一段時間，這永遠都是最好的做法。要不斷地查看造型烘烤的情形，才能確保一切狀況正常無誤。

- 把造型從烤箱裡拿出來的時候，要特別小心，因為一旦造型的溫度冷卻下來，他們會變得非常脆弱。而如果烤得過久，千萬不要將烤箱中冒出來的煙吸入，同時要即刻讓煙霧散到室外去。記住：永遠都有機會做出更好的造型的！

- 只要以正確的溫度烘烤，對於那些烘烤程度不夠的造型，全都可以再三反覆烘烤而不致破壞黏土。這麼做對於固定造型是很有幫助的，因為學習者可以趁此補上一隻掉了的手臂，或是再次調整整個造型。

- 在雕塑一個比較複雜的造型時，學習者可能會發現，先將造型烘烤到原本所需時間的一半，然後在一個比較堅固的構造上，再繼續進行未完成的部分，這麼做可能比較容易上手。

　　在每一章節的最後，學習者還會再次讀到這個有關基本的「烘烤」單元，所以，除非學習者對於自己所使用的烘烤方法已經很熟悉了，否則，還是將這部分的內容隨時放在身邊容易取得的地方吧。

露齒的鳥兒

　　這隻露齒的小鳥，眼神朝上凝視、身子穩穩地端坐在那巨大的雙腳上、編貝般的牙齒在笑容裡閃爍著，這樣的塑像可說是最佳的入門造型，尤其當學習者完全沒有雕塑過黏土時。雕塑這隻小鳥本身就是一件很好玩的事，同時也有助於學習者從其中練習某些重要的技巧，以便完成本書之後所陸續安排的造型；這些技巧包括：雕塑基本的形狀，以及學會在不破壞造型其他部分的情況下，對其身上某個特定的地方進行雕塑。

　　本造型所選用的色彩必須依照下述的單一原則：也就是選擇兩種互為對比的顏色，一個顏色用來做有毛茸茸的部分（包括身體、翅膀、以及尾巴），另一個顏色則用來做像骨頭般突出的部分（例如鳥嘴和腳）。

　　至於小鳥本身的大小並不是太重要，只要它全身的比例適中就好。下圖所示的小鳥高不到一英吋（2.5公分）。

材料 1/4塊黃色黏土（我們採用的是普瑞摩公司所製造的樹脂黏土）

1/2塊綠色黏土

1/8塊白色或色彩明亮鮮豔的黏土

1/8塊橘色黏土

1/8塊黑色黏土

工具 別針

細尖頭黏土用造型器

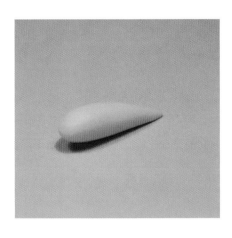

1 雕塑一隻鳥兒的方式和蓋房子是一樣的，都是從底部往上架起來，因此我們要從小鳥的雙腳開始動手。一般小鳥腳上會有三隻腳趾頭。而要做腳趾頭，可以先以自己的食指與拇指揉捲一小團的黏土，直到它變成橢圓形。在揉捲的時候，於後端稍微施加一些力道讓它變尖一點兒。尖的這端會藏在鳥兒的身體下，而胖胖的另一頭將變成腳趾尖。如此一來，小鳥才會有漂亮且渾圓的腳趾頭，而不是可怕嚇人的鳥爪。

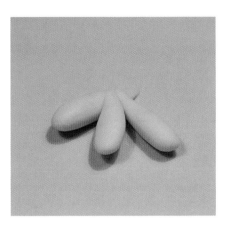

2 完成一隻腳趾後，再繼續做另外兩隻，然後將後來做的這兩隻腳趾頭尖細的一端，牢牢地黏在第一隻的上方。要確定這些腳趾頭都確確實實地黏上了，如此一旦準備要烘烤這隻小鳥時，小鳥才會有一個穩固結實的底部。腳趾的最外面兩隻彼此應該要成90度（直角），這樣就可以讓小鳥用雙腳穩穩地站好。

3 將前述的過程再重複一次，然後做出另一隻腳。確定左右兩隻腳上的腳趾數都一樣——這可是關係到審美能力的問題哪。

4 接著，做一個雞蛋形狀的黏土，它會拿來當作鳥兒的身體。先在兩隻手掌心中搓揉一團黏土，搓揉的過程中，輕輕地以手掌往黏土的一端擠壓，由此做出一個像雞蛋一樣的形狀。將身體緊緊地黏在雙腳上。記住，因為身體一定要和雙腳成為一體，因此假如要做出一隻結實的鳥兒，必須要施加一點兒力道。小心哦，使力的時候可別讓整個雞蛋的形狀走樣了。

5 小鳥的嘴是用一片三角形的黏土做成的。先做一個小小的、三邊等長的扁平三角形。然後將三角形的其中一角壓扁，讓它稍微薄一些。壓扁的這一角要當成鳥嘴的嘴尖。

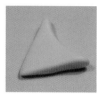

6 將另外兩個角往相反的方向拉曳，然後把他們之間的夾邊推成一個曲線狀。由於這一邊的鳥嘴是要固定在身體上，因此推凹出來的形狀，應該要大略順著小鳥身體的弧度。

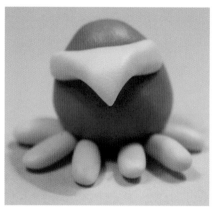 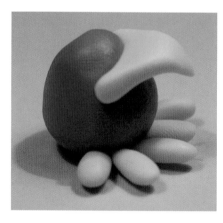

8 第一次用到別針就是在這個步驟裡，它準備要分出小鳥上下顎的形狀。將別針插進鳥嘴裡弧狀最初形成的地方，然後小心地往兩頰拉。注意，別拉得過火了，因為還得讓上下顎保持接合的狀態。

7 從這個角度來做，如果要將鳥嘴附著到身體上，做鳥嘴的動作就會容易些。以水平的角度將鳥嘴黏到身體上。到底最後是要做一隻眉眼高或眉眼低的小鳥，端視個人將鳥嘴放在身體上的高度而定。把鳥嘴黏在比較高的地方，就會形成一隻眉眼低而又有著啤酒肚的鳥兒。接著，輕輕地將鳥嘴的前端往下壓。（這個特徵，可能是唯一會讓人感覺和老鷹相似的地方。）

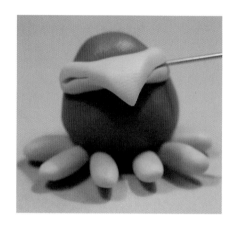

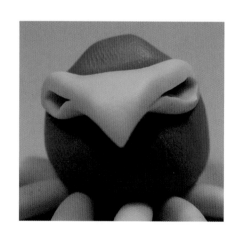

9 再次用別針把上下顎之間的距離拉寬。接著，做出一個側邊、淚珠狀的洞口。牙齒就是要放在這個空間裡。

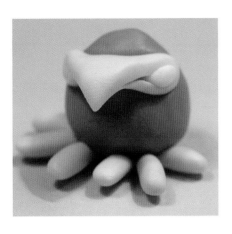 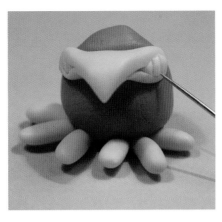 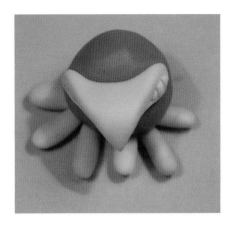

10 以白色的聚合黏土填洞。假如想要自己做出來的鳥兒牙齒情況顯示不佳,當然可以選用黃色黏土來做。或者,也可以放一支雪茄在鳥兒的嘴裡以替代牙齒,或甚至可以讓它的舌頭伸出來。但牙齒……牙齒還是比較傳統的設計啦。

11 用別針將白色的聚合黏土分出一顆顆單獨的牙齒。來回滑動別針的尖端,而不只是直接從上顎往下顎、或是從下顎往上顎畫過一條線,以避免在別針尖端周圍產生「微量」的黏土,而致最後破壞了自己先前已完成的形狀。

12 圖中所示,是從鳥兒眼睛的角度來看這隻鳥。

13 揉兩小團白色的聚合黏土做眼球。至於眼皮的部分,可以揉兩團差不多大小的有色黏土,而這個顏色要比做鳥嘴的色彩深一些。將兩團有色黏土壓扁。這兩團有色黏土沒有必要揉成太漂亮的球體,因為希望做出來的是帶有點橢圓的形狀,所以,就動手做個拉長了的球吧。用橢圓形的黏土圍在眼球的四周,讓眼球一半的面積都被包覆,而眼球的最外緣是突出的,看起來就像是棒球帽一樣。上面三張圖片即一一展示了小鳥雙眼的做法。

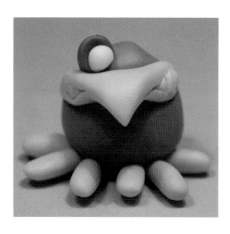
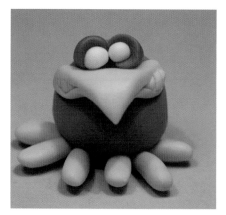

14 將雙眼置於小鳥身上。把雙眼與鳥嘴同時黏到蛋狀體上。因為鳥兒的整張臉要由鳥嘴和眼睛來形成,因此一定要將這兩項臉部特徵同時放近一點兒。

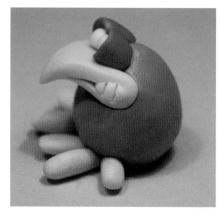

15 再來,就需要替鳥兒做翅膀了。把兩球黏土壓成圓盤狀來做翅膀。

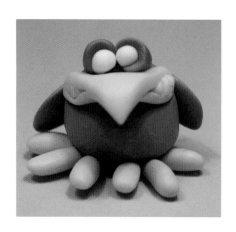

17 與做腳相同的方式來做尾巴,但所用的黏土顏色要和身體的顏色一樣。然後,把橢圓的三卷黏土壓平,讓他們就好像是羽毛般。羽毛與腳趾頭一樣,並非有一定的數目而不能改變。

16 把翅膀的圓端黏到身體上與鳥嘴一樣高度的地方。將一邊翅膀較低而會搖動的一端,讓它遠離身體稍稍地張開。重複這個程序而加上另一片翅膀。

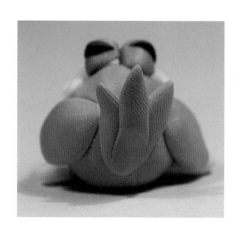

18 將尾巴加在鳥兒尾端的地方。

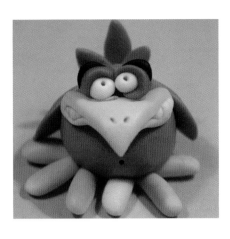

19 將小鳥整個轉過來。現在，準備給這隻鳥兒看東西的眼睛、能夠呼吸的鼻子、以及一個肚臍眼。（你是否曾感到好奇：一隻普普通通的小鳥，憑什麼可以出現在一本奇幻造型的書裡？嗯，就是這個肚臍眼，讓它得以「晉陞」到這樣的地方啊。）

用別針在眼睛上刺兩個洞、在腹部上戳一個窟窿、同時在鳥嘴上扎兩個孔。鳥嘴上的兩個孔是要當作鼻孔，所以以把他們往兩旁拉一些些，因為鼻孔不必是百分之百的圓。同時，揉兩條小小的黑色黏土，然後將他們放在眼皮的上方當作眉毛。

要在眼球的哪個地方刺洞是很關鍵的問題。以下提供了幾個可能的選擇：

雕塑眼睛

我們刺洞是要做出眼睛的神情，而不能只是點上一粒小小的黑色黏土而已，這個動作的重點應該要掌握住。一顆小黑點所代表的涵義，就如同是自己看東西的某個角度。由於如此之故，眼睛看起來就會不自然。但是，刺出來的洞還是具有深度與方向的。何況，也只有有限的幾個角度，足以讓自己和鳥兒的眼神出現定住不動的畫面，而這樣的眼神，就更能增添造型些許的特色了。

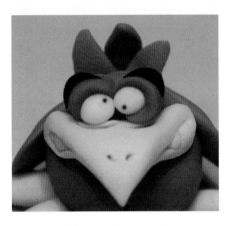

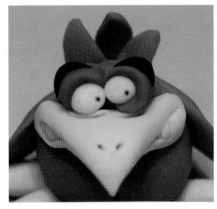

◀ 朝左看的眼神

◀ 暈眩眼花的眼神

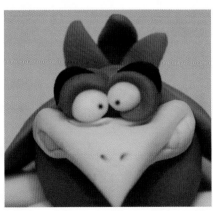

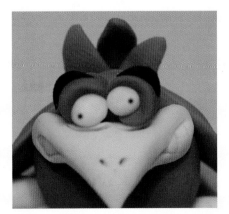

◀ 一般正常的眼神

◀ 目瞪口呆的眼神

20 圖裡的這隻鳥兒眼睛是往上看的。由於這個造型的尺寸不大，眼神朝上對它而言，是讓任何正在看它的人可以和它四目相接最簡單的方式。這樣的設計，更增加了鳥兒與週遭環境互動的感覺，而不只是呆呆地坐在原地。

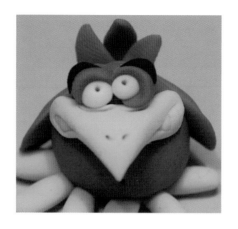

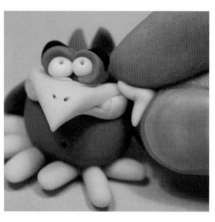

22 利用細尖頭黏土用造型器，將兩頰與鳥嘴的其中一部分結合成型。

接著，依照黏土製造商的指示烘烤這隻已完成的鳥兒，然後讓它冷卻。想要了解更多有關烘烤的建議，請參閱本書一開始在「烘烤」單元裡所敘述的內容。

21 小鳥大致上是做好了，但還有最後一個步驟尚待完成；也就是，可以讓它有張比較嬉皮笑臉的神情。要怎麼做？只要加強兩頰的部分就好了。和做腳趾頭一樣捲出橢圓形的黏土，只是這次黏土的長度較短，而且兩端是呈細尖狀。然後如圖中所示將黏土折彎，再將它加到已完成的鳥嘴上。

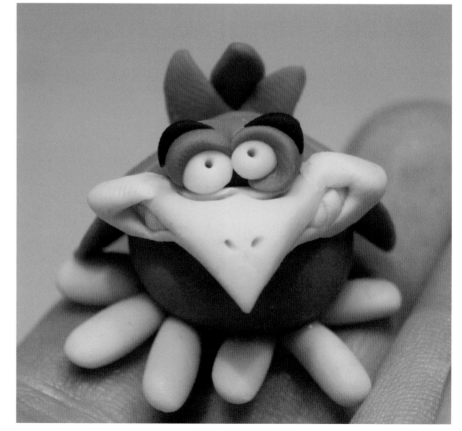

恭喜你，你已經完成此項造型了！只要換個顏色和某些部位的形狀，其實就可以做出各種不同的鳥兒來，無論自己想做的是企鵝或鴯鶓。些微的改變常常可以更突顯造型本身的性格。看看下一頁所能嘗試的更多變化造型。

建　議

是用白色或色彩明亮的顏色？

在做眼睛和牙齒兩部分的時候，就用色彩明亮鮮豔的黏土來代替純白的聚合黏土。典型的白色過白，而眼睛和牙齒通常都是成半透明的顏色。色彩明亮鮮豔的黏土不僅不帶有那種不希望出現的不透明感，它還可以讓造型在晚上更顯得有生氣。為了使造型在夜間裡的效果最棒，在烘烤做好的鳥兒後，用別針沾一些沒有烤過的黑色聚合黏土，然後將黏土填到眼洞裡。接著把燈關上，看看結果如何。

變化構想

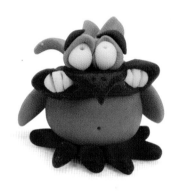

長著誇張尾巴的鳥兒

這隻鳥兒的同伴還伸舌頭出來呢。

企鵝

依照做鳥兒造型的基本原則也可以做企鵝。它唯一的新創舉就在於它白色的肚子，而做法則是與做它雙翅和雙腳的方法一樣。

做企鵝雙腳的方法如下：
以細尖頭黏土用造型器推按出腳趾的形狀後，用手指將腳趾頭壓平。

嚇人的鳥兒

復活節的兔寶寶

這個造型的目的，是要讓學習者學會做一隻基本款的兔子。一旦精熟此項技巧，要跳到做復活節的兔寶寶就很容易了，因為，只消再將復活節彩蛋放到兔寶寶的手上就大功告成囉！

復活節兔寶寶的做法在順序上，會和前面所做的鳥兒有些不一樣。做兔寶寶時，會從它的身體開始著手，接著再逐一添上手臂和雙腳。

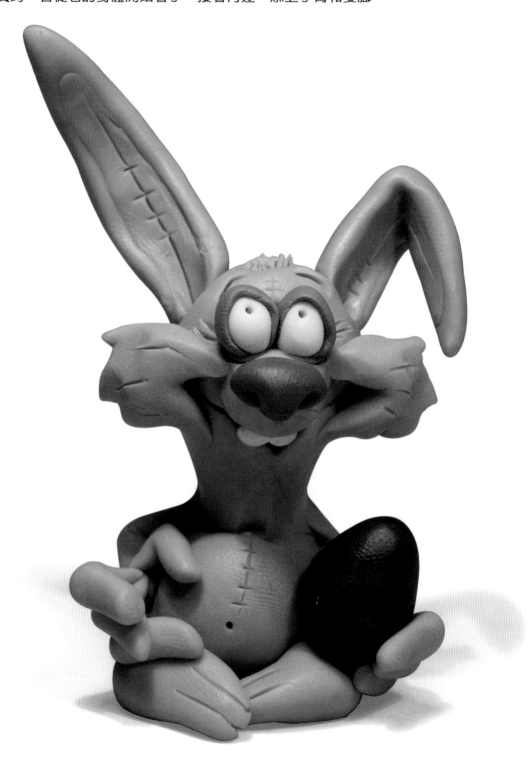

材料

1塊淺藍色黏土

1/4塊黃色黏土

1/4塊橘色黏土

1/8塊紫色黏土

1/8塊色彩明亮鮮豔的黏土

1/8塊粉紅色黏土

1/4塊紅色黏土

工具

針或別針

細尖頭黏土用造型器

斜切面中空管狀黏土用造型器

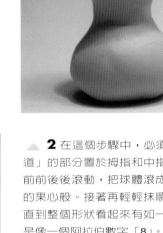

1 用雙手手掌心將一塊藍色的聚合黏土，揉成一個直徑約1¹/₂英吋（3.8公分）的球體。不用擔心是不是能將球面做得漂亮好看，因為，首先，要把球面做得好看要花太多的時間；其次，形狀這麼精準的球體也不是很必要。想做一個極富特色的造型，必須運用許多各式各樣不同形狀的黏土，而這些黏土的外型通常都不是完美無瑕的。

2 在這個步驟中，必須將球體「赤道」的部分置於拇指和中指之間，然後前前後後滾動，把球體滾成像一個蘋果的果心般。接著再輕輕抹順所有邊緣，直到整個形狀看起來有如一個沙漏，或是像一個阿拉伯數字「8」。

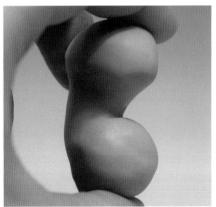

3 假如學習者從第一個步驟就注意到形狀不完美的議題，現在應該就會發現，一端的形狀勢必比另一端大一些些。形狀較大的一端就會做成兔子的軀幹，而較小的一端則成為兔子的頭顱。將復活節兔寶寶的雛型輕輕往前彎曲，也就是朝肚子比較圓、以及準備做成造型臉部的方向折起來。

4 用一塊與身體相同顏色的黏土，做一個獨木舟的形狀。獨木舟形狀的表面是平坦的，而底部則呈圓弧型，且向兩端逐漸變窄。這個獨木舟是兔子的其中一隻耳朵。它的長度大約與頭部和軀幹合起來的高度一樣。

兔子身上最具特色的地方，大概非以其兩隻長耳朵莫屬，另外還有它短短小小的尾巴，以及兩隻門牙。即便沒有注意到這些說明，所有的造型只要附上了兩隻長耳朵、兩隻突出的牙齒、再加上一個小小的圓尾巴，最後還是有可能做出一隻兔子的。一旦練習到這裡，不妨回過頭，在一隻鳥兒造型的身上試試這個假設，就會出現一些有趣的結果。

5 接著就準備做兔毛這個柔軟的部分了。此處所示範的，是以橘色與黃色黏土參半來表現兔子的顏色。（要混合色彩，同樣份量而色彩相異的兩塊黏土要一起調勻，直到他們完全融合成一種全新的顏色。）和做鳥兒腳趾一樣的方法，揉捲出一長條蟲狀的黏土，但這回黏土的兩端必須成細尖形。

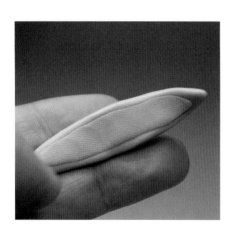

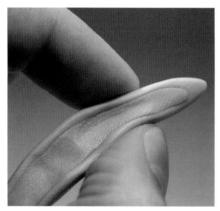

6 把這條蟲狀黏土壓平成一條蟲的樣子。然後將它放到獨木舟狀黏土平坦面的上方。壓緊兩塊黏土，好讓黃色黏土陷入藍色黏土裡。整隻耳朵可能還要再壓平一點兒，這個動作沒什麼好擔心的。

7 如圖所示，輕輕彎折耳朵，直到藍色黏土外緣稍微往前突出一些。耳朵的另一端也以用同樣的方法製作，但中間的部分則有所不同。耳朵到目前為止，算是已經完成了。可別忘了重複同樣的程序做出另一隻耳朵哦。

8 將拇指放在準備作為兔子臉部的地方，然後稍微將這個部分壓平。接著，藉助任何棒狀的物品，在準備當作頭部上側的位置戳兩個洞，這兩個洞分別在1點鐘和11點鐘的位置上。這就是要放耳朵的地方。要確定把兩個洞戳得夠深，才能容納約1/4部分的耳朵。

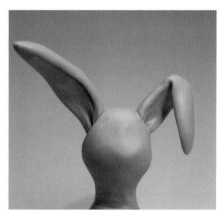
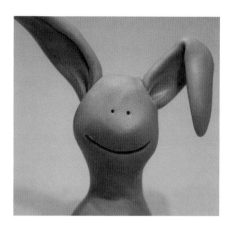

▲ **9** 如圖所示,把耳朵放到洞裡,然後輕輕捏擠四周的頭部,讓這些地方穩穩地保持在原位。同時也可以拿黏土用造型器,從耳朵的後方將接合處抹勻。記住,因為此時尚未使用任何補強材料,所以在雕塑兔子其他部分時,耳朵會在風裡飄動是很自然的。只要小心一點兒,別動到耳朵根部(也就是耳朵固定在頭部的地方)就好了。

▲ **10** 將一隻耳朵折成兩段,朝內側彎一些些,但不要遮住耳朵較低、內側黃色的部分。(兔子的耳朵很具提示性,上圖中耳朵這樣的姿勢,代表了一個眨眼的動作。)

▲ **11** 用一根針勾勒出兔子的臉部。靜靜探索這幾個基本的特徵,一張比較精巧的臉很快就會有笑容。

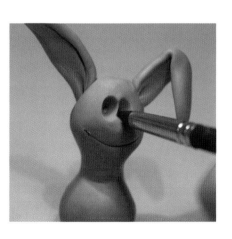
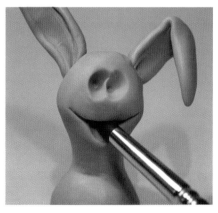
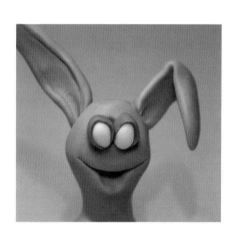

▲ **12** 用細尖頭黏土用造型器的尖部紮進洞裡變出眼睛,然後,以旋轉的動作將洞口挖寬形成眼窩。

▲ **13** 如此處圖片所示範,以斜切面中空管狀黏土用造型器把兔子的嘴巴打開。

▲ **14** 用紫色聚合黏土做眼皮,拿色彩明亮的黏土做眼球,然後就完成兔子的雙眼了。接著再把兩隻眼睛放進眼窩裡。眼睛的做法和小鳥那一課所描述的完全一樣。(請參閱第11頁,複習一下眼睛每個細部做法的說明。)

◀ **15** 做一個藍色的小圓頂,或是半個球面,把它放到造型臉部的中心位置。這個新完成的突出物,要在稍後當作兔子鼻子的基座。

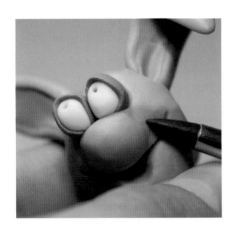

18 將三角形上側的兩角再拉長點兒。同時也把他們捏細一些，因為稍後要把他們折彎。

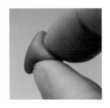

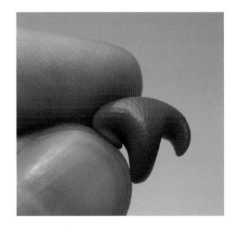

16 把小圓頂放在兔子臉部中央、雙眼正下方的位置。接著，以細尖頭黏土用造型器，修飾小圓頂而使其與四周融成一體。

17 在所有的預備動作完成之後，就開始著手做鼻子了。用粉紅色黏土做一個等邊三角形。可以在這個部分選用任何其他少許的聚合黏土，使其成為另一個想像造型的特色，例如紅鼻子馴鹿魯道夫，而能夠創造出這樣的效果就算達到目的了。然後如圖所示壓擠這個三角形。

19 將這兩端往鼻子本身的下方折曲，以形成鼻孔。

20 這塊鼻子黏土還有些溫度時，將它黏到兔子的臉上去。

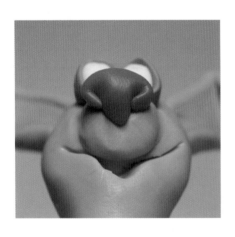

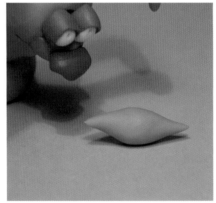

21 接下來就要做兔子的兩頰了。這裡用到的技巧與之前做鳥兒時所運用的，大致上差不多。但是，此處做出來的形狀，其中間部分的黏土量會比較多。然後將兩端捏尖。

建　議

黏土的黏度

在捏塑一塊黏土時，不斷的揉捲加上自己雙手的溫度，黏土會逐漸變熱，然後變得比較黏。所產生的黏度，會使不同部位的黏土塊彼此之間的結合性較強。運用黏土的這種特質，就可以做出比較不會破裂的造型。準備把加上的部位黏到造型本身的此段時間不宜過久，尤其沒有打算將這個加上的部位，以黏土用造型器將其與周圍部份融成一體時，更是如此，就像幾個步驟之前，要把藍色小圓頂黏到兔子臉部的情形是一樣的。

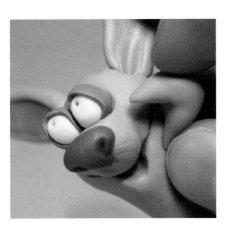

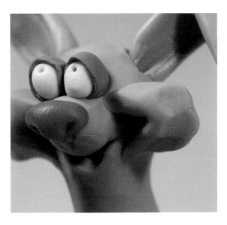

22 將這塊黏土折曲成一個新月形,然後把它加到臉部。把黏土尖端的其中一端,放在靠近眼部較低地方的外側角,然後另一端固定位置,不要超過準備做脖子的起始點——當然啦,除非自己想使這隻兔子有著下垂的雙頰。

23 用食指與拇指捏捏兔子的雙頰。(就像是哪個叔叔伯伯邊說:「看,你長大不少嘛!」邊用手捏你臉頰的情形一樣。)

24 同樣是以食指與拇指的捏法,但是呈垂直的方向去捏雙頰幾下,利用指尖將雙頰做出一個比較尖銳的形狀。

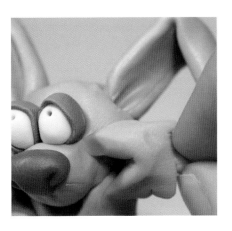

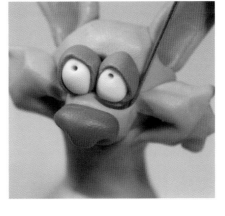

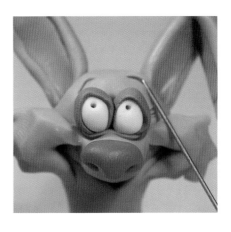

25 再一次重複同樣的動作,讓臉頰再往下側一些。

26 用針或別針在黏土上畫些東西,把造型的特徵突顯出來。這個動作同時也可以強調各部位的形狀。用別針的尖端在差不多是雙眼之間的位置扎一下,然後在接近眼睛下方的外側角畫一條曲線。

27 再畫上眉毛。務必讓兩條眉毛傾斜成像這樣「/ \」的形狀,讓這個造型的表情比較自然。

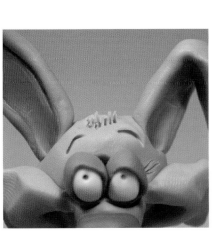

28 接著用針來做頭髮。這個部分需要在針上多使點兒力,也就是把針扎得深一點,同時描摹輪廓時,要將黏土挑起來,以便產生頭髮的效果。這個動作最重要的,是要創造出一小撮頭髮的感覺,而不是去強調一根根的頭髮。

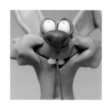

30 用針分出兩顆牙齒。從牙齒的下端著手，朝上唇的地方按壓。把上唇當作抗力點，如此不但可以做出比較漂亮的牙齒形狀，而且也可以黏得比較牢固。

31 用黃色黏土做一個球體，然後把它壓扁成一個圓盤狀。將這個圓盤黏到兔子的肚子上，再用針做個造型的肚臍眼。肚臍比較理想的位置，不應該落在圓圈的正中央，而是比較靠近下半部的地方。

29 在上唇的地方，黏上一塊長形的白色聚合黏土，好做出牙齒來。

32 現在要準備做腳了。將一塊藍色黏土上所有銳利的邊緣磨圓，同時，參照左圖，握住黏土兩端，朝中間使一些力道。

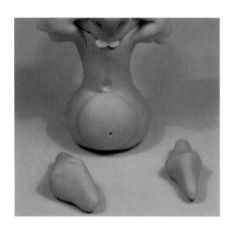

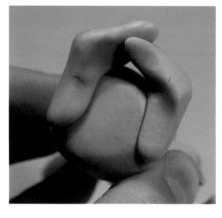

35 將兩隻腳重疊，因為這隻兔子是非常保守的。這麼一來，在烘烤這個造型時，也比較不會破裂。其實不應該常常讓材料的脆弱度決定造型的姿態（例如：在做兔子的耳朵時，就不曾在意過這個問題），但如果運用創意的效果，解決了功能上的限制，正如這個案例所產生的情形一樣，那何不採行呢？

33 這就是雙腳與身體比例的大小。除了擁有兩隻長耳朵，兔子也應該要有一雙大腳丫，因為他們跑得飛快嘛。因此，把腳做得大一點也無傷大雅，就照自己想要的大小去做。圖中所示比例僅作參考。

34 把雙腳貼到造型的底部。確定他們和身體呈垂直，才能讓整個兔子處於良好的平衡狀態。

36 兔子雙手的做法，是在做鳥兒的腳趾時就已經熟悉的技巧。用同樣是一頭細尖一頭渾圓、同時形狀小巧的黏土來做手指。接著再用同樣的方法做手臂，唯一不同的，只是手臂比較長。這本書裡大部分的造型都有四隻手指，這也是卡通造型裡很普遍的傳統規定。照慣例，此處的食指應該要比中指和小指長一些，而拇指則稍微胖一點。

37 如圖所示,用食指和拇指把一隻兔寶寶的手指折彎,做出關節的形狀。重複同樣的程序,做好所有的手指以及手臂本身。

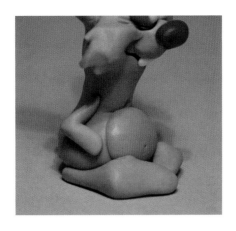

38 把手臂和雙手一點一點地加到造型的身上。首先將手臂黏到脖子和軀幹相接的地方。

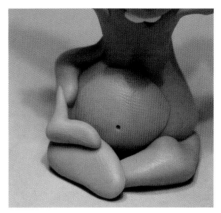

39 再牢牢地黏上小指,如此就讓尖端黏在手臂的底部,而厚的一端就會放在手上。

40 用同樣的方法做另一隻手指,要確定手指已緊緊黏上,而又不會整個蓋住前一隻手指。

41 拇指的底部和其他手指恰成一個直角,同時要遮住這些手指黏在手臂上的地方。以黏土用造型器將相接面抹勻,讓整個關節更牢固。接著黏上另一隻手臂。

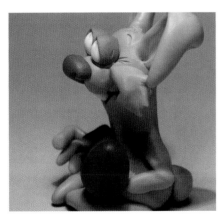

42 將一隻普通兔子變成一隻復活節兔寶寶最簡單的方法,就是加個復活節彩蛋。揉一顆紅色的小巧蛋形聚合黏土。把它緊緊地黏在兔子身上、手臂應該抱住它底部的地方。先擺好彩蛋的位置,接著再陸續放上圍住它的所有手指。

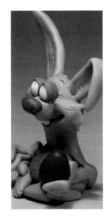

43 以做另一隻手的相同步驟,將手指一根一根加上去。只是這回唯一不同的地方,就在於他們得緊緊地圍住彩蛋,但又不能蓋掉彩蛋太多的面積。

44 想做尾巴,只要把一團藍色的黏土,黏到兔寶寶的屁股上就好了。這個另外添加的部位,應該也可以平衡兔子所有往後傾斜的動作吧。

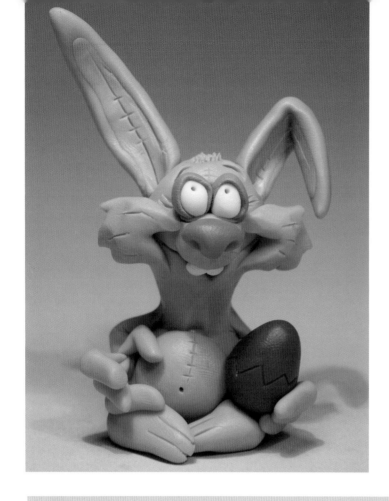

45 這隻復活節兔寶寶即將完成。要添上吸引注目的最後一筆,就是沿著造型的所有中間軸線,以別針畫上幾道縫合口(亦即在一條長線上,再交織幾條短線)。如此一來,讓這隻復活節兔寶寶看起來就像是一個玩具。此時也是在兔寶寶腳上,刻畫個別腳趾的最佳良機。最後,在彩蛋上劃一道裂痕,因為一顆就快孵化的蛋,更讓人感到興奮莫名。

依照黏土製造商的指示烘烤,然後讓它冷卻。想了解更多有關烘烤的建議,請參閱本書第7頁。

建　議

指印——為什麼不把指印抹掉?

對某些人而言,指印這種東西應該是要抹掉的。但在另一方面,指印其實也提供了許多有用的地方。第一,大部分生物身上,都會有一些像是紋理之類的自然現象,當然,除非我們講的是外星人啦、青蛙啦、或是瓷器製品等。雕塑時自己所留下的指印,其實可以成為製造紋理的一種方式,而且產生的效果也較為自然。一個奇幻造型不需要看起來非常真實,但一定要看起來有某種程度的自然神態,才得以取信於人。

第二,要看到這些指印,一定要和造型相當接近才能夠發現。(但這不是和大部分的情況相違背嗎?因為大家都說,距離越近,看到的不完美就越多。這都是很自然的現象。)

最後還有很重要的一點就是,指印猶如一個人的簽名,是絕對無法打造編製的。無論從抽象涵義或具體層面上來看,因為這些留下的指印,創作者於是讓造型變得獨一無二。

變化構想

提著籃子的復活節兔寶寶,以及拿著煎鍋的復活節兔寶寶

　　以定義而言,復活節兔寶寶是俏皮可愛的,而且他們拿的東西裡,一定要有個蛋,才能讓他們有別於一般的兔子。掌握這兩個原則,就可以變化出最具幽默的效果。右邊圖片中,提著籃子的復活節兔寶寶,把剛撿到一些小彩蛋放在它的籃子裡。圖片中右邊的兔寶寶,對於復活節的彩蛋不是很有概念,而且他認為,如果他煎幾個荷包蛋,他仍然可以是隻復活節兔寶寶吧。同時,如果仔細瞧瞧圖片裡的幾隻兔子,所有對於諧調美的原則都被打破了,結果讓兔子看起來不僅可愛,還顯得神情錯亂呢。

◀ **1** 要做煎鍋，就先從一個像蘑菇狀的黏土開始著手。

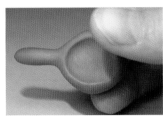

◀ **2** 用拇指在比較厚的部分中央按壓，同時用食指抓著另一面。再用指甲將煎鍋內側圓形的鍋緣標示出來。把鍋子轉個180度，然後重複同樣的動作。

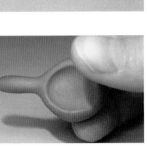

◀ **3** 加兩個白色變形蟲狀的黏土當蛋白。

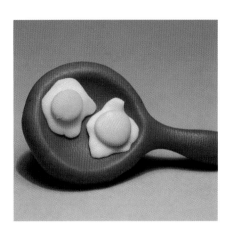

◢ **4** 另外再添上蛋黃，也就是兩團壓扁的黃色黏土。好囉！特別注意，這回拿著煎鍋的復活節兔寶寶，他的腿是分開的，這麼一來，雙腿就可以撐著鍋子。而雙手如同以往，是圍住兔子手中所抱持的物件做出來的。

三隻復活節的兔寶寶

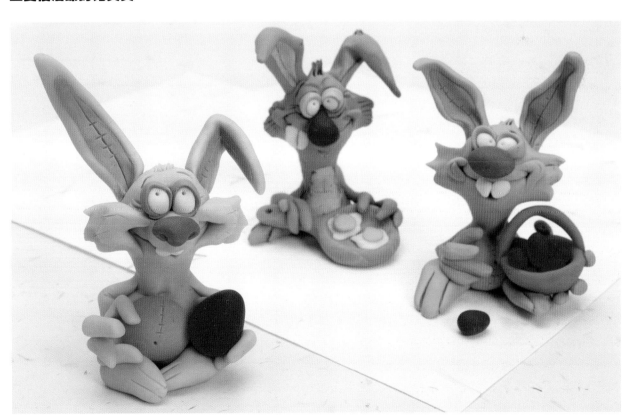

手持玩偶盒的小丑

如何雕塑一個擬人化的黏土造型

這是準備做的第一個擬人化造型。由於我們不會使用任何補強材料，因此我們會充分發揮聚合黏土所具有的特質，盡量做出一個不會破裂的造型，也就是：一個有著笨重身軀，而且身軀上緊黏著頭顱、小巧的手臂、以及非常接近身體的雙腿的造型。我們還會特別強調臉部的做法，準備做一個奇怪的臉部表情，讓整個造型更添趣味。

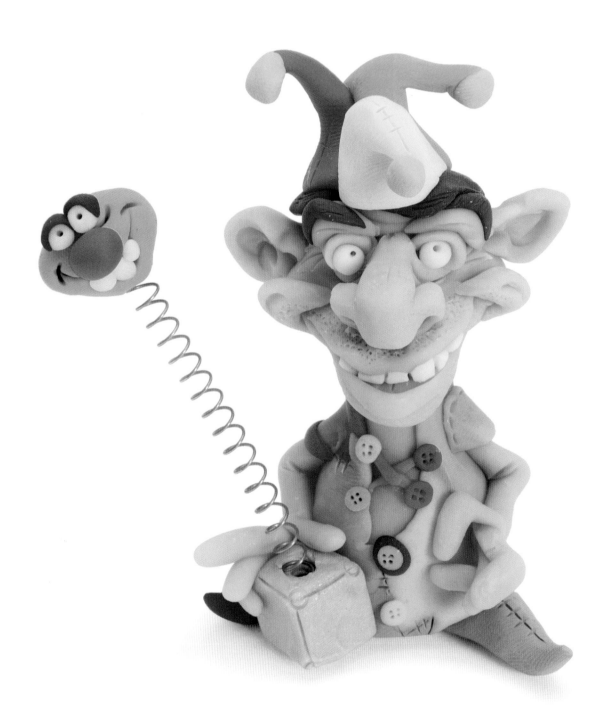

材料

1/2片純膚色或淡褐色黏土
（我們採用的是美國雕塑土）
1/8塊色彩明亮鮮豔的黏土
1/8塊深藍色黏土
1/8塊棕色黏土
1/8塊淺藍色黏土
1/8塊粉紅色黏土
1/8塊綠色黏土
1/8塊黃色黏土
1/8塊橘色黏土
1/8塊紫色黏土
原子筆的彈簧

工具

小型細尖頭黏土用造型器
小型斜切面中空管狀黏土用造型器
針或別針

▼ **1** 用食指與拇指揉捲一團黏土，做出同樣在復活節兔寶寶造型裡，所用到的阿拉伯數字「8」的形狀，然後從這裡開始進行製作新的造型。此處選用美國雕塑土，是因為它有造型所需的純膚色或淡褐色黏土。

◀ **2** 在這本書裡大部分的擬人造型都是「鼻子置中」的。也就是說，要做造型的臉部時，我們總是會從造型的鼻子開始著手，因為在製作臉部的其他組成元素時，它可以作為一個參考的基準點。這個造型鼻子的形狀，是從造型本身的這團黏土抓出來而不是另外附上去的。如圖所示，利用食指與拇指這個最棒、也是最傳統的捏抓雕塑法，捏住準備作為頭部的上半側。

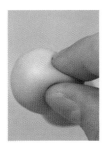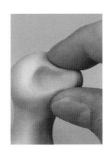

◀ **4** 在鼻子軸心位置上，以垂直的方向再捏擠一次。這回要特別留意，別讓食指與拇指兩指過於靠近了，因為這個動作只是為了捏出鼻子的長度。

▲ **3** 捏擠黏土，直到食指與拇指幾乎碰在一起。捏擠之後兩指間的距離，就決定了鼻子完成後所呈現的寬窄程度。

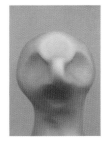

◀ **5** 這就是理想中鼻子的模樣。手指留在頭部的痕跡可以很清楚地看到。此時，一個像是隆起的形狀就跑出來了，但它還不能算是鼻子，這要等到下面幾個動作時，我們才會逐一完成。現在只要先決定，是否目前做出來的樣子就是自己想要的一般尺寸。如果沒錯的話，就繼續進行接下來的步驟；而假如結果並非所願，那就要以上述一樣的動作順序，重複相同的垂直和水平捏擠。

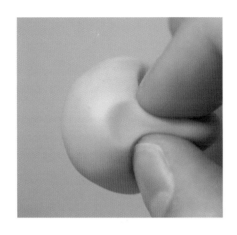
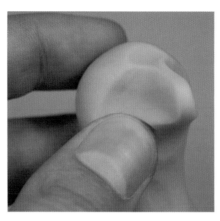
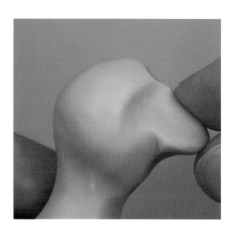

▲ **6** 雖然這個步驟看起來和第一個步驟很像，但它的作用是很不一樣的，因為在調整隆起狀的長短時，兩指捏擠所形成的稜角可藉由這個動作而變得平順自然，因此會將這個嗅覺器官的上半部捏細些，讓整個隆起狀能夠與臉部融為一體而看不到接合處。到了隆起狀的下半部時，食指與拇指兩指間的距離就應該要大一點兒，才不致讓整個鼻子變得太細。

▲ **7** 要在隆起狀的下半部，以水平方向捏擠所形成的邊緣進行雕塑，必須要採用很不一樣的方式，而我們將藉此做出鼻孔來。用拇指（朝造型腦部所在的地方）小心地往內推，形成鼻孔的輪廓。以同樣的動作做出另一邊的鼻孔。

▲ **8** 如圖所示，將自己的手指輕輕地放在鼻子的上方。因為在一連串的招擠捏夾動作後，鼻子會變得太細，因此，為了讓它整個形狀再變回大一些，就必須用手指以垂直方向在鼻上施加力道按壓。

▲ **9** 如這三張圖片所示，以斜切面中空管狀黏土用造型器的頂端將鼻孔突顯出來。從鼻孔這個步驟跳去做鼻子本身，然後又再跳回來做鼻孔，這樣的做法並不致缺乏一貫性。大部分的人都會認為，最理想的狀況，是進行造型某一部分的雕塑時，應該直到此步驟完成後，再繼續下面的步驟。但是，一貫作業的方法未必永遠都是最好的模式。特別在專注某個部位時，常常很有可能一不小心，就動到了另一個自己認為已經完成的地方。有時回過頭去進行某些動作自然是有它的道理的，而且同時也可藉此確認，是否一切結果仍如自己所預期。

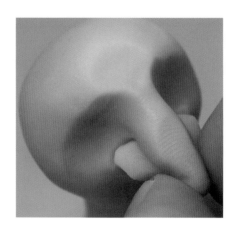

▲ **10** 現在就再回過頭做鼻子吧。再招擠一次鼻子，務必讓鼻孔和鼻尖兩個樣子清清楚楚呈現出來。

▶ **11** 一般認為，鼻孔就是兩個在鼻子上的小洞。而到目前為止，我們一直都很放心地不去注意這個部分，但現在應該是要讓創意與事實若合符節了。利用細尖頭黏土用造型器，順著鼻孔的外型推壓，準備做出一個洞。直到鼻孔外部的黏土看得出有些微動過的痕跡，才停下推壓的動作。小心點兒，可別刺穿了鼻孔。

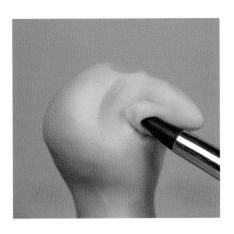 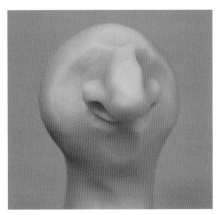

▲ **12** 鼻子大致上看起來就應該像這樣。此處有兩個重點應該要表現出來：一個是微微向外張開的鼻孔，以及在兩個鼻孔之間的偌大鼻子。最後，我們就可以開始進行臉上的其他部分了。

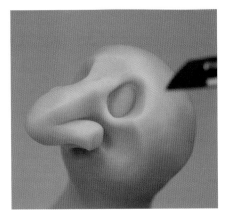

◀ **14** 用一塊扁平的膚色黏土將一小團色彩鮮明的黏土包起來，做成一隻眼睛。現在，手上就有了一個帶有眼皮的眼球了。

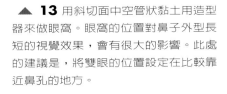

▲ **13** 用斜切面中空管狀黏土用造型器來做眼窩。眼窩的位置對鼻子外型長短的視覺效果，會有很大的影響。此處的建議是，將雙眼的位置設定在比較靠近鼻孔的地方。

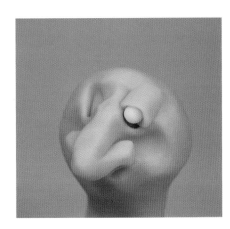

◀ **15** 把做好的眼睛放到眼窩上。千萬別一逕地把它壓到眼窩底，但倒是可以在眼球下方留個凹陷的空間。否則，就有可能讓眼球和膚色的部分過度融成一片。以同樣的方式完成另一隻眼睛，或者，至少做個眼罩也不錯。

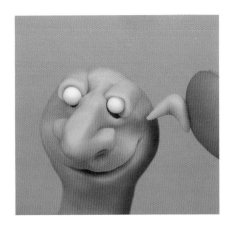

▶ **16** 用針畫出造型的嘴巴。拿著針深深嵌入黏土裡。這個步驟對稍後要將嘴巴打開放進牙齒而言，是比較方便的。兩邊的嘴角都應該朝上。為了呈現在笑容中必定會出現的嘴角，我們準備捏塑一個具體的樣貌，而不只是在黏土上淡淡地劃一筆。如圖所示，用黏土做一隻小毛毛蟲，然後從中間將它折彎。以這種方式做出的嘴角，可以讓造型給人有臉頰的感覺。

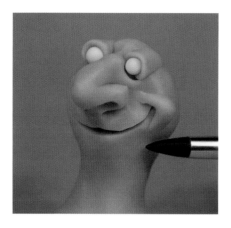

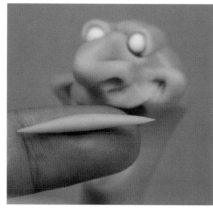

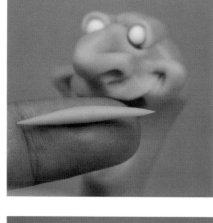

▲ **17** 利用細尖頭黏土用造型器修飾，讓臉頰自然成為臉的一部分。然後從後方握著造型，以自己的小指剝開嘴巴。此時小指的指甲應該位於上唇的下側。

◀ **18** 這個是額外多做的上唇。由於要將自己小指放進造型嘴巴裡的這個動作，極有可能會讓原來的上唇彎曲變形（因為沒有人的指甲是完全扁平的），所以需要這個多出來的部分。

◀ **19** 將上唇置於適當的位置，然後將兩端抹平。務必要讓額外再加上的這個上唇寬度，比兩頰之間的距離稍短，才不致還要調整已做好的嘴角。

開始準備裝上牙齒時，就可以拿色彩亮度高的聚合黏土，揉出一個小而不規則的形狀，然後將它壓扁。接著再將它置於自己的指尖上，如圖中所示範的一樣把它黏到上唇。而後以同樣的程序再黏上另一顆牙齒。至於打算在造型的嘴裡放入多少顆牙齒，這就完全依自己的想法而定。假如希望做出來的造型在結構上看起來一如平常，那麼就一定要讓中間的兩顆牙齒差不多位於鼻子的下方。

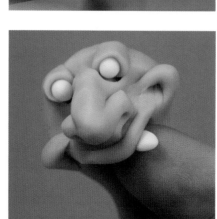

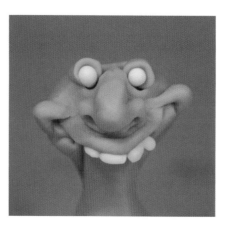

▶ **20** 現在將整個頭部推回身體的地方，好讓嘴巴合起來。

看到兩頰下方所留下的皺摺了吧。拿細尖頭黏土用造型器抹去這些皺摺。其實在進行捏塑的過程中，很自然都會從頸部來握住造型，而由於捏塑時經常碰觸之故，這些皺摺就有可能會不見。

▼ **22** 拿斜切面中空管狀黏土用造型器，修復於剝開與閉合嘴巴的過程中，在微笑上揚的嘴角上被碰壞的地方。

▶ **21** 如圖所示，以斜切面中空管狀黏土用造型器，在造型雙眼的下方畫出眼袋的形狀。可以在每一回黏土用造型器所畫出來的形狀四周，於稍後再拿針劃過一次來加強輪廓，也就是只要在烘烤造型前，用針頭將形狀再描過一次。在膚色黏土上進行雕塑時，這樣的動作特別有其必要，因為如此的描摹可以突顯一些細部的特徵。

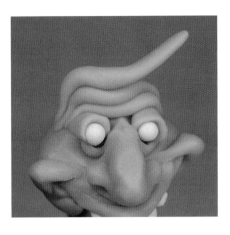

24 在前額的後方放一小塊黏土增加整個頭部的體積。造型的頭髮梢後要覆蓋於此處，同時還要戴上帽子。

▲ **23** 在這個步驟中，準備捏塑一個皺紋滿佈的前額。在每一條蟲狀般的黏土上再放上另一條黏土，就可以形成一道道的皺紋。這裡只用了三層的黏土，但即便是捏塑比較複雜的造型，方法都是一樣的。蟲狀黏土的兩端必須抹勻，才不致使前額看起來有四分五裂的感覺。而這只消以黏土用造型器磨平所有的稜角就好了。

▲ **25** 開始準備做耳朵時，就用黏土先做出一個圓盤狀，也就是用食指與拇指將一小球的黏土按扁。

▲ **26** 然後如圖所示，將圓盤的一端摺起來。

▲ **27** 手握經過彎摺的圓盤同時，以反彎摺的方向施些力道。此時我們手上做好的耳朵在結構上並不是非常正確，但我們只是想要有個耳朵的樣子，並不是非得與實物絲毫不差。況且耳朵的輪廓本身就很複雜，要仿製實體的確不是件簡單的事。而就某個程度而言，要做一對想像的耳朵可能難度還更高，因為我們對應該呈現的形狀根本毫無概念。因此，以「大致狀況」為依循標準不但是完成作品的唯一途徑，其實也是最好的解決方法。

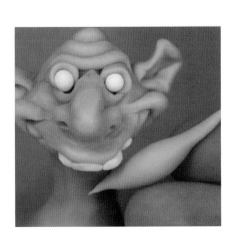

▶ **28** 將耳朵黏到頭部，並以黏土用造型器將接合處抹勻。或者也可以像我們做復活節兔寶寶時一樣，先在頭部戳兩個洞，再把耳朵放入洞裡。

至於右圖所示範的，則是把黏土揉成一個兩端驟然變細的形狀，然後就準備拿它做下巴了。

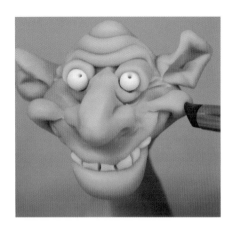

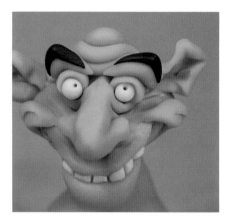

▲ **29** 將下巴黏上，讓它可以碰到牙齒。接著再用斜切面中空管狀黏土用造型器，如圖中所示範的一樣，為造型添上酒窩。酒窩的效果就如同雀斑，可以讓造型看起來俏皮可愛。

將雙眼「撐開」，然後用針在色彩明亮的眼球上扎兩個洞。

▲ **30** 現在，我們就要來做造型的眉毛了。以膚色或灰褐色的黏土揉出兩條毛蟲般的形狀，同時另做兩條外型相同卻較為短小的深藍色蟲狀黏土。接著如圖所示，將這些蟲狀黏土置於眼皮上，而深藍色的兩道眉則在最後時再放上去。

▼ **33** 另外再加兩塊棕色黏土做點兒髮型。大部分的頭髮其實都會被蓋在帽子下面，但也應該了解一下，造型本身不戴帽子時會是什麼樣子。雖然打算做的是個小丑，但自己不應該受這個主題所限制，然後就不再嘗試小丑本身所能呈現各種造型的可能性。如果覺得自己做出來的造型比較像是學校裡的老師而不是小丑，那麼就大可省略以下的做法說明，逕自為造型紮條領帶並附本書即可。捨棄最初的想法，並不意味著自己對原來的造型沒有把握。相反地，這種做法讓自己可以找出造型本身所能呈現最好的一面。臉部現在已經完成，而自己也能夠從眼前的這張臉大致了解，待會兒做出來的結果會屬於哪一種類的造型。至於準備套在它身上的衣服和其他物項，都只是配件而已。

▲ **31** 現在就準備給這個光頭造型一些頭髮了。如圖中所示範的，以棕色黏土做一個分別向三個方向突出的形狀。

▲ **32** 將這個棕色黏土做出來的頭髮，包覆在橢圓形的後腦杓。

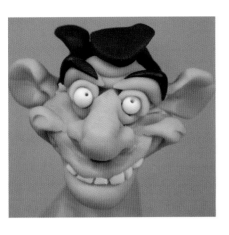

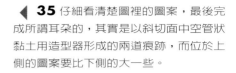
35 仔細看清楚圖裡的圖案，最後完成所謂耳朵的，其實是以斜切面中空管狀黏土用造型器形成的兩道痕跡，而位於上側的圖案要比下側的大一些。

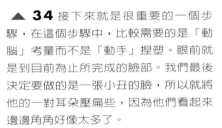
▲ **34** 接下來就是很重要的一個步驟，在這個步驟中，比較需要的是「動腦」考量而不是「動手」捏塑。眼前就是到目前為止所完成的臉部。我們最後決定要做的是一張小丑的臉，所以就將他的一對耳朵壓扁些，因為他們看起來邊邊角角好像太多了。

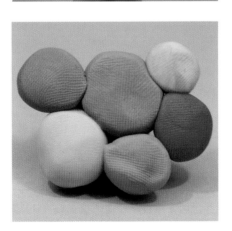

◀ **36** 小丑的帽子是由色彩對比強烈的三個圓錐體做成。每個圓錐體的頂端，會黏上一小球橘色的聚合黏土。接著再將這三個圓錐體的底部併在一起，而他們的頂端則各自分開。然後把這整頂帽子緊緊地黏在頭髮上。這時可以看出，已經沒有任何髮型可言了。

同時要黏上一小條蟲狀般的黏土當作下唇，並以黏土用造型器將蟲狀黏土的兩端與下巴修飾成一體。

▶ **37** 對不起，這可不是象徵奧林匹克運動會的圓環哦。這是小丑彩衣的製作方式。如圖所示，將幾球顏色不同的黏土兩兩擺在一塊兒。然後以手指將這些拼湊的黏土壓平，最後呈現一個不規則狀的拼綴成品。

▶ **38** 以這個拼綴成品包覆小丑的身體，並利用黏土彩衣多出來的部分做成基底的平面。至於雙腳的部分，則先揉成兩塊圓錐狀的黏土，再將這兩塊黏土黏附在造型的底部。然後手握造型穿著衣服的身體，把做成鞋型的兩塊黏土表面緊緊地按到造型身上，讓造型的底部和雙腿確確實實位在同一平面上，如此一來，小丑才不致於傾倒翻覆。

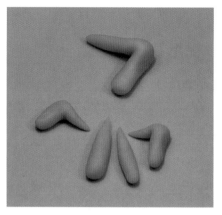

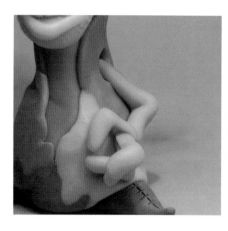

▲ **39** 接著就要準備做手臂了。在肩膀高度的地方,以黏土用造型器的握柄戳個洞。這就是在步驟41中要裝上手臂的部位。

▲ **40** 如同復活節兔寶寶的造型一樣,以中間彎曲而短小的蟲狀黏土做成雙臂。手臂本身要比手指大,其他地方的製作原則就大致相同。

▲ **41** 將手臂的各個部位依一般順序,將他們一一牢牢地黏到身體。先裝上手臂,接著把手指頭一隻隻往上疊,也就是先黏接小指,再來是中指、食指,最後拇指則以與其他手指垂直的方向擺置。

◀ **43** 將一小團綠色黏土放到彈簧的末端。然後用針描繪出一張笑臉。

▲ **42** 現在就來到最教人興奮的地方了,而此時我們心裡也要有準備,在完成這個部分的過程中難免要有所破壞。找一枝用過的原子筆。(我們這裡之所以拿新的原子筆,是因為先假設這樣的犧牲是值得的。)將筆裡的彈簧取出,至於原子筆的其他部分先不要丟掉。然後拉扯彈簧的兩端,直到它受拉扯後的形狀固定下來。此時彈簧的新長度應該大致與造型的高度相同。接著拿藍色聚合黏土做一個小小的立方體,然後把彈簧黏到立方體的中心,同時推一推四邊,讓彈簧可以穩穩地固定在位子上。沒錯,這就是要當作玩偶盒。

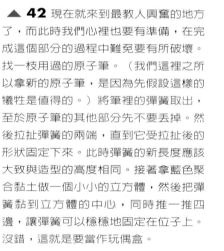

▶ **45** 將這個玩偶盒放到造型的身上,並使它的底部與造型以及雙腳在同一平面。讓玩偶盒的某一面與造型的腳相鄰,而另一面則與身子連接。打算拿著玩具的那隻手臂與玩偶盒之間的距離,在某些程度上也應該近一些。將手指以環握玩偶盒的方式擺放,試著讓手指與盒子本身、造型的腹部和腳可以形成最大的接觸面。

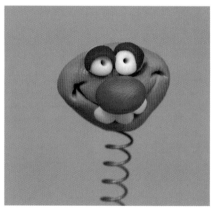

◀ **44** 運用自己至目前為止已經熟練的雕塑手法,完成一張小小的臉容。記住,玩偶盒只是一項玩具,所以我們並不會太過在意它是否完美。相反地,臉部表情越純真與簡單則越好。別忘了為這個玩偶做個大大咧著嘴的笑容,以及一個外型搶眼的鼻子。

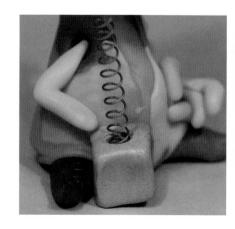

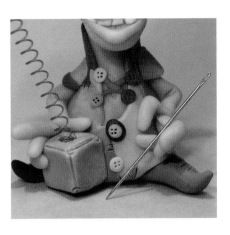

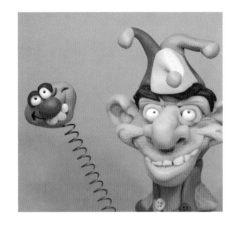

46 現在小丑看起來就好像完成而可以送人了，但是否到此告一段落則仍取決於自己。將兩團黏土壓扁成不規則形的圓盤，讓他們變成短短的袖子遮住肩膀的洞口。然後再做幾個小小的彩球，把他們黏到小丑衣服上自己覺得需要釦子的地方。「黏」釦子的這個動作，應該剛好可以壓平這些彩球。接著拿針在黏土彩衣上描摹，而以縫補和接合的表現方式將彩衣上的色彩分出來，同時在每顆釦子上扎四個洞。最後，刻畫玩偶盒所有的盒邊，並且將之前留下來原子筆管狀的部分，在幾個看得到的盒角上按壓，形成小小的圈圈。

47 在經過一長串具有畫龍點睛效果的倒數第二個步驟之後，接下來是一個可做可不做的收尾工作。亦即用針尖在小丑的臉部扎出許多小孔，而每個小孔要盡量挨著另一個小孔，藉此讓造型本身呈現未刮鬍鬚的感覺。這種帶有微鬍的做法並非必要，但如果打算增加這個臉部特徵，就得小心某些地方，像是造型的上下唇，可別讓短鬍蓋住了。

建　議

對於臉部各部位比例的考慮

準備製作卡通式的造型時，如果對一般正常人該有的長相有一定的概念，總是會比較好的。此處所提供的一些原則，也許自己學了以後會覺得有幫助，進而讓自己在各個部位的安排上可以捏拿得更好。

· 兩眼之間的距離相當於一隻眼睛的寬度。

· 耳朵與鼻子的長度大略相等，所在位置的高度也一樣。

· 下巴到鼻子之間的距離與鼻子本身的長度相同，而鼻子的長度又與鼻子到髮線之間的距離相當。

48 這就是完成的模樣了。注意，玩偶盒上的玩偶和小丑他們彼此倆的臉是很靠近的，如此一來，自己的注意力才不致讓注視目標兩個不同的焦點分散。當這兩張臉靠近彼此時，去看這個小雕像也會顯得「比較容易」。

依照黏土製造商的指示烘烤這尊人像，然後讓它冷卻。想了解更多有關烘烤的建議，請參閱本書第7頁。

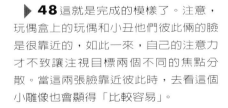

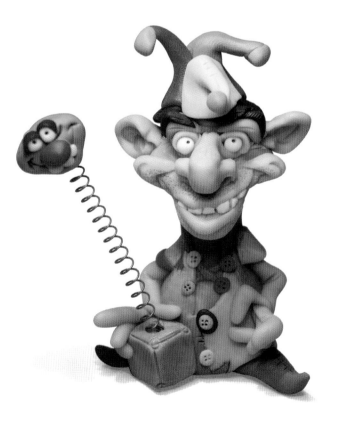

捧著心的傢伙—漢斯

　　這個造型是照著「手持玩偶盒的小丑」裡學到的基本捏塑原則而做出來的。雖然漢斯也是個擬人化的造型，但它全身上下所使用非膚色的單一色彩表現方式，已經足以說明它並非是真人的事實。為了使漢斯的個性更突出，我們為它加上了一個尾巴以及……嗯，答案很快就會揭曉。此處主要在強調做一個不是太花俏、但卻擁有極為豐富個性的造型。

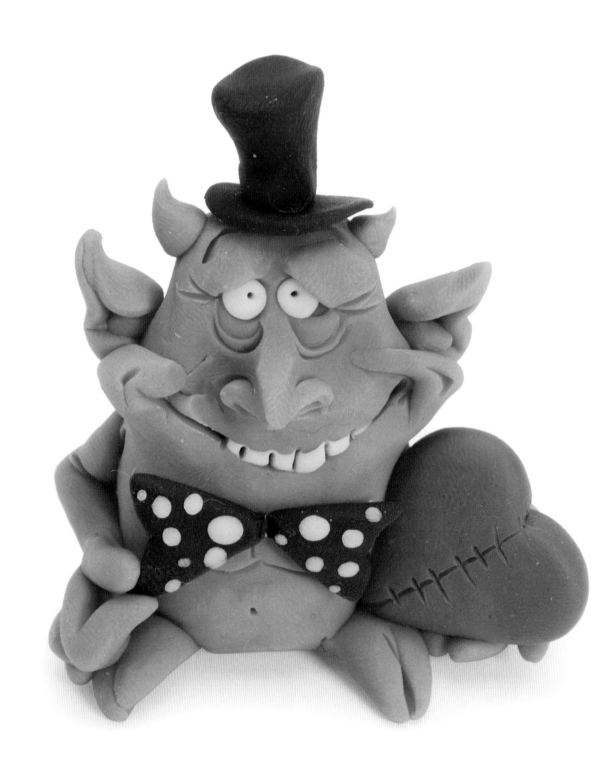

材料

1塊橘色黏土

1/8塊色彩明亮鮮豔的黏土

1/4塊黑色黏土

1/4塊粉紅色黏土

工具

小型斜切面中空管狀黏土用造型器

小型細尖頭黏土用造型器

針或別針

▼ **1** 首先，以橘色聚合黏土做一個看起來像是一塊扁平洋芋片的形狀。

▼ **2** 此處，我們還要再一次運用「以鼻子為中心位置」的原則，來作為捏塑的依據。在扁平洋芋片的上半部輕輕招擠。這裡準備要做的鼻子，並不想讓它在造型的臉上顯得太過突出。從圖片中可以看到，自己指尖在黏土上所應留下的痕跡。而位於兩個凹陷處之間的小鼻樑就要當做鼻子，同時……

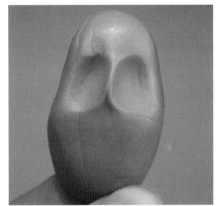
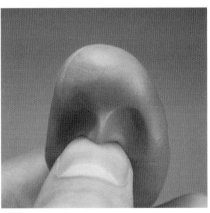

▲ **3** ……同時，我們現在要多做一些細部的修飾。用拇指往黏土上推按，讓指甲截斷鼻樑，此處即為整隻鼻子最高挺的地方。

▲ **4** 如圖所示範，在鼻子上按壓。

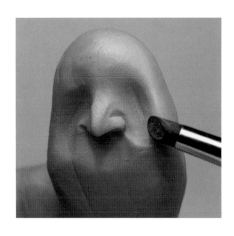

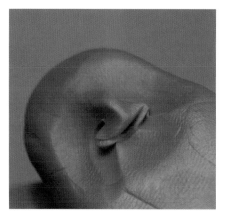

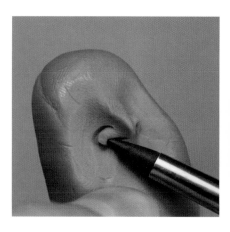

▲ **5** 拿斜切面中空管狀黏土用造型器,同時以旋轉的動作,從鼻子的外部刻出鼻孔的圓弧狀。由於我們所使用的是有顏色的聚合黏土(而非皮膚的色調),刻畫出的形狀會呈現的比較清楚,因此就不需要像之前再拿針將各部位線條描繪一次了。

▲ **6** 在這張圖片中可以看到,製作鼻孔時,造型器留在造型臉上的痕跡。注意,黏土用造型器插入黏土的方式,是從造型鼻子的下方開始運作而一氣呵成的。

▲ **7** 再以細尖頭黏土用造型器在鼻子上戳洞。同樣,這裡打算要做的鼻孔,是外型有一點兒外張,而會使臉部的表情更加突出。

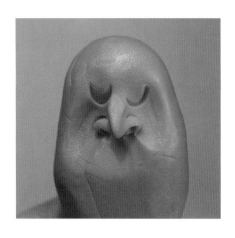

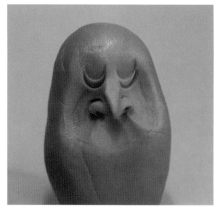

◀ ▼ **9** 在近第一道弧形曲線的地方重複前述同樣的動作,而第三道弧線則刻在較原處兩倍高的位置上。這兩組月牙狀就會成為造型眼睛下方的眼袋。刻印月牙的力道不必太大,只要讓黏土用造型器頂端在黏土上確實留下明顯的印痕即可。

▲ **8** 接著以斜切面中空管狀黏土用造型器,在鼻子的左右兩側刻印兩枚「月牙」,也就是兩道弧形曲線。

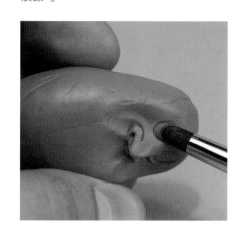

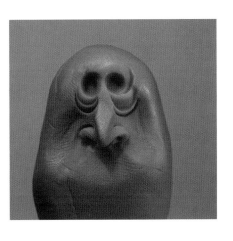

▲ **10** 用黏土用造型器的握柄在月牙的最上方戳兩個洞,做成眼窩。

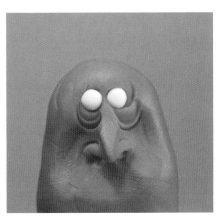

▲ **11** 揉兩團色彩明亮的聚合黏土、放進眼窩。

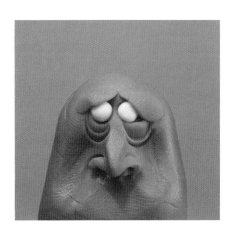

▲ **12** 如圖所示,再用兩塊壓扁的黏土蓋在雙眼上。因為這個造型最後要捧著一顆心,所以我們想讓它看起來有些多愁善感,因而眼皮應該要以八字眉的方式覆蓋在眼睛上。

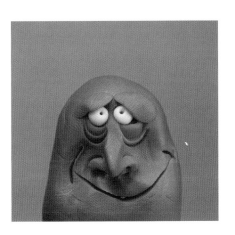

▲ **13** 現在,又要拿針來幹活了。在雙眼上扎兩個洞,然後刻出笑容。

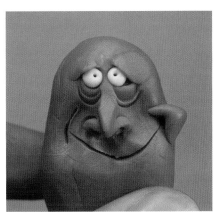

▲ **14** 做一條短而圓潤的蟲狀黏土,在中間折彎,然後將它蓋住嘴角。以黏土用造型器將造型雙眼之間的皺摺抹平,因為我們不想要做一個皺著眉頭的造型。

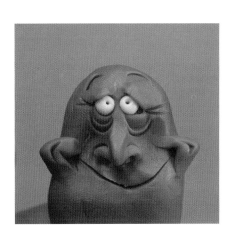

▲ **15** 再以斜切面中空管狀黏土用造型器在造型兩頰上做酒窩。如果希望酒窩更深,也可以拿針來代替黏土用造型器。

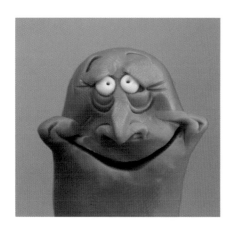

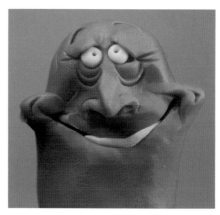

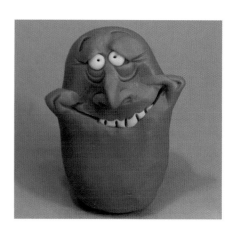

▲ **16** 用細尖頭黏土用造型器，把位於兩頰下方仍看得出來之前所畫的嘴型抹掉。然後將嘴巴打開。很快我們就要裝上牙齒。

趁這個時候再添上「笑紋」，讓他們集中在眼角外側較低的地方，同時並加上一對眉毛。

▲ **17** 把一小條色彩明亮的聚合黏土放進嘴巴裡，但無需將整個嘴巴填滿。

▲ **18** 用針將一顆顆的牙齒分別突顯出來。把針從下唇處插進去但不碰觸到唇，然後往上畫、直到上唇。

▼ **21** 把耳朵下方的一端稍微往上彎折，做成耳垂。兩隻耳朵都只需要在一端形成尖角即可。

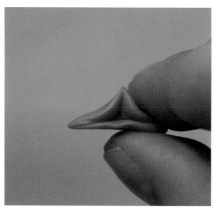

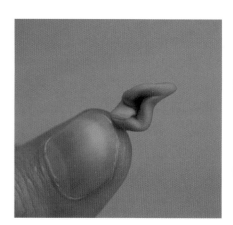

▲ **19** 準備做耳朵時，可以利用一塊扁平圓形的黏土來捏塑。然後如圖所示，捲起或招擠這塊黏土的一端。

▲ **20** 接著以同樣的方式將另一端也折起來。此時應該做出一邊較長而兩邊等長的三角形。

▶ **22** 將兩隻耳朵牢牢地裝到頭上。

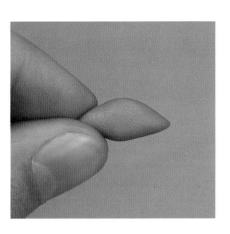

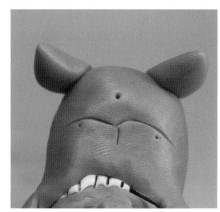

24 把造型翻倒過來，同時把雙腳黏到它的底部。此時，就準備畫它的身體，特別是肚臍的部分。（雖然造型胸部的地方，一會兒就會被一個大大的蝴蝶領結給蓋住，但要是想看看它穿泳衣時是副什麼德行，也不失為一個好主意。）

23 現在就要來做腳了。參考圖片裡的圖案，做一個在中間較寬厚、兩端逐漸變尖的形狀。而這樣的形狀要做兩塊。

26 把造型轉到背後，然後就準備為它加上一隻尾巴。用黏土用造型器的握柄在造型身上戳個洞。接著放入一塊黏土，讓這塊黏土的二分之一留在造型身上，有些像圓錐形的另外一半伸出來露在外面。尾巴一定要緊緊地黏在造型身上才可以。（這個「將椿放到洞裡」的技法，和做復活節兔寶寶耳朵時採用的方式是一樣的。）

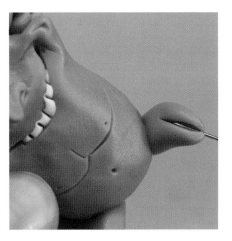

27 做一個等腰三角形，然後如圖所示，將這個等腰三角形加到尾巴上。這個三角形特別的地方是存在於，它的三邊都不是一直線的，而是帶有一點兒弧形的曲線。（人們常說，「在自然的情形下，直線其實是不存在的」。而我們在這本書裡所做的造型，理所當然都是存在於自然的情況中，因此，避免直線的情形產生就很必要了。這是我們幾乎都不用切割器具的原因所在。以我們準備要做的東西而言，想做一個漂亮的三角形所需要的，就只是自己的手指頭罷了。）

25 把雙腳換成是兩個蹄。如圖所示，只要用針將腳分隔成兩半就好了。

28 這個步驟對那些比較在意造型脆弱度的人來說，其實是可做可不做的。也就是可以將尾巴黏在造型的背後，如此一來，就可以避免尾巴斷掉的風險。

29 就要開始打扮了！利用兩塊黑色的三角形，將他們每次一塊黏到造型的胸部上，做成一個蝴蝶領結。蝴蝶領結通常都是用布料做成的，因此，我們特別在前面兩個步驟時，所曾經提到「避免直線」的說法就獲得證實。

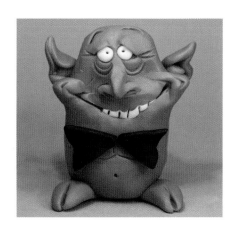

30 這是典型、中間地方彎折的蟲狀黏土，我們稱它是手指，或者，如果整個體積顯得較大的話，我們就說它是一隻手臂。做三個小的以及一個較大的蟲狀黏土。同樣的動作再做一次。還不到組合成整隻手的時候，因為稍後我們才要把這些零散的部位，一點一點地加到造型的身上。

▶ **31** 現在，我們要開始做這個造型手上捧著的東西了，也就是一顆心。這顆心的做法，是先將一塊粉紅色的聚合黏土幾乎壓扁。

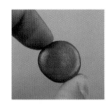

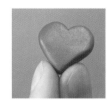

▶ **32** 做一個看起來輪廓還蠻明顯的心型，但請留意，必須保持它本身體積的大小。這顆心不能夠太扁，因為之後必須藉著它厚度所形成的接觸面，將這顆心黏到造型上。心的厚度越大，它所形成與造型碰觸的表面就越多，兩者的結合度就會越牢固。

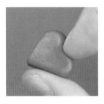

▲ **33** 這就是完成之後的心大致呈現的模樣。再一次留意到，我們可是儘量不讓尖銳的邊角出現哦。這顆心看起來比較像是一個可充氣式的心，而不像是從一大片厚度都一樣的黏土上切下來，好似做餅乾的印模做出的制式心型一樣。儘可能用自己的手指去捏塑，這就是其中的秘訣了。

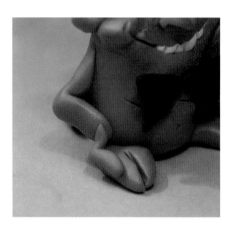

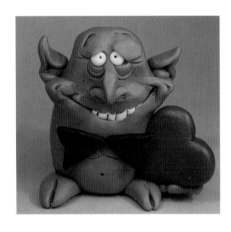

▲ **34** 把心黏到造型的身上，同時盡量讓彼此的接觸面最大。紅心尖的那一端幾乎是被夾在造型的腿和身體之間。你可以看到圖片中，自己之前所做的某些手指頭，以及其餘仍散放的部分。把造型轉過身來，看看這些手指頭是怎麼接上去的。

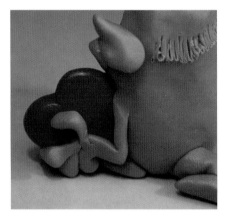

▲ **35** 手臂同時被黏在身體和紅心上，他們這三個部分是遵循著「團結一致，就能屹立不搖；各自為陣，就會傾倒崩散」的原則而接合在一起的。手臂的下方以同樣的方式和腳黏在一塊兒，至於手指的部分，要不就貼在紅心的背後，要不就從紅心的底部繞著它包覆起來，這也是為什麼能從前面看到這些手指的原因。和之前一樣，拿黏土用造型器將所有的接合處抹平。

再用針在頭部的後方畫些頭髮，好讓原先就已經在那裡的、單調貧乏的一整塊橘色聚合黏土有所變化。

▲ **36** 至於要做另一隻空著的手，就先做出一條手臂，然後如圖裡所示範的，將手指頭一根一根的加上去。先黏上小指，接著把中指和食指疊在小指的上方。拇指最後再以與其他手指垂直的方向放上去。這些手指最後必須和蝴蝶領結的左下角靠近一些，至於是什麼原因，很快就可以知道。

▲ **37** 做兩個帽子的組合元素：也就是一個碟型的黑色黏土，以及一個一端稍窄的圓筒狀黑色黏土。

38 將碟型黏土放在造型的頭上。然後再把圓筒狀黏土較窄的那端黏到上面。將這些東西放到頭上時，每次一定要壓緊，彼此之間的接合才會穩固。再將兩個小圓錐狀黏土分別放在頭部的左右兩側，當成是造型頭上的角。讓這兩個角都稍微傾斜一些，以呈現出滑稽有趣的效果。

39 這個我們決定將它命名為漢斯的造型，此時就幾乎已經大功告成了。注意哦，漢斯左手的食指和拇指是有碰到蝴蝶領結的唷。要呈現出這樣的畫面，可能需要將領結的左下角輕輕地往手指的地方拉一些，然後同時將兩隻指頭圍住領角按一下。這樣看起來，就好像是做出了一個「留意到自己存在」的造型！

建議

應該用什麼方式握住一座黏土造型？

我們之前就已經討論過了，讓一個奇幻造型的個性得以確定的頭一個地方，就是造型本身的臉。這也就是說，舉例而言，假如一個造型有一張惡魔般的臉，我們可能就應該在它手上放一把斧頭，如此一來，造型所從事的工作才會和它本身自然的氣質一致。然而，這樣的說法雖然還頗符合邏輯，但上述的一致性未必就應該成為唯一的目標。當一個造型的長相和它所從事的工作之間形成對比時，許多有趣的結果就會跑出來。比如說，把一隻可愛的小鳥放在一個惡棍的手上時，可能自己的眉毛不由得就會豎起來，但這樣的畫面就會達到一個幽默的效果。人們心裡會自問：「這到底是怎麼一回事呀？」而這就是會引起大家好奇心的關鍵了。

代數與原則

如果想改變一個自己已經完成的造型的比例，另外再加上黏土的方式，總是會比從造型上取出某些黏土還要簡單。「取出一塊黏土」這樣的過程，常常會導致破壞了該塊黏土週遭的組合元素；相反地，試著先把不想要的地方往內推，把它壓縮成造型的一部分。接著可以加些黏土，然後重新再雕塑先前被壓縮的地方。總之，加了東西就很好，減了東西就變糟。

對稱

造型的臉部不需要完全對稱，所以不要浪費時間把左眼做得和右眼相像。從自己的影像在鏡子裡以及相片中所呈現的結果，很容易就可以應證到這點。把一面鏡子沿著自己相片的中心軸線放置，然後就會發現，相片中的一半與鏡子裡相對的部分，形成了一張與自己不怎麼相像的臉。造型的身體是否對稱，其實和臉部的道理也是大同小異的。

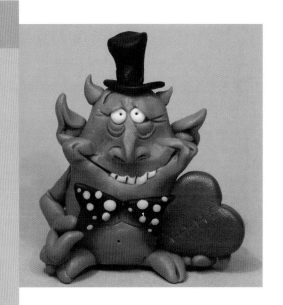

40 在最後這個步驟中，我們還在造型的中央留下了一個大大的黑洞，也就是它的蝴蝶領結。比較保守的人也許會說，這樣的領結很高雅啊，但如果我們只是做一些色彩明亮的小小圓球，同時將這些小圓球分散在兩個黑色三角形之中，那又會呈現出什麼樣的效果呢？

準備結束之前，在紅心的中間畫一道縫合線，以傳達給觀眾們一個正面的訊息，亦即，破碎的心是可以修補好的。觀眾是對的，的確，沒有一個造型應該永遠被鎖在櫃子裡的啊。

依照黏土製造商的指示烘烤這個造型，然後讓它冷卻。想了解更多相關的建議，請參閱本書一開始有關烘烤的部分。

　　準備做噴火飛龍囉。我們並不打算教你怎麼把火放到這隻龍嘴裡，但我們會用些銅絲讓它看起來至少比較嚇人。這是第一次要學習如何利用線圈，來使聚合黏土可以變化出自己想做的造型。質地通常極為柔軟的聚合黏土，其實它在某一點上是相當堅硬的，尤其在準備做一隻挺個像熊一樣大肚子、同時又弓著腿的小精靈時就會發現，這樣的造型是無法站直的。除非使用了線圈，否則造型一大塊的軀體一定會壓垮了細瘦的雙腳。

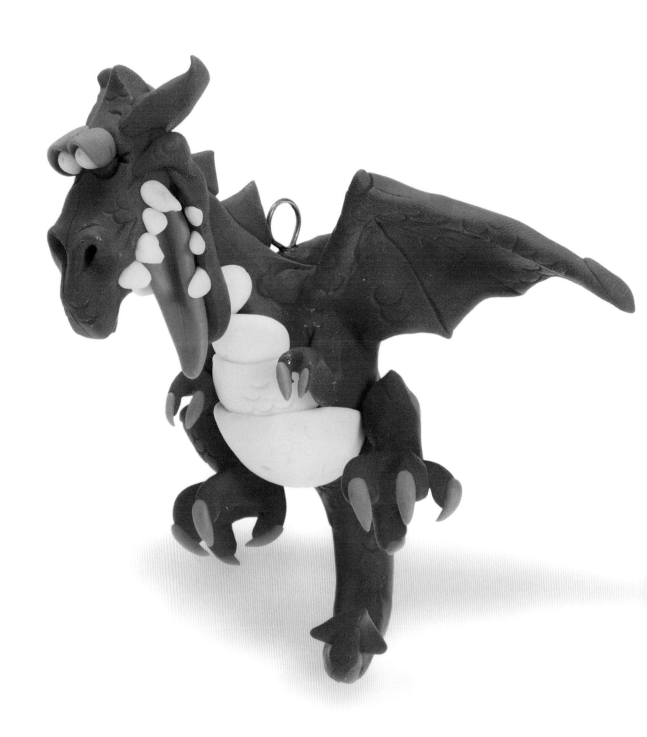

材料

2塊紅色黏土

1/4塊色彩明亮鮮豔的黏土

1/4塊橘色黏土

1/8塊淡棕色黏土

1條39英吋（1公尺）長、0.7厘米

細的銅線

錫箔紙

工具

鋼絲剪

扁嘴鉗

針或別針

小型細尖頭黏土用造型器

小型斜切面中空管狀黏土用造型器

小管子

▲ **1** 要做飛龍的線圈、或說是骨架，我們只要利用銅線即可，因為銅線易彎摺，能夠徒手扭曲操作，而且本身的硬度足以支撐覆蓋其上的黏土。此處所用的銅線是一般的銅線。所需長度大約為39英吋（1公尺），同時還需要一把鋼絲剪。

儘量試著整個骨架只用一段銅線，才不致因兩兩之間的短小銅線而造成過於複雜的接合處。我們目前所做的骨架屬於小尺寸，可以只使用一段銅線即可完成，因此銅線不需要過長。利用一段銅線來做線圈，有點兒像是在紙上畫畫而一筆到底、沒有中斷，因此自己要仔細算好所有步驟的順序，務必讓銅線的兩端保持彈性，直至做到造型尾巴的步驟時。

▲ **2** 我們之所以使用相當柔軟的銅線原因有二。第一，這樣的銅線容易折曲；第二，則是因為我們可以藉著把兩段半截的銅線纏繞一起而使它重疊。將一條長長的銅線摺成一半，接著如圖所示握住銅線，然後開始將它扭曲絞在一塊兒。

▲ **3** 在銅線圈的一端形成一個環，因為有此需要（假如繼續纏絞鐵絲的話，到時候就沒有地方可以握住銅線了），同時也因為這裡要當作頭部。

將銅線重疊的簡單技法一旦用在線圈的形成時，它本身的價值可就讓人不可小覷了。它讓動手操作的人可以自行決定銅線重疊部分的長短，同時也能掌控重疊段落的硬度與柔韌度。鐵絲纏絞得越緊，重疊部分的長度就變得越短、硬度就更大。最後還有重要的一點就是，黏土在線圈上的附著度更棒，因為雙重銅線並不會像單獨一條銅線所形成的線圈那樣平滑。

建　議

關於線圈

不需要花太多時間去把一個線圈做得非常漂亮。線圈只是相當於一個造型骨架的大概，而不是一副骨架的模擬重建。如果做了一個不是很細緻、沒有怎麼對稱的構造，其實也不用太在意，只要誤差不要太大、而之後覆在上面的黏土部分能夠修正過來即可。

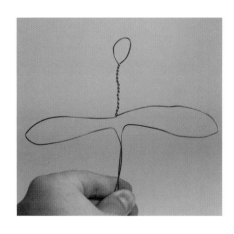

▲ **4** 參照圖片所示，利用銅線做出一對翅膀。將銅線的兩端在翅膀下方纏繞一起。

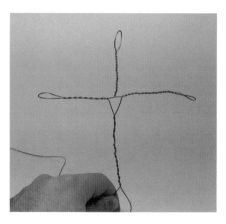

▲ **5** 把兩隻翅膀的銅線捲起來，做一個十字架的形狀。讓中間的地方形成一個小三角形，然後在兩端沒有纏緊的地方，將兩條銅線再扭轉最後一次。

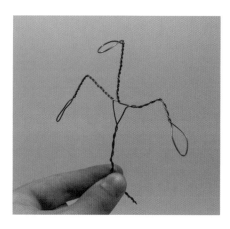

▲ **6** 將銅線纏捲成一條後所留下散開的末端剪掉，同時把頭部的圈環和兩隻翅膀像圖中所示範的一樣向下摺。接著，還需要把翅膀上的圈環緊緊地壓在一塊兒，讓圈環消失，此時可能得藉助扁嘴鉗的幫忙。

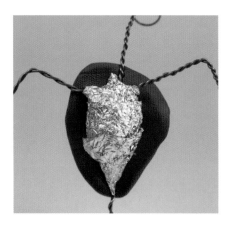

▲ **7** 用一張錫箔紙將十字架的中間部位緊緊地包起來，好讓這隻龍的身體體積變得更大。利用錫箔紙做成飛龍的軀幹，讓我們可以在不造成過於笨重的體積情況下，增加整個身體的份量；如此一來，完成後的造型不但會變得較輕，同時也可省下一些黏土。當然，假如創作者仍然只想以黏土來填充飛龍空洞的腹部，那也沒什麼不可以。到底我們對於造型的外觀還是重於內部的，所以，無論造型裡頭放了什麼東西都無所謂，只要外表看起來順眼就好。（你可以在一張紙上寫幾句話放在飛龍的身體裡，然後把飛龍傳給後代子孫，讓他在許多年後把飛龍拆開時，可以看到你寫的東西。這就像把留言附著秤錘，一起放到一個漂浮的紅色透明瓶子裡的意思是一樣的。）

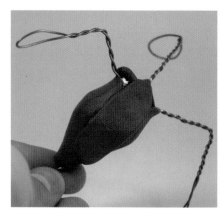

▲ **8** 現在就開始以當作造型外觀顏色的黏土開始包覆造型的軀幹了。

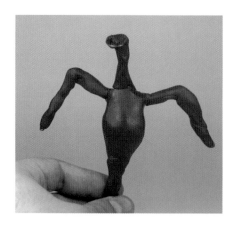

▲ **9** 以上述同樣的方式，用黏土包覆造型的四肢，直到整個造型逐漸看起來像隻鳥。在此步驟時，造型應該要有個圓圓的肚子，以及一隻末端細尖的尾巴。

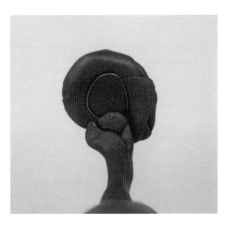

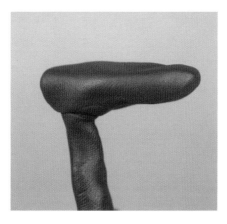

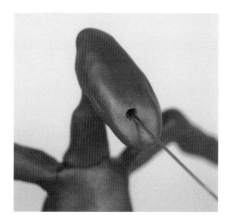

▲ **10** 以黏土包覆頭部的圈環，直到造型的頸項與頭部逐漸看起來像是一隻倒立的靴子為止。記得務必要讓「靴子的跟」露出來。接下來就準備在頭上加工了，而這個動作比將翅膀和鱗片加到造型身上還令人覺得有成就感，因為造型本身的臉部早已成型啦。

▲ **11** 用針在頭部的上側前方扎出兩個鼻孔。稍稍旋轉針枝，好讓鼻孔變大點兒。

▼ **12** 如圖所示，在鼻孔的正下方輕輕捏擠飛龍鼻口的地方，做一個像水滴般的形狀。所施加的力道應該只限於頭部的上半部，並且幾乎只捏擠表面，而不是捏擠兩側。

▼ **13** 如圖中所示範的，以食指和拇指將飛龍的口鼻處往下壓，讓這個部分變尖。然後將它折低一些些。

▼ **14** 按壓頭部兩側的同時，也輕輕拉一拉這兩邊，讓飛龍的腮部變寬一點兒。頭部的下面應該要有些扁平。

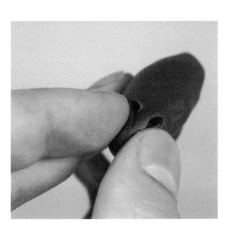

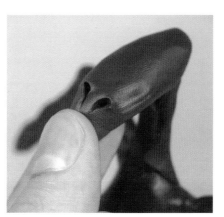

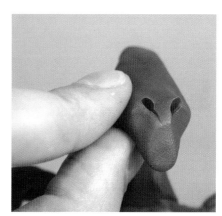

▶ **15** 以拇指握住頭部的同時，將飛龍的頭部小心地往下按。這個動作有兩個目的：第一，它可以把頭部的上方壓平一些；第二，觀眾在看龍的時候會變得比較容易。假如飛龍的頭部和身體保持完全垂直的狀況，觀眾就必須轉動造型（或轉動造型的頭）才能看到飛龍的全貌，因為他們無法一眼就看清楚造型所有重要的細節。

當造型的頭部被折彎之後，於是觀眾能夠同時看到它的頭，也可以瞧見它的身體了。

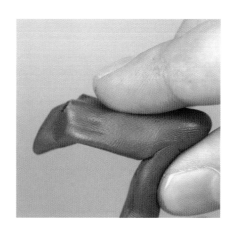

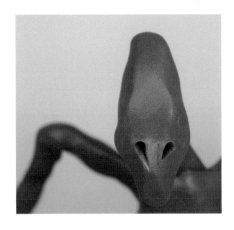

▲ **16** 這就是頭部在上述一連串的動作之後,所呈現出來的模樣。

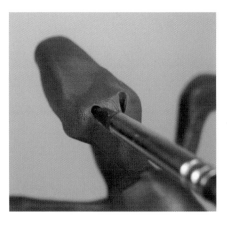

▲ **17** 用細尖頭黏土用造型器刺插兩個鼻孔,讓這兩個孔變寬一點,同時也讓鼻孔的外部露出來。

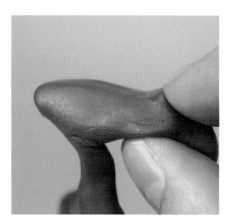

▲ **18** 如圖所示,用手指將飛龍的鼻孔往外張開一些些。

▼ **19** 用黏土用造型器在頭部的上方戳兩個洞。這兩個洞是待會兒要用來做眼窩的。

現在我們就要來做兩隻翅膀了。在同一時間裡做著造型不同的部位,這樣的方式具有注意力轉換的作用,而且對於健康的維持也有其效益,因為專注在造型的某一個部位過久,難免都會感覺有些無聊。舉例而言,一旦自己對製作造型的鼻子已經感到麻痺了,可以隨即就轉而做雙腳。記住,所有這一切捏捏擠擠的目的就只為了好玩,自己可千萬別把造型創作這麼一件事,變成另一個壓力的來源了。

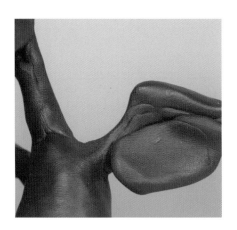

▲ **20** 如圖所示,把一片厚厚扁扁的黏土牢牢地黏到翅膀的臂上去。

▼ **21** 接著開始把黏土平均分配,直到填滿了從翅膀頂端到飛龍肋骨處之間的整片空隙。要小心,可別將翅膀做得太薄了,因為這裡並沒有額外的線圈可以支撐。黏土平均大約為1/10英吋(3厘米)的厚度是最好的。

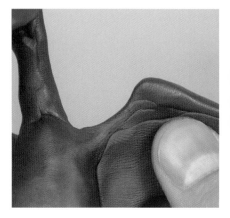

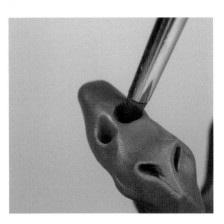

◀ **22** 捏掐翅膀的肘狀接合處，讓它變得尖一點。此時也可以準備調整羽翼上臂與下臂的長度。雖然翅膀裡藏有線圈，然而覆蓋其外的黏土倒不必一定要與內部的架構亦步亦趨。利用這樣的好處來調整雙翅的形狀吧。

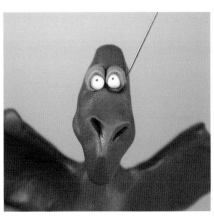

▲ **23** 以橘色黏土把兩塊色彩明亮的黏土包起來，將他們放到眼窩裡，然後用針在上面扎兩個洞，如此就形成飛龍的眼睛。接著，同樣用針在每隻眼睛的下方畫一道弧形曲線，來強調眼睛本身。

▲ **24** 緊接著我們就要來做飛龍的下顎了。先做一塊扁平的橢圓形黏土，然後將兩邊捲起來並在一端做出兩個尖頭，最後完成一個像圖片中的形狀。捏擠這兩個尖頭，讓他們呈扁平狀的方向與下巴的其他部分垂直。這兩個尖頭可以讓下顎與頭部相接時黏得更緊。

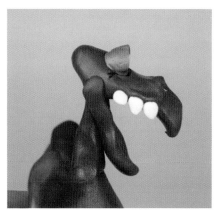

▲ **25** 將下顎黏到飛龍的頭部與頸項。而既然飛龍的嘴巴是張著的，我們就要準備把牙齒放進嘴裡。將幾塊色彩明亮而形狀不規則的黏土黏到飛龍上唇的下方。上排的牙齒一般而言，尖銳處應該會朝下指，但因為我們要這些牙齒看起來參差不齊，所以可以讓牙尖朝向不同的方向。

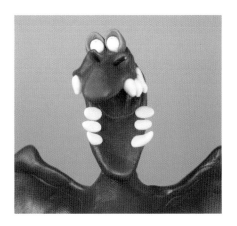

◀ **26** 輕輕地將上下顎再打開一些，然後把牙齒黏到下顎。黏在下顎的這些牙齒牙尖應該要朝外。因為我們之後就會為飛龍加上舌頭，而牙尖如果此刻是朝上的話，一會兒我們要將舌頭放進嘴裡就比較困難了。

▲ **27** 飛龍的舌頭是用一塊淺橘色的扁平黏土做成的。壓擠兩側，讓這塊淺橘的黏土往上捲起一些些。然後把舌頭放到嘴巴裡，並將下顎的牙齒扳高，讓他們圍在舌頭的四周。（請參閱第55頁色塊裡，有關「在不容易碰觸的地方加添黏土」的說明。）

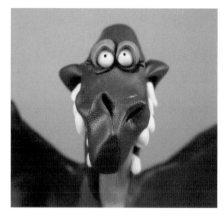

▲ **28** 就像到目前為止，我們都會給每一個造型做兩頰一樣，也為飛龍添上雙頰吧。記住，我們所做的雙頰樣式通常都是以嘴角來表現，因此，務必要把雙頰置於上下顎接合的適當位置。這張圖片所呈現的，就是飛龍在這個步驟完成後的模樣。

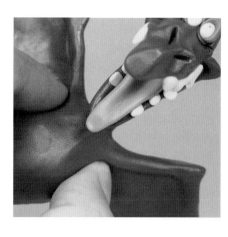

▲ **29** 在飛龍腋窩的下方捏擠它的的軀幹，讓它圓圓的肚子變得更突出。

▼ **30** 用指尖捏夾雙翅的下方，做出幾個銳利的尖端。飛龍的翅膀看起來應該和蝙蝠的比較像，而不是與小鳥的翅膀一樣。大約兩個銳利的尖端就差不多能製作出我們所要的那種效果。而兩個尖端之間的部分應該要有點兒弧度。

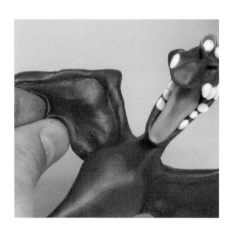

◀ **31** 如圖所示，用食指與拇指將雙翅的末端捏得更尖銳。

◀ **32** 這就是逐漸變細的尾巴在這個步驟時所呈現的模樣。假如尾巴變得過細，那是因為在製作飛龍身體的其他部分時，為了握住飛龍而抓著尾巴的緣故；這時可以拿另外一塊黏土包住尾巴，好讓它變得厚一點兒，同時以黏土用造型器將接合處抹平。

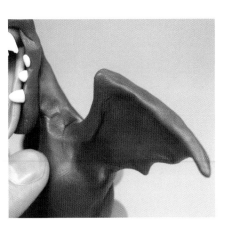

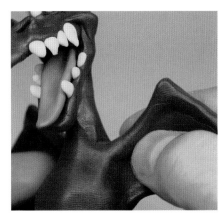

▲ **34** 用指甲按壓來突顯內部長有骨頭的翅膀（這也就是我們一直稱之為翅膀的上臂或下臂的地方）。將翅膀的表層稍稍彎曲呈弧形狀。

▲ **35** 將造型轉過身來。準備做懸吊的裝置時，就把一個銅線圈環插在造型的背後。為了讓這個裝置堅固一點兒，在烘烤造型前，必須先將這個銅線圈拿出來。等到造型烘烤了之後，用強力膠填滿先前銅線圈留下的洞，然後再把銅線圈插回去。可別忘了加膠水，因為造型是否能夠栩栩如生，端賴這根線圈。

製作懸吊裝置還有另外一個方式，那就是從內部的線圈十字架做一個懸掛的裝置。而至於採用哪一種方法，則儘可依自己的方便而定。

▲ **33** 現在你可能已經明白了，我們正在做的飛龍是真的可以飛的。在接下來幾個步驟裡，我們要為這隻飛龍加上一些機械裝置，讓它可以懸吊在半空中。之所以這麼做有幾個原因。首先，「飛翔」這個動作本身就是飛龍很重要的一個特色。其次，一隻不會飛的飛龍大抵只能說是隻恐龍，尤其拆掉了雙翅之後更是如此（參見本章最後有關變化造型的「小恐龍」）。第三，一隻長了翅膀因而減少在地面上走路的龍，看起來會像是一隻爬蟲，同時會具有一種讓人敬畏的特質，而這就是我們想要做出來的樣子。

因為上述的這些理由，我們於是想把這隻龍做得好像張著有力的兩隻翅膀，飛旋於半空中。要做到這個地步，有兩個具體的動作可以先完成，亦即，將尾巴稍微向前凹曲並擺向一邊，同時把翅膀的下臂折彎。

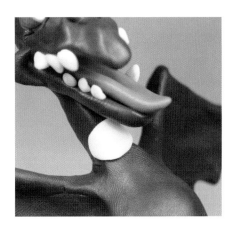

▲ **36** 下面連續幾個步驟，就要全心全意為我們的飛龍打造一個漂亮搶眼（或說是亮白）的外表了，而這樣的外觀是用幾塊黏土片，將他們隨著腹部一點一點往下而尺寸逐漸增大地貼上。也就是先從最小的橢圓形黏土片開始，並把它貼在脖子上、下顎下面的部位。

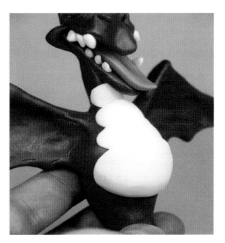

▲ **37** 貼上去的黏土片一塊比一塊大，同時以彼此有些重疊的方式貼在飛龍的身上。

▲ **38** 準備做腳時，就先做一條渾圓的蟲狀黏土。然後以食指和拇指同時分出四隻腳趾頭。（請參閱本書造型十一「小矮人楚特力歐」章節的第114至115頁中，有關「分離的腳趾」方面更多的說明。）

▼ **41** 從整隻腳的中間把它折彎，形成關節，同時別忘了做膝蓋骨。依照同樣的程序再多做一隻腳。

▲ **39** 飛龍所謂的腳，應該是看起來好像有一枝粗大樹幹，以及四根光溜溜樹枝的一棵樹。

▼ **42** 將雙腳黏到飛龍身體的下側處。這兩隻腳可不能鬆垮垮地半吊於空中，但他們也不應該朝上或往前張牙舞爪的，因為飛龍的肢體會努力地想要在空中攀穩。他可是忙的很。

▲ **40** 將三根小樹枝靠在一起，同時把剩下的那一根（也就是拇指）擺在另外那三根的對面。將這棵像樹一樣結構的三根樹枝頂端微微地往內折。

▼ **43** 以前述同樣的技法來做雙臂。和做雙腳所不同的是，飛龍只有兩根手指，而且比起腳，手臂可是小得多了。而這裡所運用的，就是與霸王龍（Tyran-nosaurus Rex，譯註：霸王龍是暴龍類群中體型最大的一種，簡稱雷克斯）模樣類似、外型不成比例的極小雙臂，以達到幽默的效果。

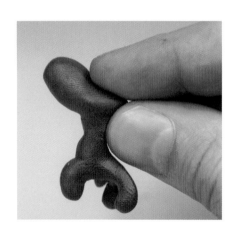

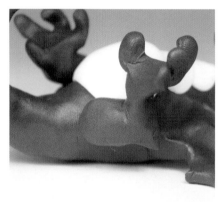

▶ **44** 將雙臂黏到身體上肩膀高度的地方，並以黏土用造型器將兩隻手臂與身體融成一體。上臂與手肘的部分必須靠在飛龍的軀幹上。

為了讓飛龍更搶眼，同時製造出它「動」的感覺，儘量不要讓雙臂或雙腳處於完全相同的部位。

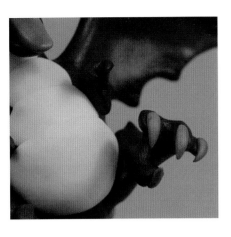

▲ **45** 為飛龍加添一些爪子吧。準備用橘色黏土做爪子時，可先揉出短短小小的蟲狀黏土，同時把蟲狀黏土的一端做成尖銳的形狀。將這些爪子緊緊地黏到腳趾上，所有爪子都應該朝內指。

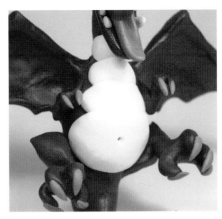

▲ **46** 以同樣的方式來做手上的爪子，只是這回爪子要做得比較小。接著在飛龍中間最低最大塊的腹甲上，用針為飛龍加個肚臍眼吧。

▲ **47** 此時，你可能會發現，在不影響造型其他部位的情況下，已經越來越難邊握著飛龍而邊繼續製作造型了。問題就在於，我們並非製作一個只單純坐在一塊寬闊平坦表面上的造型呀。

試著像圖片中所示範同樣的握姿，將拇指放在飛龍的尾巴上，而食指（有可能再加上中指）則擺在飛龍背上、兩翼之間的地方。

▲ **48** 這莫非是尼斯湖的那隻水怪尼西？

別緊張，這只是沿著飛龍頭部和背部下來的一連串三角形（而此三角形的邊都不是筆直的線條）。把這些三角形做成不同的大小，同時一定要讓他們某邊的厚度較厚，因為這個厚邊是準備黏到飛龍身上的。

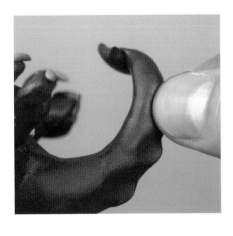

▲ **50** 接著轉到造型的背部了。用食指和拇指沿著造型尾巴背面的中間處捏擠黏土，留下一連串捏塑的痕跡。我們現在所介紹的鋸齒狀，將與之後沿著飛龍脊椎骨放置的三角形相互對應。

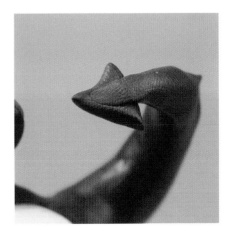

▲ **49** 將兩塊較大的三角形放在飛龍頭部的兩側，就如圖中所示範的一樣，讓這個部分看起來越來越像是飛機的尾部。再將這兩片新「翅膀」的最末端稍稍扳上來一些。

▲ **51** 把一塊小三角形放在尾端，而尾巴此時應該是朝上。一定要以黏土用造型器強化三角形與尾端接合的地方，並讓尾端與三角形成為一體。

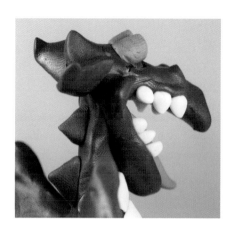

▲ **52** 將小塊小塊的三角形沿著飛龍的背黏上去，一直往下黏到尾巴上鋸齒狀開始的地方。把較小的三角形從頭部往尾巴黏放，越往中間部份使用的三角形越大塊。

如此就完成了雕塑程序的最後步驟。

◀ **53** 要將這個造型變成真正的飛龍以前，仍然有幾個重要的步驟要完成。我們應該要給這隻飛龍的皮膚添上一點肌理紋路，因為沒有鱗片的龍就不算是真正的龍啊。

鱗片製作的方法，就是用任何可以在黏土上留下圓圈印痕的東西即可。此處我們利用不要的天線其中的一小段來做，但所有具有小管子形狀的東西，像是吸管，都可以拿來運用。

我們只會用到這支管子橫切面二分之一的部分。將管子橫切面的一半如圖中所示範一樣，抵住黏土施力按壓，做出一個半圓形（先在一塊不要的黏土上練習做做看）。重複同樣的動作，直到有一整排的半圓形出現。就在第一排半圓形的圖案上，以四分之一圓形的方式再按壓出另一排的鱗片圖案。持續用同樣的方式進行刻印，直到出現了看起來像鱗片一樣的紋路為止。

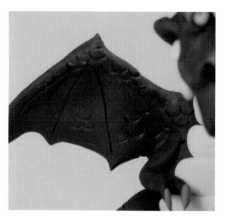

▲ **54** 在飛龍的身上運用製作鱗片的方式刻印。注意，倒不必為了傳達「皮膚上會有紋路」這樣的想法，因而在飛龍身體的每一吋皮膚上都印上鱗片。彼此距離大小不一的一塊塊鱗片，其實就已經能夠達到想要的效果了。

▲ **55** 在翅膀的臂上也印上鱗片的圖案，但讓羽翼中間的部分保持非常平滑，這樣才能拿針在上面再畫些東西，進而營造出「翅膀具有頗精密的身體構造」這樣的感覺。從翅膀的肘狀處畫幾條線，連結羽翼下方的尖端。

▲ **56** 在臉上刻畫鱗片時，可要特別小心了。因為如果在臉上畫了太多的紋路，臉部的主要特徵就無法像之前那麼突出。所以只要在臉上偶爾印幾個不完全的圓圈即可。

▶ **57** 這就是完成的可愛妖怪了。現在還有最後一個問題,那就是:如何在不壓坍造型任何一部分的情況下烘烤它?此時就需要用錫箔紙做兩個圓筒,然後讓這兩個圓筒以水平方式套在雙翅與背部中間的三角塊之間,而讓飛龍得以靠著背躺下來。這兩個圓筒的體積要足以容納三角塊以及身體的任何一部分,讓他們不致碰到烤盤。

依照黏土製造商的指示烘烤這隻飛龍,然後讓它冷卻。想了解更多相關的建議,請參閱本書第7頁有關烘烤的部分。

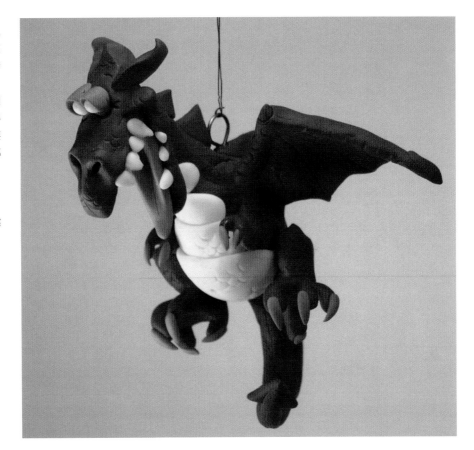

建　議

在不容易碰觸的地方加添黏土

想把一塊黏土放到一個自己手指因為過大而無法碰到的部位,這時就要拿黏土用造型器了。將這塊黏土放在造型器的末端、然後把造形器伸進準備黏放的空間、再用黏土用造型器按緊黏土,最後抽出工具即可。

想把一塊黏土放到另一塊黏土上時,所使用的工具常常被當成是兩塊黏土之間的媒介,只是手上這塊黏土總是死死地黏著。由於工具和黏土之間的黏合度比兩塊黏土之間的差,因此利用這個特點就會讓自己方便很多。

黏度的大小

接合型態:	黏合度:
黏土與黏土	強
手指與黏土	中
工具與黏土	弱

變化構想
小恐龍

飛龍和恐龍之間的不同並沒有相差到十萬八千里。利用本章節所學到的基本捏塑原則,並簡化他們,就能夠做出像下方圖片中沒有翅膀的綠色生物,而他們的祖先可是在幾千萬年以前,就曾經在地球上漫步呢。這裡所做的,其實只是個沒有翅膀的綠色小小龍寶寶。

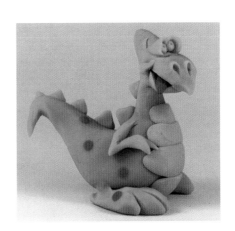

身著發亮盔甲的武士

既然你已經會做龍了，為保險起見，接下來應該做武士才對。在這個造型中我們所要做的武士，是穿著幾乎完全以金屬鈕釦做成而顯得有些笨重的盔甲，而這些金屬鈕釦正好可以當盾牌、當肩墊、以及當頭盔，為我們做的造型增添不少份量。你可以因此而學到如何將鈕釦固定在黏土上，而把鈕釦原來的功能拋到九霄雲外，更何況在聚合黏土這個媒材和高級服飾的表現法兩者之間，也沒有造成什麼衝突。這個全身幾乎完全包覆的戰士，身上唯一沒有掩蓋的地方，就是他的臉和其中的一隻手。我們在這一章節中，將會一再重述一張充滿趣味的臉所會具有的基本特色，而這些特色在之前的幾個造型中早已提到過了，然後我們會再利用這些特色來做其他的變化。

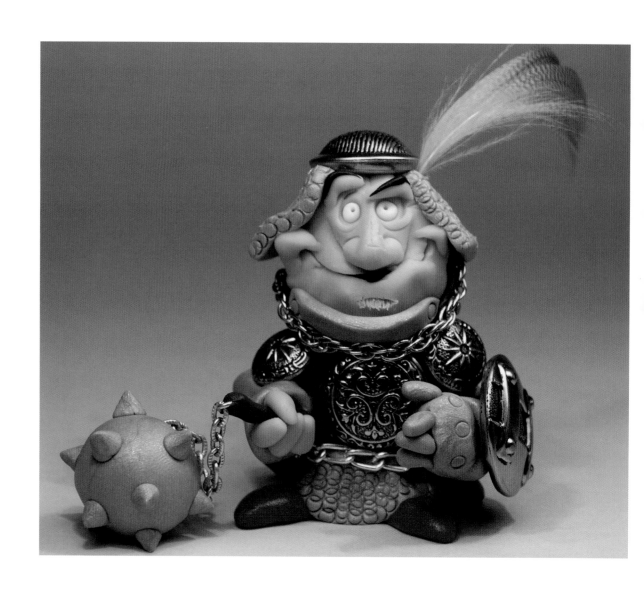

材料

1/2塊膚色或淡褐色黏土

1/8塊色彩明亮鮮豔的黏土

1/8塊黑色黏土

1/2塊深藍色黏土

1/4塊藍色黏土

1塊銀色黏土

1/8塊紅色黏土

1/8塊棕色黏土

6顆金屬鈕釦，包括2個小的、3個中的、

以及1個大的鈕釦

長度10英吋（25.4公分）的極細鐵絲

長度4英吋（10.2公分）的細鐵絲

一條長度4英吋（10.2公分）用過的鎖鏈

另外一條長度1英吋（2.5公分）用過的鎖鏈

一根羽毛

工具

小型細尖頭黏土用造型器

小型斜切面中空管狀黏土用造型器

針或別針

鋼絲剪

小管子

1 一開始，先從一塊形狀不規則的黏土著手，這塊黏土的大小就大概和左圖裡的差不多，約莫是1英吋（2.5公分）高，而且還有些扁平。經過以手指揉製、壓擠以及捏招之後，大概就可以形成一個大致的輪廓，而我們之後再藉助其他的工具，於是將進一步顯現出臉部的特徵。考慮做一個隨意揉製的黏土所產生的任何形狀，而這個形狀不但不需要再去調整修飾，相反的，是以它為基底而讓所要的樣子就可以呈現出來。

2 將拇指放在之後會成為臉部的上方，並將黏土稍微壓扁。雙眼與鼻子所形成的三位一體，很快地就會落座在這裡，而至於下半部則會當作造型的下巴與上下顎，同時還要容納它的嘴巴。因為我們要做的是武士，假如想創造出滑稽有趣的效果，那麼，可以藉著把一個沒戴眼鏡、而身材又粗壯結實的男人的典型人物誇張化，或是去強調和他與生俱來的聰明才智有所衝突的任何特色，又或者，還有一個做法是，就做一個瘦瘦高高而面帶虛弱表情的傢伙，給人感覺他幾乎無法使用他的盔甲。就這個造型而言，我們決定採用上述例子中的第一個；因此，我們要在一個外形粗獷的典型人物上，添上一個大大的下顎。

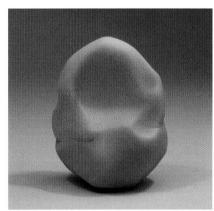

3 這就是拇指在這位武士未來的頭部所留下的平坦印痕。從黏土上其他地方我們知道，這可不是這尊造型在他作為戰士的生涯中，自己所挨的最後一擊。

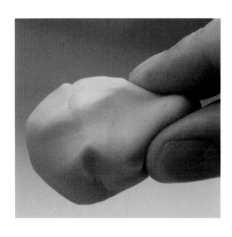

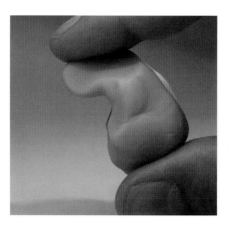

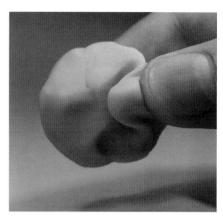

▲ **4** 捏擠頭部的上方。一如往常，我們會想從頭部這一大塊黏土上捏出鼻子，而在這個步驟以及接下來幾個步驟中，我們則要提供另一個捏塑鼻子的可能做法。

▲ **5** 把頭部翻轉過來，然後就可以看到它的側邊（呈扁平狀），接著將頂點往下彎折，使頂點就位在食指與拇指之間、朝著臉部這邊的平面。請參照圖中所示範。

▲ **6** 將鼻子往頭部下方壓下去，直到鼻子幾乎位在臉部的中央，也就是它原本該出現的位置。

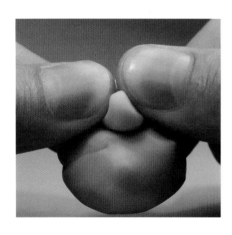

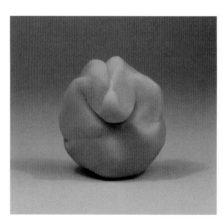

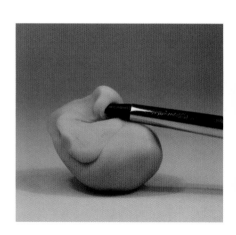

▲ **7** 試著慢慢地將鼻子突出的形狀做出來。幾分鐘之前曾做過的一個按壓動作，產生了兩道隆起，現在需要把這兩道隆起抹平。拇指指尖的這塊橢圓形地帶，是用來抹平隆起最好的工具。

▲ **8** 鼻子兩側可以很清楚看到拇指所留下的按痕。黏土上方兩塊突出的部分並非預先計畫的結果，而是捏擠鼻子過程一時所產生的附帶產物。這樣的副作用是需要的，因為黏土自己會跑出什麼形狀並無法控制，但有時候順著它出現的形狀去捏塑，比想要強行將它變成某一特定的樣子要來得好。如果自己捏塑時沒有出現這兩塊突起，也不用太在意，更不要刻意去做出這兩塊，因為他們並不是很重要。

▲ **9** 用細尖頭黏土用造型器挖出兩個鼻孔。這個「挖開」的動作有兩個目的：其一，是為了做出兩個洞；其二，是要將黏土推到前面提過突起的地方，以形成鼻孔的外部。

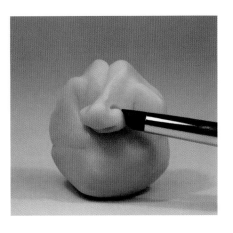

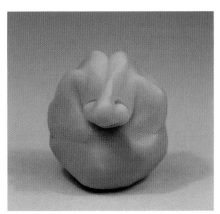

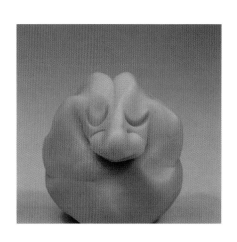

▲ **10** 接下來，以斜切面中空管狀黏土用造型器的頂端，刻畫鼻孔外部的輪廓。

▲ **11** 這就是鼻子完成後的樣子。

▲ **12** 再用斜切面中空管狀黏土用造型器，在黏土上刻兩枚新月形的印痕，而樣子就像是可以收集鼻孔上方的水珠。這個動作是在為雙眼做準備。

▼ **13** 如圖所示，重複上述的動作，但這次要壓得用力點，同時黏土用造型器要微微地往下推，好做出兩個淺淺的洞。在新月形與洞口之間所形成的黏土皺痕，就變成是造型雙眼下方的眼袋。

▼ **14** 將黏土造型器倒過來，在頭部前一個步驟所形成的淺洞上，離中心旁邊一點點的地方戳出兩個眼窩。

▼ **15** 以色彩明亮的聚合黏土，做兩個大小足以放進眼洞裡的眼球。然後以針在眼球上扎兩個洞。再用針畫出武士的嘴巴。黏土上的針要插深一點，因為稍後要準備把嘴巴打開，而只是淺淺的笑容是不夠的。

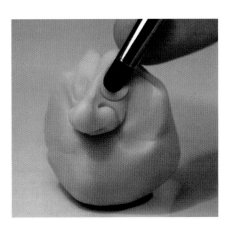

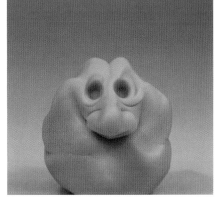

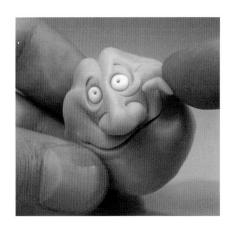

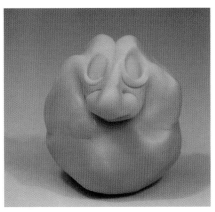

▶ **16** 以食指和拇指揉出一團小黏土球，直到它變得較長時就停下，然後如右圖中所示範的，將黏土輕輕彎折，就可做成嘴角與兩頰。

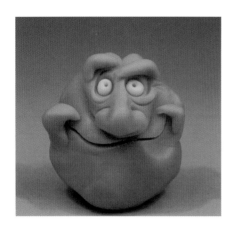

17 利用與前一個步驟同樣的技法，做兩條較粗的蟲狀黏土，然後將他們放在雙眼的上方，為形成兩道眉毛做準備。

注意看左邊的這張圖片，雙頰中的某一邊是比另一邊大的。如此的不對稱可以做出一個看起來比較精悍的笑容；由於這個造型看起來好似往臉頰的一邊笑著，因此，某一邊的臉頰就會比較鼓。

這裡要再重述一次，我們並不是那麼在意完全對稱的問題，倒是比較看重臉部左右側的差異，因為這將使造型饒富趣味。我們看到唯一的對稱，就是大家眼前的這個造型臉部兩側各自具有同樣的要素，也就是：一隻眼睛、一面臉頰、還有一隻耳朵。但即便這些都是組成臉部的基本條件，也未必沒有例外。舉例來說，假如自己做的是個海盜，就會在他的一隻眼睛上蓋上眼罩，而這隻眼罩就相當於他真正眼睛的替代物。其實我們最終所要求的，只是一個適當的組合，而不在於對不對稱的問題。

 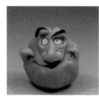

▲ **18** 用造型器的握柄將嘴巴打開。

19 揉兩條較細、兩端成尖頭形狀的蟲狀黏土，並將他們放在眉毛的預定位置。然後闔上造型的嘴巴，接著以食指與中指握住頭部後方的同時，用拇指推按鼻子下方的嘴，讓它只留下小小的開口。這個半張半闔的做法，是讓嘴巴可以留個小口而看起來較逼真的最簡單方式。假如前一個步驟中已經做了這個洞，那麼，所使用的工具和「挖」洞的方式此時就一目瞭然。當去打開嘴巴而後又將它闔上時，所有的「蛛絲馬跡」則會消失不見，而此時造型看起來就像是以某種方式張開了口腔一樣。

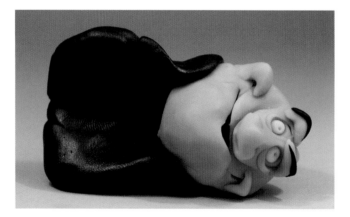

▲ **20** 用深藍色黏土做一個扁平、厚厚的梯形，它的四邊都呈不規則的弧狀而非筆直的線條。這個形狀是要當作這位武士身體的「脊椎」，但它看起來像是披在身外的披風。

▲ **21** 把披風的最上層圍在頭部的下方。這兩層之間一定要有足夠的接觸面，才能將他們兩者穩穩地握在一塊兒。我們這裡要做的武士是沒有脖子的。

▼ **22** 揉一團藍色的聚合黏土，並將它放在深藍色披風所形成的中空處，同時黏附在造型的下巴上。這顆小球會當作是武士的身軀。

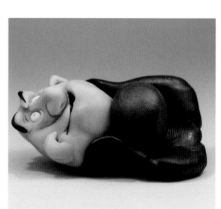

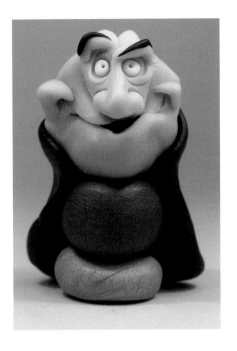

▼ 25 儘量找出樣子最酷的鈕釦。最好是上面還有裝飾的那種,或是像盾形徽章一類的東西。然後剪一段長度2英吋(5.1公分)的極細鐵絲,並將鐵絲穿過鈕釦的眼孔。把鐵絲兩端彼此纏絞在一起,而且儘可能纏絞到越近釦背越好。

▲ 24 鈕釦耶!好多好多的鈕釦哦!你倒是不必使用和這張圖片裡一模一樣的鈕釦。只要是用金屬一類的材質製成即可。要留意那些有著金屬外表的塑膠鈕釦,因為這樣的鈕釦不但在烘烤造型時會熔掉,而且還有可能會釋放出毒氣。從上圖中,可以看到一般適合可用的鈕釦樣品。通常而言,此造型會需要用到三種大小的釦子,也就是一顆做盾牌的大鈕釦、三顆分別做護胸甲與背甲以及頭盔的中型鈕釦、還有兩顆當肩墊的小鈕釦。

▲ 26 再把鐵絲朝鈕釦的方向折成兩半。

▲ 23 接下來,再揉一團體積稍小的銀色黏土,將它壓扁後,放進藍色黏土球的下面。這個步驟完成時,應該要看到和圖片中所呈現的造型一樣,披風已被完全填滿了。

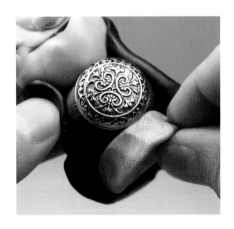

▲ 28 用食指和拇指的指尖按捏銀色黏土球的邊緣,直到黏土球看起來像個矮小的圓筒。也許你已經猜到了,這就是要當作武士盔甲裝最下面的部分。

▲ ▶ 27 將鐵絲插進造型身軀的中間,然後邊握著鈕釦,邊將鐵絲推入黏土裡,直至它完全跑進去而鈕釦也緊緊地黏在藍色黏土球上。鐵絲纏絞得越緊就越不容易晃動,同時也越容易插進黏土裡。等到造型烘烤後,鐵絲周圍變硬的黏土就會把整顆鈕釦固定在位置上。

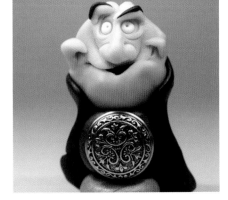

▲ **29** 讓我們先跳到頭部吧。用銀色黏土做三個圓盤，並將他們壓扁。如圖所示，藉由形成直邊而做出長方形。

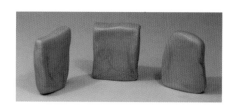

▲ **30** 除鈕子外，這些長方形也是頭盔的構成要素。他們的形狀要稍微寬一點兒。

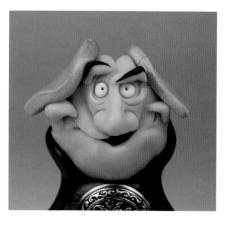

▲ **31** 先做出頭頂。由於我們不必再大費周章地做耳朵，因此就可以輕而易舉地把兩塊銀色長方形黏土黏到頭部的兩側。如果銀色黏土因為順著頭部的橢圓處而呈現彎曲，那也沒有關係。

▼ **34** 如下圖所示，用銀色的聚合黏土做一塊扁平的形狀，要當做頭盔的護面或護頸配備。此處所用的這些名詞涵義都很廣，因為只是要最後有那麼一個護面或護頸的印象，而不是一個正確無誤的中世紀盔甲的複製品。

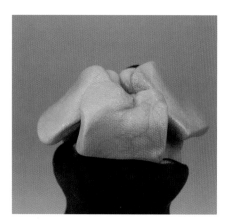

▲ **32** 將第三塊長方形黏土以平行的方式黏到後腦杓。

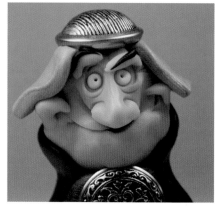

▲ **33** 利用在做第一顆鈕釦時，所學到有關處理鐵絲同樣的技法，把一顆自己所找到形狀「最凸」的鈕釦固定在頭頂的中央。在按壓頭盔釦子的時候，可要小心，別過分扭曲了臉部。

▲ **35** 將護面或護頸黏上去，蓋住造型的下巴，以及當作胸甲的鈕釦最上面的部分。

◀ **36** 在打算當作肩膀的高度上戳兩個洞，好裝上兩隻手臂。

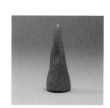

▲ **37** 揉出一個像上圖中一樣的銀色圓椎體。

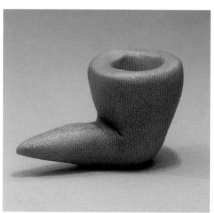

▲ **38** 用細尖頭黏土用造型器在圓椎體的底部做個洞，並將整個椎體彎成一個直角。手臂在此步驟時，應該看起來要像支煙斗。

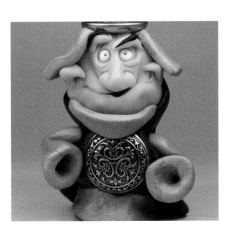

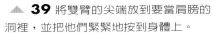

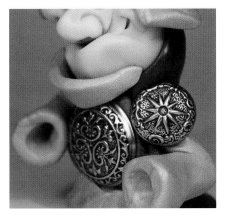

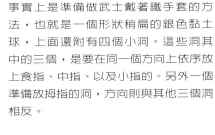

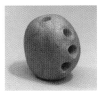

◀ **40** 加上肩墊，也就是已裝好一段鐵絲的小鈕釦。肩墊應該和造型的垂直線成四十五度角，並且在裝上時，必須以注視造型臉部的同時，也能夠直接看到鈕釦上裝飾的方式黏在肩上。

▲ **39** 將雙臂的尖端放到要當肩膀的洞裡，並把他們緊緊地按到身體上。

◀ **41** 將造型轉過身來。由於肩上的鈕釦是面向前的，釦子的背後很可能就會露出來。可以用一小塊銀色黏土做成適當的大小來蓋住釦子的背後。

◀ **42** 這就是肩膀後方所看到的樣子。我們也可以把一顆中型的鈕扣加在造型的背上，讓制服在一大片藍色中添上更多的趣味。很幸運地，我們此處所找到的鈕釦上面飾有圖案，而這個圖案剛好與我們大致上的主題相符。

▼ **43** 這個看起來很好笑的保齡球，事實上是準備做武士戴著鐵手套的方法，也就是一個形狀稍扁的銀色黏土球，上面還附有四個小洞。這些洞其中的三個，是要在同一個方向上依序放上食指、中指、以及小指的。另外一個準備放拇指的洞，方向則與其他三個洞相反。

◀ **44** 把鐵手套的黏土球裝到手臂上，再把四條銀色蟲狀黏土插進每一個洞，如此一來，他們露出來長度就足以被看作是手指了。這些手指要比一般的還粗圓些，因為武士的手臂，正是所謂「外剛內柔」的最佳代表了。

我們同時也把那顆纏上了一段鐵絲的最大鈕釦裝在前臂的外側。在選擇要當作盾牌的鈕釦時，得特別留意，可別選了一顆過大的釦子。沒有人會想要讓盾牌遮住為造型打理的所有設計吧，當然，除非做出來的是一個很卑劣的武士；而即使是這樣的結果，從一個大盾牌的鈕釦後面只露出雙眼和頭盔頂部，應該也是說得過去的。可以先利用所能取得的鈕釦大小，再來決定想做的武士體型的比例。

◀ **45** 至於雙腳的部分，我們選了兩塊紅色黏土，並將武士的身體壓在這兩塊黏土的上面。此處選用暖色，是為了讓整個色彩結構更明亮，因為到目前為止，我們所運用的色彩主要是深淺不同的藍色與灰色。一些金色的鈕釦也有助於提高色彩的構造。

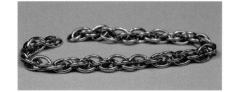

▲ **46** 用鋼絲剪剪一段舊鎖鏈，其長度足以圍住造型的脖子。確定自己準備移作新用途的鎖鏈只是一般的鍊子。事實上，造型創作也值得犧牲某一些東西，只是家裡珍貴的珠寶還是不用為妙。

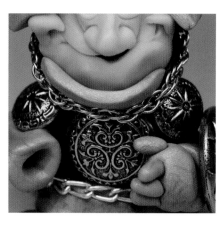

▲ **47** 將金屬鎖鏈圍住武士的脖子，並輕輕地把它往裡面推，讓它可以稍微陷入黏土裡而使其自身黏住。拿另一段長約1英吋（2.5公分）的鍊子（越簡單的越好）重複上述的步驟，只是這回鍊子要放在武士的腰上當做皮帶。

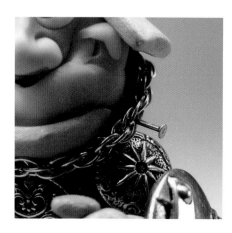

▲ **48** 在烘烤造型之前，黏土通常都是黏搭搭的，所以可以將鍊子固定在位置上。但黏土變硬了之後，鎖鏈很可能就會脫落。因此，我們用所能找到的非常非常小的釘子，其長度約只有1/5英吋（5厘米）長，以便將釘子永久固定在造型上。

▼ **49** 在所有的中世紀兵器中，無疑地，鎚矛是最有趣的一種。正是這項詼諧的特質，讓我們決定給這位武士一個大到甚至連他自己都無法舉起來的鎚矛。

用鋼絲剪剪一段長度為2英吋（5.1公分）的鎖鏈（你所可以找得到最簡單的一種鎖鏈即可）。然後如圖所示，再將一段2英吋（5.1公分）長的鐵絲穿過鎖鏈的最後一個鍊環。

▼ **50** 將鐵絲的兩端彼此互相緊緊地纏絞。接著把一塊扁平的棕色黏土放在鐵絲的下方，將握把的地方包在黏土裡，同時將與鐵絲相接的第一個鍊環二分之一蓋住。這就是武士準備抓著鎚矛的握把。

▼ **51** 做一個和武士的頭差不多大小的銀色黏土球。將一段纏絞的鐵絲加在鎖鏈空著的另一端（就像做握把的那端一樣）。但這次所做的鐵絲要稍短一些。將纏絞過的鐵絲穿進銀色黏土球裡，同時小心地按壓鐵絲的周圍，才不致破壞了黏土球的橢圓形球面。準備12個小小的銀色黏土圓錐體，以作為鎚矛上的矛釘。如下圖中所示範的一樣，將這些矛釘黏到黏土球上。

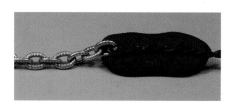

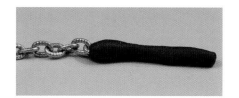

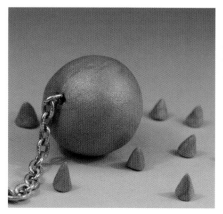

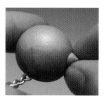

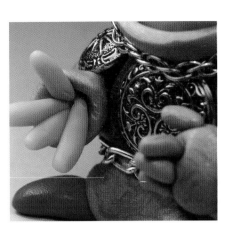

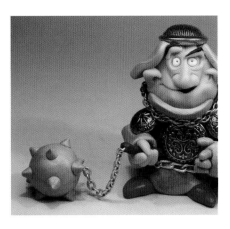

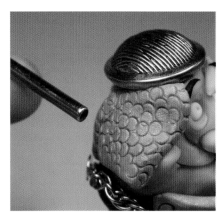

🔺 **52** 既然我們做了武器，那麼，最好是再做個手來握著它。用膚色或淡褐色聚合黏土揉出四根手指，然後將他們插進手臂上的洞裡面。

🔺 **53** 將鎚矛的的握把放在手上，並讓手指緊緊地包住握把。握把的末端必須要碰觸到造型的身體。甚至讓握把稍稍地推進藍色黏土裡也是個不錯的想法，因為這麼一來，握把可以被抓到更牢。

武士身上主要的雕塑工作現在就大功告成了。然而，仍有幾個重要的收尾步驟留待完成。此刻就準備做裝飾吧，也就是在黏土上刻畫圖案。

🔺 **54** 此處裝飾的目的，是想讓平滑的黏土表面多些紋路。如果想做出頭盔的左右兩片鎖子甲與盔甲前面下側的地方，可利用一支很小的吸管，或任何輕壓於黏土上可做出小圓圈的東西來完成。我們這裡是用一支不要的天線其中一段。黏土上的這些小圓圈可以一個緊挨著一個，或是彼此互相重疊，這樣就可以製造出一種以交織的鍊環而做出鎖子甲的感覺。也在鐵手套上添個小圓圈吧。

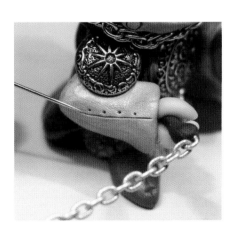

🔺 **55** 用針在武士盔甲的側邊上畫幾條線並扎幾個小圓點，讓人感覺盔甲是分別由幾片金屬彼此相接而製成的。在左右兩隻腳上都畫上一條長線，同時還有幾道交叉的縫線，讓他們看起來更像是鞋子。將畫在腳上的線條也加在武士的鼻子上。既然大家都知道這個造型的職業，他身上有個一兩道傷痕似乎也是很自然的事。然後在武士的下巴劃一小撮山羊鬍，畫法與前面做復活節兔寶寶的頭髮時一樣，也就是用針刻一道水平線，並連續畫上幾筆短短的、有力的、由上往下的筆觸。

最後，在頭盔的釘子旁戳一個深深的孔，於烘烤造型之後，插一根羽毛在這個孔裡。可千萬別把羽毛連同造型放進烤爐裡烘烤了哦。

依照黏土製造商的指示來烘烤這個武士，然後讓它冷卻。想了解更多相關的建議，請參閱本書第7頁有關烘烤的部分。

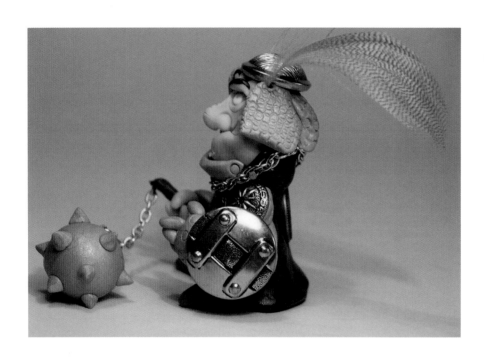

◀ **56** 武士現在就完成了，而藉著大型的武器，就可以穩穩地固定在地面上。

變化構想

胖嘟嘟的武士

這個變化造型用了更多的鈕釦，同時用一支重金屬製的戒指當作頭盔。以相對於身體較小的比例做這個武士的頭，使他可以看起來比較有份量。

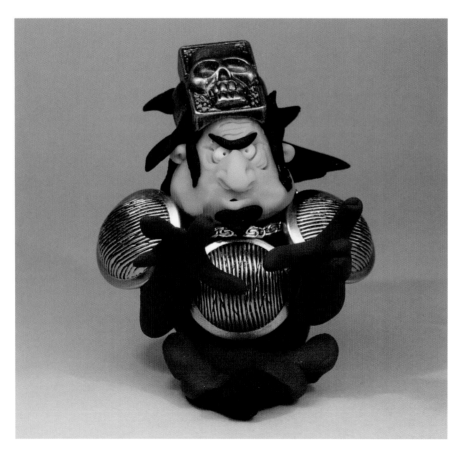

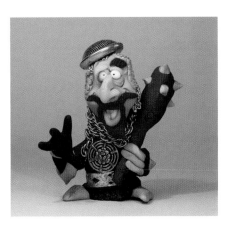

戴著鎖鍊頭盔的武士

此處是另一個武士的變化造型。我們利用另一段鎖鍊來做武士的頭盔,取代在黏土上製作一連串緊密的圈形紋路。在武士左手棍棒上的紙夾有固定鎖鍊的作用。

我們組成一支軍隊!

建 議

錫箔紙

用錫箔紙可以做成一個重量較輕的鎚矛,並省下一些黏土,最後在球狀錫箔紙的外部可以再蓋上一層薄薄的銀色黏土即可。

裁剪鎖鍊

裁剪鎖鍊時,無可避免地,必定會犧牲一兩個鍊環。但無論如何,永遠要讓最後一個鍊環是完整封閉的,如此鎖鍊才可以牢牢地扣住鐵絲,它本身也才能與黏土連結。

強力膠

有些附上了鐵絲的鈕釦在造型烘烤後可能會轉動或搖晃,而且造型身上的聚合黏土黏性也變差了。這時候可以用一兩滴普通的強力膠來做補強。強力膠對所有以黏土做成的斷損部位來說,都是萬靈丹。

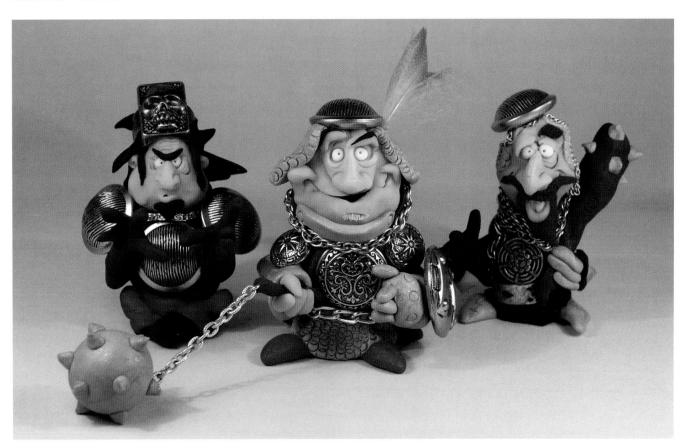

最受歡迎的奇幻造型之一就是巫師：他們通常都是一個戴著尖頂帽子、拿著權杖、同時握有一顆魔幻水晶球的老傢伙。不管是善良還是邪惡，巫師本身總是擁有豐富的特質。這就是我們試著在本章節要為造型補抓的形象。這裡所用到的線圈還蠻簡單的，同時我們也將練習把不相干的物件放入黏土造型本身。本章節我們就要把一顆彈珠變成一個魔幻的水晶球。

所以，就戴上一頂無法施咒的帽子，讓我們一起看看我們能把幾塊黏土、一段銅線、一個從枝形吊燈摘下的水晶珠、以及一個舊式彈珠瞬間變成什麼模樣。

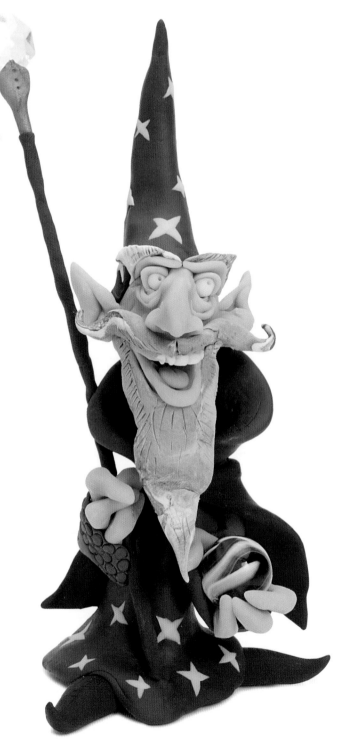

材料

1/2片純膚色或淡褐色黏土
（我們採用的是美國雕塑土）

1/8塊色彩明亮鮮豔的黏土

1/8塊白色黏土

1/8塊黑色黏土

1塊深藍色黏土

1塊淺藍色黏土

1/2塊紅色黏土

1/4塊黃色黏土

1/8塊淺棕色黏土

1/8塊深棕色黏土

1顆彈珠

1個六角形枝形吊燈的水晶珠或玻璃珠

1條15³/₄英吋（40公分）長、0.7厘米細的銅線

工具

小型細尖頭黏土用造型器

小型斜切面中空管狀黏土用造型器

針或別針

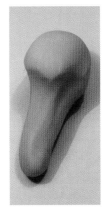

▶ **1** 如想做一個像右圖形狀的黏土塊，先揉一團黏土，並將它的一端拉出來。長方形的部分是要當成巫師的脖子，而圓形的地方則是巫師的頭部。

◀ **2** 以我們從之前就一直運用的靈巧食指與拇指捏擠動作，捏擠頭部的上半部來做成鼻子。

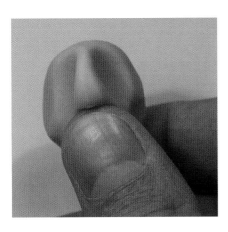

◀ **3** 如圖所示，按壓手指以確定鼻子的長度。擁有一隻大鼻子，似乎已經變成大部分巫師形象整體的一部分了。我們就沿用這個典型，同時將它引到一個新空間，也就是把它拉向前。

（當然，也可以採用異於傳統的方式，給這個巫師一個迷你而有缺陷的鼻子。接著，還可以再丟掉破破爛爛的尖頂帽，然後為巫師戴上一頂棒球帽。之後就要做出一個真正的巫師了，也就是可以把東西變不見的那種！但一個不曾見過的聚合黏土製巫師到底長什麼樣子啊？每個人的櫃子裡不是都放著許多這類的模型嗎？正如眾所皆知，這樣的造型是有些超現實的，而這也正是我們的主題不是嗎？創作一尊巫師肖像可不是為了彌補心理的缺憾哦。）

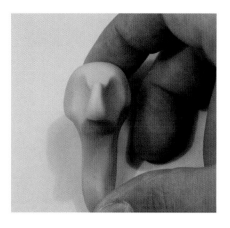
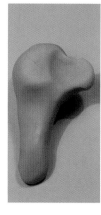
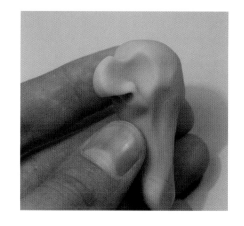

▲ **4** 我們只是想要為這個巫師做個有特色的輪廓，所以打從第一步起，就一定要確定所捏塑的鼻子的確是挺立突出的。

▲ **5** 以細尖頭黏土用造型器的頂端，在鼻子上開兩個洞當作鼻孔。這兩個洞同時應該讓鼻子的外部產生兩塊突出。

▼ **7** 瞧，這就是完成後的鼻子！

▲ **6** 用另一支黏土用造型器（即斜切面中空管狀黏土用造型器）描摹鼻孔的外部，如上方右圖所示，用拇指將鼻孔往上推，讓這個巫師有個形狀外張的鼻子；而外張的鼻孔也讓臉部的表情更強烈。

▲ **8** 將手指放在造型的脖子上，同時如圖所示，用拇指把黏土往前以及往上推，好分出巫師的下巴和脖子。

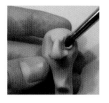
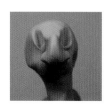
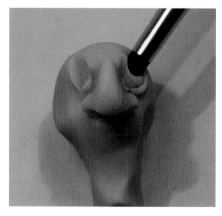

▲ **9** 用斜切面中空管狀黏土用造型器戳進頭裡，並如圖所示，將造型器往下拉扯一些黏土。這個動作（以及接下來的幾個動作）是為了做出眼窩，同時形成巫師雙眼下方的眼袋。

▲ **10** 在先前剛做好的形狀上方，再拿斜切面中空管狀黏土用造型器戳印黏土，並重複上一個步驟的動作，只是這回要推擠出更多的黏土。

▼ **11** 將前面兩個動作重複個幾次，使整張臉看起來有更多皺紋。巫師通常活得很久，因此，臉上出現其長壽而充滿趣味的一生的痕跡，也是很自然的。

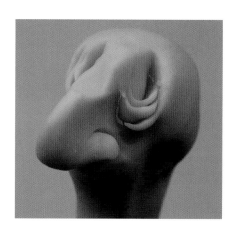

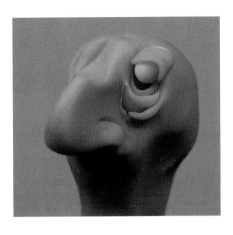

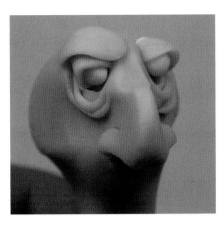

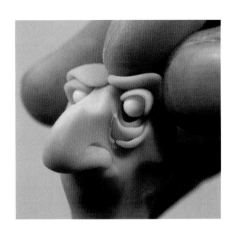

▲ **12** 準備做眼睛時,以膚色或淡褐色黏土將一顆色彩明亮的黏土球包起來,然後如圖所示,將它放到最上層眼袋的頂部。在眼睛的皺紋和眼睛之間留一道小凹洞,好讓這位魔法師看起來更老。

▲ **13** 在上眼瞼範圍內的上面,用另外一小塊黏土蓋住一隻眼睛,讓巫師給人一種橫眉豎目的感覺。

▲ **14** 然後再蓋住另一隻眼睛,但這一次要像圖片裡所示範的,稍微招一下準備蓋上去的黏土塊。這麼做是想在巫師的臉上呈現一種重要的不對稱,也就是想使巫師看起來像是在皺眉。皺眉對巫師們來說,是一個表現強烈情緒的普遍方式。

▼ **15** 接下來,我們就要做嘴巴了。就在鼻子正下方、與鼻子保持一定距離的地方,把針深深地插進臉部的中間,同時保留足夠的空間準備做一個很大的上唇。

把針尖當作槓桿一樣,在巫師的臉上用針畫向臉部的一邊,而另一邊則有個咧著嘴的笑容。

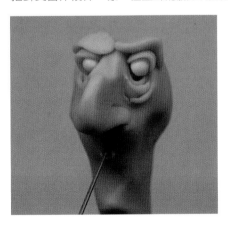

▶ **16** 此處我們隨便拿支金屬工具把嘴巴打開一點,再以黏土用造型器將嘴巴拉寬一些。

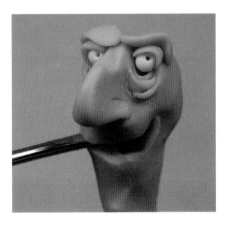

◀ **17** 準備做鬍子時,先將等量的黑色與白色黏土混在一起,但在兩種顏色調和一致之前,先不要動手塑型。我們打算用這個混了兩種顏色的黏土來做一把灰白的鬍鬚。

至於鬍鬚的形狀,倒不必冀望要很完美。準備做出來的三角形是不需要太漂亮的。畢竟這只是毛髮,而且大家也都知道,毛髮是不容易控制以及保持整齊的。

注意,這個鬍鬚三角塊狀的上側是呈弧形的,這樣就比較容易把鬍子黏到臉上去。

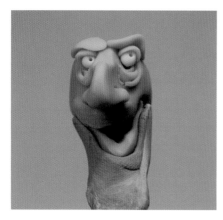

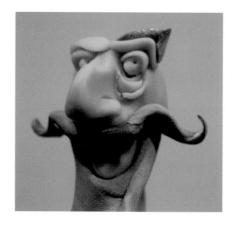

▲ **18** 如圖所示，把鬍子黏到臉上。此刻也準備要將一根重疊或三段重疊的銅線插進脖子裡，然後一路穿過脖子後直達巫師的頭部。因為我們打算做一個身材高挑的造型，因此它會需要一根線圈來幫助他保持筆直。我們倒不用為雙手做任何線圈，因為他們離身體很近。

▲ **19** 從同一塊黑白混合的黏土裡，取一些做成兩邊末端成細尖狀的蛇狀黏土，將它黏到巫師的鼻子下方當作鬍髭。我們所做的鬍髭是呈蝴蝶結的形狀，但其實也可以任何的外型呈現，只要它不會太突出奇怪到造型一進烤箱後就斷掉即可。

再如右上圖所示，為造型添上粗粗的眉毛。

▼ **20** 準備做耳朵時，可以從一塊不規則狀的圓盤型黏土先著手。然後如左下圖裡所示範，用指甲將這塊黏土切成兩半。接著，再以與第一次切向垂直的方式，用指甲壓切黏土。順著這些切痕彎折黏土，最後如右下圖所示，以手指將耳朵兩端的上側捏尖。

「尖端」這樣的元素在奇幻造型中，是佔有一席之地的，像是：尖尖的耳朵、尖尖的帽子、尖頭的鞋子、尖尖的手指等等。在嘗試做任何造型時，可以添上「尖端」的元素，看看這樣的造型如何呈現像童話般的特質。

▲ **21** 在完成耳朵以前，在耳朵上做出一小塊「接合」的地帶，這樣比較容易將耳朵固定在巫師的頭上。如上圖中所示，從耳朵本身創造出這個連結地帶。

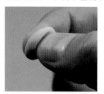 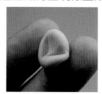

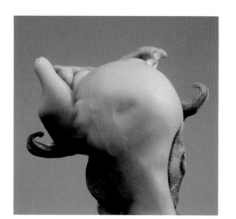

◀ **22** 將耳朵黏到頭部側邊，然後以細尖頭黏土用造型器加強接合的地方。

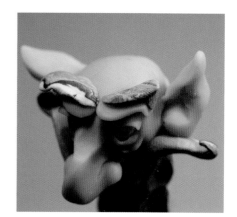

▶ **23** 這是耳朵從前面看的模樣。請留意，和鼻子相較，耳朵顯得非常大。

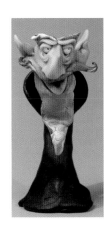

25 當在進行前一個步驟中所提到的包覆過程時，可以利用深藍色的橢圓形黏土塊上緣做成巫師衣服的領子。將造型脖子的背後黏在這件藍色「長袍」上（即長條狀黏土），但讓整個衣領稍微外翻。壓緊這塊圍著脖子最末端鐵絲的深藍色黏土，好讓膚色或淡褐色黏土和藍色黏土可以接合在一起。不用多說，鬍鬚一定會位在長袍的上面了。

長袍的底部一定要很寬，這麼一來，巫師才能立得更穩。

24 至於巫師的身體，我們可以先用深藍色的聚合黏土，做一塊厚厚的、扁平的、橢圓的形狀，然後如上圖所示，將頭部放在這塊深藍色黏土的上方。為了做出身體本身的體積，以深藍色的長條狀黏土將銅線與脖子包起來。

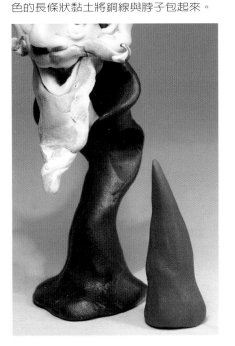

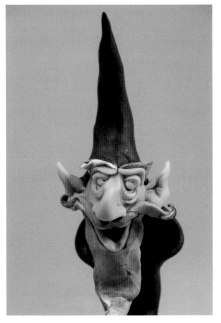

26 想做一頂尖頂帽，可以先在兩隻手掌間揉一塊深藍色的黏土，做出一個圓錐體。然後將尖頂帽戴在巫師的頭上。從造型的背後看，帽子應該要幾乎碰觸到衣領。要盡量讓帽子在不碰到臉部的同時，蓋住頭部大部分的表面。有必要的話，將帽子往前彎折一些些，好讓造型的重量回復平衡。

27 用拇指在巫師的身上做個凹洞。這就是稍後要放入一個圓錐體尖端的地方，這個圓錐體的做法和帽子類似，而它是要用來當作巫師的袖子。但這次要用淺藍色黏土來做圓錐體。

28 將袖子折成60度角，並用食指與拇指將手肘處磨尖。

29 如上圖中所示範的，拿膚色或淡褐色聚合黏土來做手指；這些黏土都只是圓頭、成直角的蟲狀黏土。

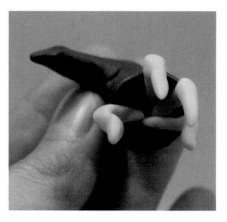

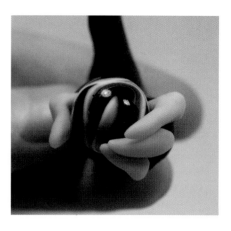

▲**30** 用細尖頭黏土用造型器的頂端，在當作袖子的圓錐體底部挖個洞，為手指做一個「巢」。

▲**31** 如上圖所示，將三分之二長的手指黏到袖子的內部，把他們都插進他們的巢裡頭。特別留意拇指的前半段微微的弧狀是怎麼做的：除了方向與其他手指相反和本身特別粗以外，就是這個弧狀讓拇指與其他手指有所不同。將其他手指的指尖做得稍尖一些，以增加這幾根手指與拇指之間的差異。

▲**32** 將小彈珠放到巫師的手裡。如果可以找得到充滿夢幻的彈珠，做出來的巫師可以因此增色不少，但即使只是最普通的彈珠，也就是內部帶有螺旋線條的那種，效果同樣也很棒，因為那些螺旋線條看起來就像是火焰般。

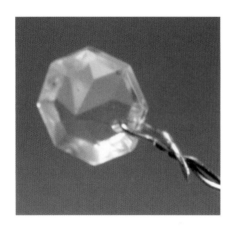

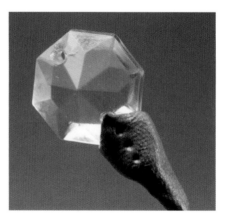

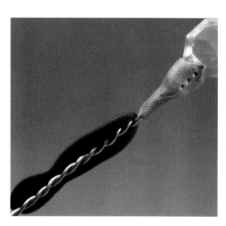

▲**33** 接下來，我們就要來做巫師的權杖了。一支權杖之於巫師，就猶如一把劍之於一個武士一樣，是很重要的。

我們此處是利用一個壞掉的枝形吊燈的水晶珠，但假如身邊沒有這樣的東西，也可以找一個上頭帶有一個孔的玻璃珠。將一段銅線折成兩半，將它的兩端彼此纏絞一塊兒。然後如上圖所示，把其中一端穿過水晶珠上的孔。

▲**34** 用淺棕色或金黃色的黏土將銅線包起來，同時也緊黏住水晶珠。試著將銅線穿過的孔遮起來。

▲**35** 用深棕色的黏土揉出一條細長的蛇狀黏土，並將它壓扁。將這塊黏土放在重疊的銅線旁邊，準備做成權杖的主幹，然後把黏土緊緊地包住銅線。

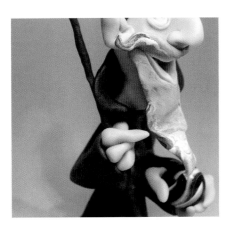

▲ 36 順著巫師左手的指向，做一隻右手。將權杖放到右手中，然後以手指把權杖圍起來。把左邊的袖子黏牢到身體上。將權杖黏在衣領的外側。也可以將權杖的下方插進巫師長袍的「布料」中。能在巫師和他的魔幻器具之間製造越多的接觸面越好，因為假如造型有越多的支撐，它就越不會斷裂。

◀ 37 用紅色黏土為巫師做一件罩袍，其形狀就大概是像左圖裡所示範的。黏土上方的兩端是打算要圍住造型的脖子。

再用紅色黏土為造型的雙腳做兩個長形、帶有尖端的麵包狀黏土。由於巫師是穿著長袍的，因此，只有他的雙腳大家才看得到。把巫師的身體黏在雙腳上。雙腳的背面可能會讓造型的底部壓扁，以維持巫師整個體積的平衡。

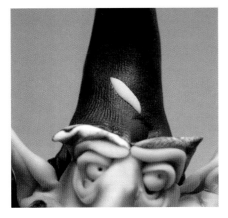

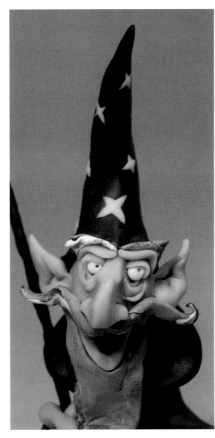

▲ ▶ 38 揉一條短短的、細細的、同時兩頭尖尖的黃色蛇狀黏土，然後如上圖所示，將這條黏土黏在巫師的帽上。稍稍地壓扁它，但是得小心，可別破壞了兩頭的尖端。接著做另一條小小的黃色蛇狀黏土，把它與第一條黏土呈垂直方向黏在帽上，如此一來，這兩條黏土就變成一顆星星了。

千萬別把蛇狀黏土做得太細了，因為在藍色的底面上看起來會變綠色。當把一條過細的黃色黏土壓平在一塊深藍色的平面上，這時，黃色的黏土會幾乎變成半透明，而也許大家從基本的色彩原理中也知道，藍色+黃色=綠色。

▶ **39** 把斗篷上側的兩端圍住巫師的脖子上、他衣領的下方。斗篷中間的地方應該要覆在巫師的背上。可以試著彎彎摺摺斗篷的底部，做出一種巫師站在風中的感覺。

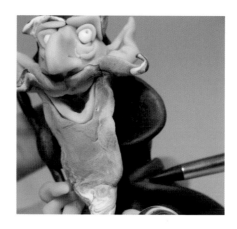

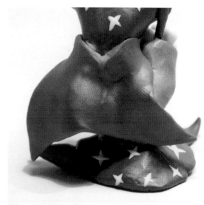

▼ **40** 用針在巫師的鬍鬚、鬍髭、以及眉毛上，都畫出一根根的毛髮。將一個小的膚色黏土球壓扁，並以黏土用造型器將這塊黏土放進巫師的嘴裡。接著再用針於舌面中央刻劃一條線。

▼ **41** 最後一次招擠巫師的鼻子，讓它變尖一點。

▼ **42** 再以針於臉部添上最後的幾筆，也就是在雙眼周圍畫上皺紋啦、在鼻子上留幾道細痕。

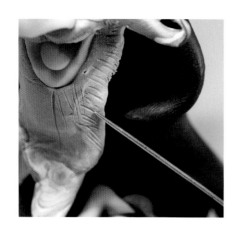

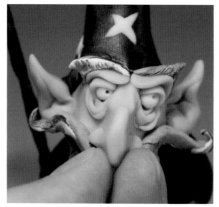

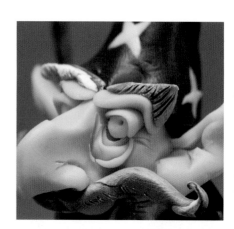

▶ **43** 用膚色或淡褐色聚合黏土揉一小條蛇狀黏土，將它彎曲成新月狀，然後藉助細尖頭黏土用造型器，把這條蛇狀黏土黏到嘴上當下唇。這片下唇會讓舌頭看起來更真實。

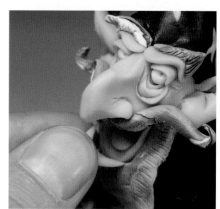

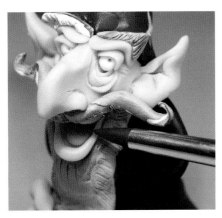

44 將巫師尖頭鞋的鞋尖朝上折，讓人感覺這個巫師是相當自大的。添上幾顆上排的牙齒也可能製造出類似的效果。將一條色彩明亮的短蛇狀黏土黏在鬍髭的正下方，但卻不致蓋住整張嘴巴，然後用針從下方朝鬍髭的方向畫過，把一顆顆的牙齒彼此分開來。

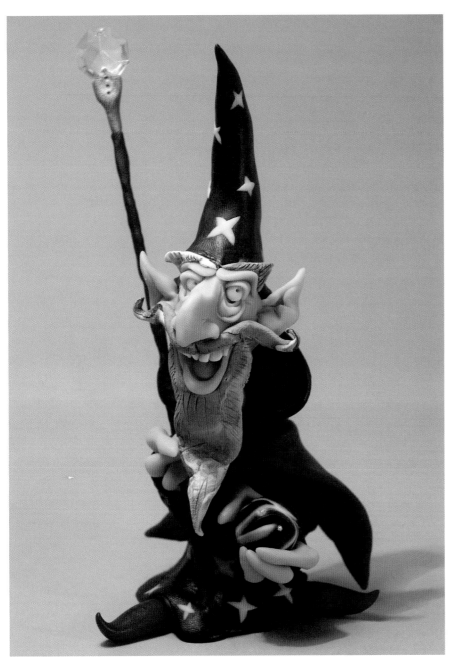

45 依照黏土製造商的指示來烘烤這個巫師，然後讓它冷卻。為了保險起見，讓造型靠著它的背，以躺著的方式進烤箱。可以用錫箔紙做成墊子，讓造型躺得更舒適，同時也可以避免造型因烘烤而導致它的姿態走樣變形。想了解更多相關的建議，請參閱本書第7頁有關烘烤的部分。

如何雕塑一匹馬

這項捏塑作品要教大家另一種線圈的做法，在這個做法裡，我們會練習使用大量的黏土。從捏塑這匹馬所學到的技巧，都可以轉而運用到具有四隻腳的造型。舉例來說，假如自己想做一隻獨角獸，其實只要做一匹瘦弱的白馬，然後再把一隻角放在它前額的中間就好了。而如果自己想做一個身型高䠀、長了隻尾巴且生有兩隻腳的造型，只要把它想成一匹走向垂直的馬兒即可。

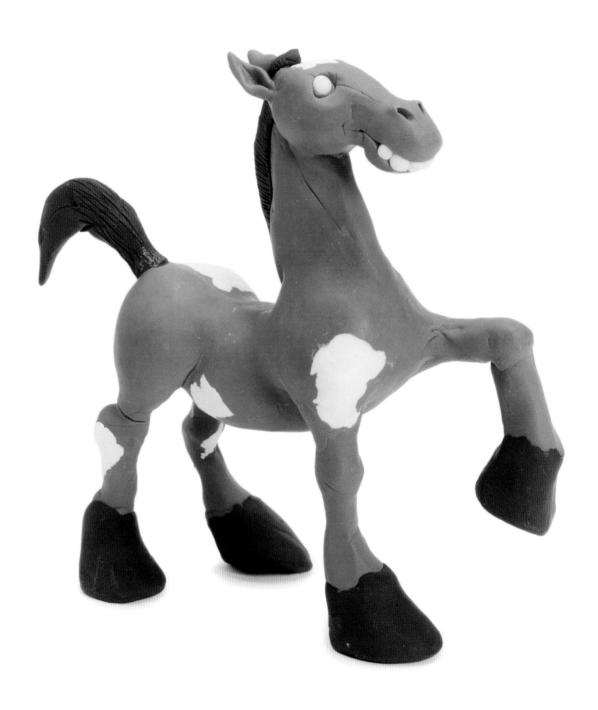

材料

2塊淡棕色黏土

1/4塊深棕色黏土

1/8塊色彩明亮鮮豔的黏土

1/4塊白色黏土

39英吋（1公尺）長的0.7厘米粗細銅線

工具

鋼絲剪

針或別針

小型細尖頭黏土用造型器

小型斜切面中空管狀黏土用造型器

▲ **1** 先從一段約為39¹/₂英吋（1公尺）長的鐵絲開始著手。就像我們在做飛龍時所做的一樣，我們會先用一段單純的鐵絲為造型做線圈。因為馬兒原則上會有四隻腳，因此要做出它的鐵絲骨架會需要幾個步驟，但將鐵絲重疊纏絞的基本線圈原理是不變的。

▲ **2** 將鐵絲從中間折成兩半，然後兩端彼此纏絞，直至鐵絲重疊的部分約有4英吋（10.2公分）長。這段結構是要當成馬兒的脖子。務必要讓保留的圈環夠大，因為要拿它來作為馬兒頭部的線圈。

◀ **3** 準備做腳時，將未纏絞留下來的其中一端鐵絲彎折，然後纏絞這段鐵絲直到脖子底部的地方。讓末端再一次保留一個圈環，要利用圈環的四周做成一個馬蹄。假如希望做出來的馬兒型態優雅，也可以將這個圈環做小一些；只是，馬蹄如果比較大，馬兒就會立得較穩，尤其當它把一隻腳抬在半空中時。外觀過大的馬蹄已超越了它本身原有的功能，因為他們將使做出來的馬兒更形有趣。在這個特別的造型中，我們打算做一匹單腳懸空的有趣馬兒。

再另完成一隻前腳。

▲ **4** 以與脖子和前腳垂直的方向、往後腳的地方纏絞鐵絲。當這個「脊椎」達到自己所想要的長度時，就將剩餘未纏絞的兩端鐵絲往下彎曲，並將他們摺成一半，然後往回纏絞上去直至馬兒背部後方。

▲ **5** 我們讓剩下未纏絞的兩端鐵絲露出來，好讓學習者了解，我們確實沒有使用任何額外的鐵絲當線圈。主要的架構現在就完成了，唯一剩下來的部份就只有尾巴了。準備做尾巴時，最後一次將兩端鐵絲彼此纏絞在一起，同時剪掉剩餘單獨一根的鐵絲。

將其中一隻前腳抬高，同時將這隻腳的膝蓋和腳踝彎曲。這是典型的馬兒姿勢。（這也可以是一個基本的狗兒姿勢。以同樣的線圈為基礎，其實也可以考慮做一隻狗，成為此造型的一種可能延續。）

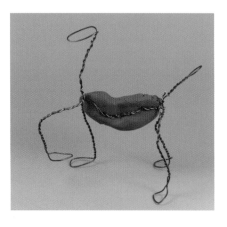
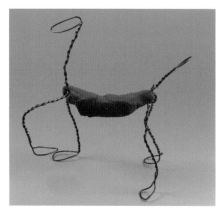

▲ **6** 線圈一旦完成之後，就要開始包覆它了。我們打算只用黏土來做出馬兒身體的體積。其實此處也可以利用錫箔紙來做，尤其當手邊的黏土快用完時，或只是單純想讓這匹馬輕一點兒。

拿一塊淺棕色黏土，然後如上面兩張圖所示範，開始包覆鐵絲。

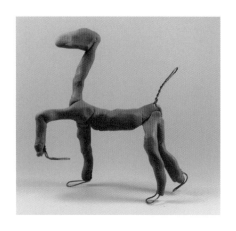
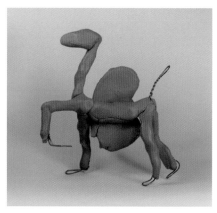

◀ **7** 以同樣的方式包覆馬兒的其他部位，同時只用第一層黏土覆蓋。記住，馬兒的身軀一定多少會比它的四肢粗。以第二層、更厚一些的黏土重複同樣的包覆動作。用一塊橢圓形黏土也包覆馬兒的頭部，但越往頭部前側黏土越薄，越向後側則越厚。

▶ **8** 這匹具有雄心壯志的馬兒看起來就是隻駝鳥一樣，除非將它的脖子再加粗一些。

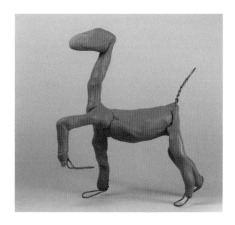

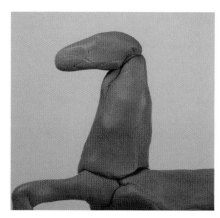

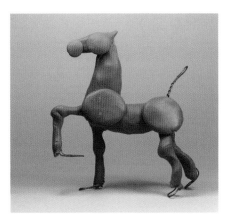

◀ **9** 所有這些黏土包覆的動作之後，這匹馬卻顯得有些乾癟，而且體積份量也不夠。為了修正這些問題，並為這匹獨特的馬兒添上外表，我們將使用最簡單的幾何圖案，也就是圓形。將幾個黏土球壓扁成幾塊圓盤，其中較大的四塊就拿來做馬兒前腿的肩胛與後腿，兩塊中型的就做它的雙頰，而最小的兩塊則做馬兒的鼻子。如左圖中所示範，將這些圓盤狀黏土黏在馬兒的兩側。

原則上，這些圓盤狀黏土中間應該較厚、四周較薄，如此才容易將他們與黏上的部位融成一體。

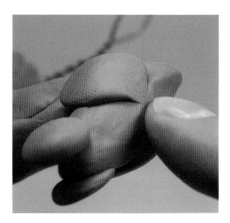

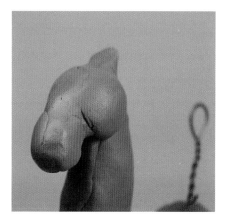

▲ **10** 在這幅頭部特寫中，大家就會明白馬兒可以跑得很快的原因了，因為看得出來他們的頭顯然是跑車所做的呢！而無論這個理由是否夠強而足以令人信服，將這部車「藏」到馬兒的頭部倒是一定要的。要達到這個目的，只要用指尖輕輕地將圓盤狀黏土的邊緣抹入四周的黏土裡即可。

用食指與拇指捏擠頭部的後側，做個耳朵的樣子出來。我們稍後才會加上真正的耳朵，只是有時候，先在造型上做個替代的身體部位，可以幫助自己更清楚了解手上工作進行的來龍去脈。

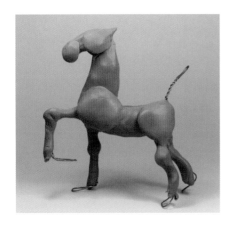

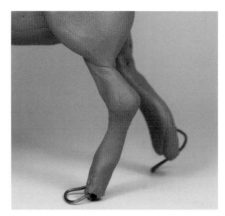

11 將同樣的抹勻技法運用在其他四塊圓盤狀黏土上。造型最後呈現的樣子,可能是像左上角圖片裡的那樣。

注意哦,兩隻後腿是向後彎的(上圖),看起來就好像是這匹馬實際上是有兩個人躲在裡面的一個嘉年華道具服飾,而這兩個人有著很大的膝蓋。想避免這樣的錯覺,只要將馬兒膝蓋整個轉過來就好了。現在,馬兒的膝蓋看起來是向前彎了,這樣就與真正的馬兒身體構造有些像了。

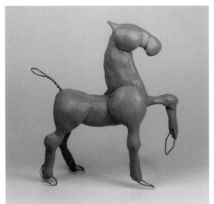

12 這是從後方看這匹馬的模樣。從這張圖可以很清楚看到馬兒前腿肩胛和臀部的體積,而這都是以圓盤狀黏土包覆之前體型瘦削的馬兒所產生的結果。

13 在這個步驟裡,必須要把膝蓋突顯出來。緊緊地捏擠藏於膝蓋中鐵絲的上方與下側,讓這些地方更突出。

▲ ▶ **14** 準備做馬蹄時，可以用一塊厚厚的淺棕色黏土，把之前以鐵絲形成的雙腳包起來，做出漏斗的樣子。馬蹄應該要有個大概的圓錐體形狀，而其頂端要與腳接在一起。

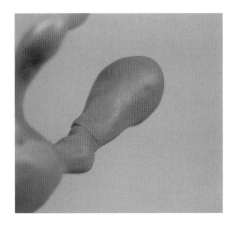

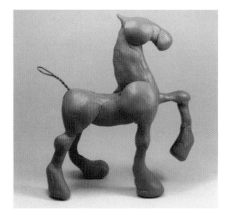

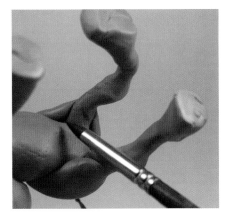

▲ **15** 又要再一次做抹勻和融合的動作了。而之前為了當作馬兒臀部而做成的圓盤狀黏土，現在還要再做完整的一片黏到已經在那兒的瘦長馬腳上。然後以黏土用造型器將接縫抹除，同時把不容易碰觸到的地方磨平。

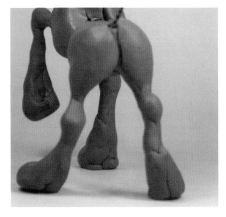

▲ **16** 如果想確定馬兒站得穩不穩，只要從馬兒後腳的後方往前看過去，撐在地面的那隻前腳一定要讓它多多少少位在中間。

只靠三隻腳站著的馬兒在一個平面上，可能讓人會有搖晃傾倒之虞，但事實上，馬兒其實是站得更穩的，因為根據基本幾何學，任何三點是可以形成一個平面的，而任何四點則未必能做到。這也是為什麼攝影師們是用三腳架而非四角架的原因了。

▲ **17** 如果想修飾瑕疵，好比不規則分佈的黏土塊和過於細瘦的四肢，就可以使用幾片小而扁平的黏土，一層一層的增加想修飾的部位。原則上，這些修飾用的黏土塊應該要少用，因為這麼做是有些冒險，而可能讓造型最後變得像是拼綴的成品。將意外出現的黏土層與造型本身融為一體最好的方式，就是用自己的指尖。運用手指的方法同時也可以確定，手上正在創作的造型和另外準備添上的黏土塊都具有相同的紋路。

◀ **18** 把新的一層黏土黏到馬兒的胸部上，讓馬兒看起來更加強而有力。另外加上的這層黏土同樣也是中間地帶較厚、而四周邊緣較薄。

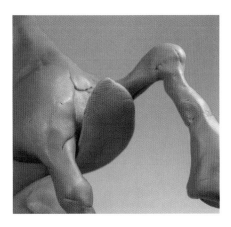

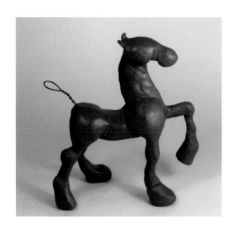 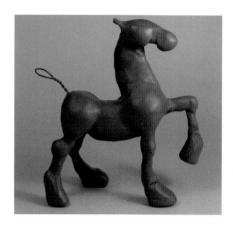

▲ **19** 進行捏塑時，托拿馬兒的自然方式是握住它的身軀（也就是將食指放在後方、拇指放在馬腹上）。但很糟糕的是，這個抓握姿勢很可能會過份捏壓了造型。因此再將另一層厚厚的黏土黏到馬腹上，好讓整個腹部看起來更膨脹。

▶ **20** 將一塊深棕色黏土將突出的鐵絲尾巴包起來。把這塊剛完成的尾巴黏土牢牢地固定在身上，然後將它稍微折彎。其方法是用食指和拇指握住馬兒脖子的後方，在經過一連串於尾巴上捏擠黏土的動作之後，再讓它呈現一些弧度。

 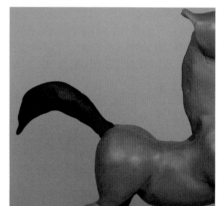

▲ **21** 用指尖將蹄與腳分開。

◀ **22** 此時就要確定一下，是否所有的馬蹄大小都一樣。馬蹄比較大的，就從上面切下一些黏土，然後將這些黏土加到比較小的馬蹄上。

84

▶ **23** 再回到頭部的位置。將馬兒兩頰和鼻子下方兩塊黏土之間的空缺補起來，同時以細尖頭黏土用造型器把頭部的其他地方抹勻。

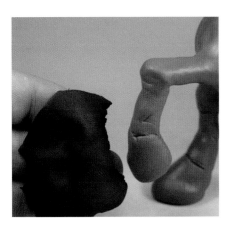

◀ **24** 用深棕色黏土做成一塊薄而寬的形狀，用這塊黏土來包覆馬蹄。而這時有人可能會問了：「但為什麼不在一開始就用深棕色黏土來做馬蹄呢？」因為在彼時我們還未想到嘛。想要把每件事都預先安排常常是不可能發生的，因此當一路進行下來，就必須隨時做彌補的工作。此處最不費事的彌補法，是將一層不同顏色薄薄的黏土包覆馬蹄，而不是把原來已完成的馬蹄整個拿掉，再換上一個新的取而代之。

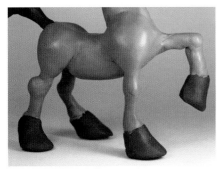

▲ **25** 馬兒終究是穿上鞋了。但這鞋絕不是馬蹄鐵哦，因為只有家中畜養的馬隻腳上才會有馬蹄鐵，而我們這裡做的，可是一匹不折不扣高傲的野生種馬呢。更何況，此處做馬蹄鐵就有點像在吹毛求疵，因此，我們就讓這個部分留給更加熱衷於此道的讀者去做吧。

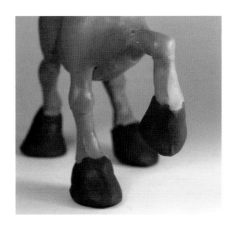

▲ **26** 用指尖將腳上的淺棕色黏土抹下一些些到馬蹄上。確定深棕色薄薄的黏土層下沒有任何氣泡。如果有氣泡出現，拿針在氣泡上扎個洞，然後輕輕地按壓讓氣泡消失。可別忘了回頭將剛剛扎針的小洞蓋上補好。

▲ **27** 這就是從馬兒後方看大體上的情況。注意，它的肚子應該像上圖中所呈現的一樣，能夠讓人看見。

▲ **28** 將一條深棕色黏土沿著脖子的後方黏上，為馬兒添上鬃毛。以食指和拇指一再壓擠黏土，將這「一束」鬃毛加到脖子上去。

▲ **29** 以切割工具的刀鋒或拿一根針將馬兒的嘴巴打開。

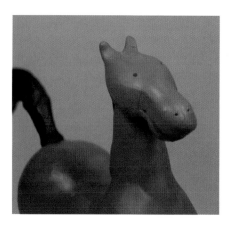

▲ **30** 做幾個洞，來為鼻孔和雙眼將出現的位置做記號。雙眼和鼻孔之間通常隔著有一段距離。

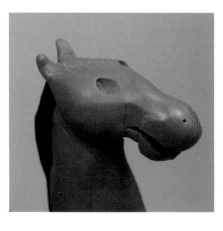

▲ **31** 此時，在前一個步驟中以針所做出來的記號上面，用黏土用造型器握柄的後方於頭上戳出兩個洞。

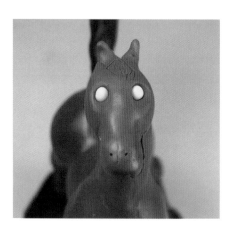

◀ **32** 將兩顆色彩明亮的黏土珠子填入洞裡頭。我們這回想變化一下不準備做眼瞼，但如果希望自己的馬兒有眼瞼，隨時可再加上。沒有眼瞼的馬兒，其整個表情就會比較柔和了。

我們也想試著在馬兒的前額畫上一些毛髮，但接下來的幾個步驟中並不會看到這部份。

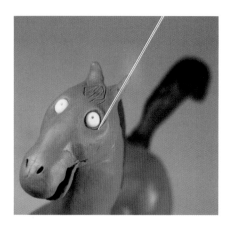

◀ **33** 如左圖中所示範，用針描摹馬兒的眼睛。

▶ **34** 把兩隻假的耳朵拿掉，同時在耳朵原來的位置上戳兩個洞，接著就要將真正的耳朵植入。

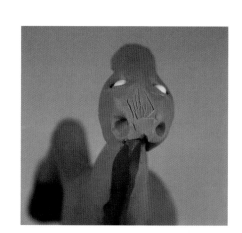

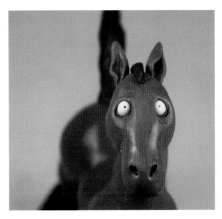

▲ **35** 準備做耳朵時，可以先做一片橢圓形的小黏土塊，然後將它的兩端摺起來，讓它最後變成像條船一樣。

▲ **36** 然後把剛做好的耳朵放進各個洞裡，確定他們都牢牢地黏在頭上。再繼續將鬃毛一路延伸到前額。同時也將鼻孔的上半部張開一些，讓兩個鼻孔呈橢圓狀。

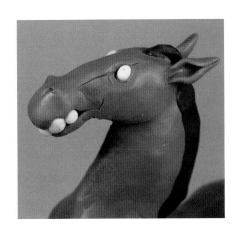
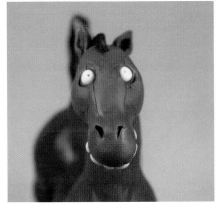
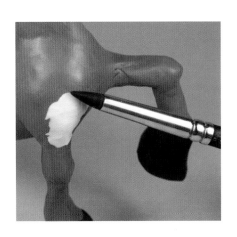

▲ **37** 用和雙眼類似的小黏土球填充馬嘴。經過自己一番按壓之後，嘴裡的這些小黏土球最終會變得有些像長方形。你所看到從眼睛往下畫到鼻子上的線條，是另一個可以考慮添上的特徵。

▲ **38** 這就是頭部在此步驟所呈現的樣子。

▲ **39** 現在就準備為這匹馬兒添上些許生氣吧。用白色黏土做幾塊極薄的不規則狀斑點（注意，可不是色彩明亮的黏土哦，是不透明的白色黏土），並將這些斑點分佈在馬兒身上四處。然後，藉由轉動細尖頭黏土用造型器，將白色斑點的四周抹平。這些白色斑點不應該從黏土表面上凸出來。

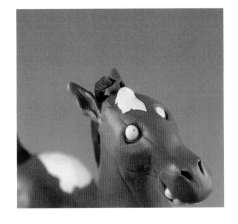

◀ **40** 我們覺得在馬兒的前額放一塊白色斑點應該是個不錯的做法。但請小心別濫用了白色小斑點，因為馬兒不是小型的長頸鹿，而且它也沒有皮膚病。

◀ **41** 用針在馬尾巴和它的頭髮上畫上一些髮絲。請留意那塊我們放在馬兒背後的白色斑點位置。

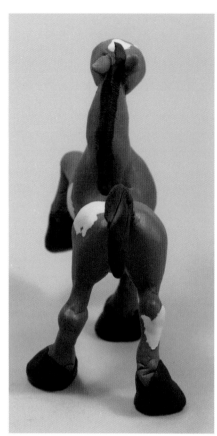

42 左圖即為完工後載重的牲畜,呃,我的意思是說,一隻高貴的動物啦!

烘烤這匹馬兒的時間,要比黏土製造商指示在適當溫度下所要求的烘烤時限要久一點,因為這個造型含有太多的黏土。

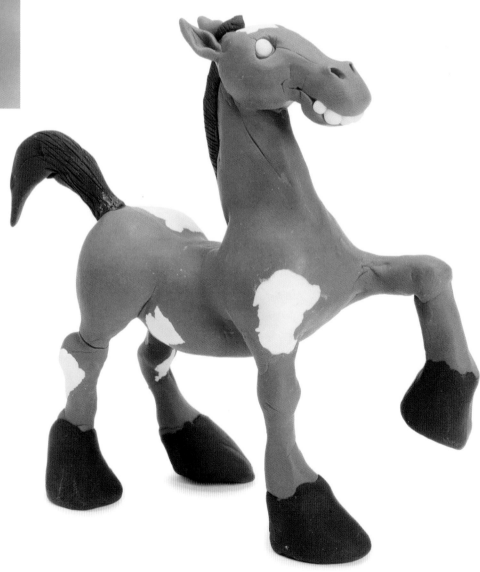

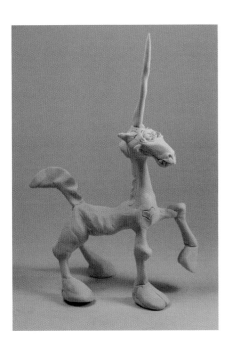

變化構想
神秘的獨腳獸

猶如我們之前所說的，馬兒造型最直接、最自然的延伸創作，
就是獨腳獸的捏塑。只要記得加一段鐵絲在頭角中即可。

正在休息的長頸鹿

四隻腳的動物未必要永遠都站著。此處所示範的，是一隻用最少的線圈、同時幾乎以人類坐姿呈現的長頸鹿做法。特別留意這隻長頸鹿的四隻腳和尾巴是用什麼樣的方式貼近著身體，以減少烘烤時所可能產生斷裂的風險。

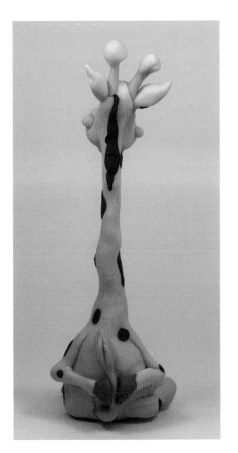

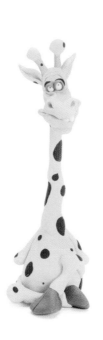

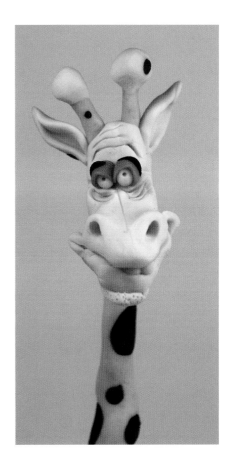

我們將學會的這個造型骷髏所做最好的一件事，就是沉思冥想，也就是到森林裡去、在一棵樹下坐個七年、啥事也不做、就只是思考的這整個過程。這個骷髏專注力可不得了，它甚至還會在夜裡發光呢！當然，骷髏會發光，這或許是和我們要在這個造型上大量使用色彩鮮豔的黏土有關，而不是它腦袋裡真的具有什麼嚇死人的力量。

首先我們要學會如何做頭顱，然後我們要想出一切可能的方法，將一堆骨頭黏到身體上。骷髏其實也可以看作是拼圖遊戲，因為他們都是由上百塊零散的片段拼在一起的。然而我們真正所在乎的，是一具比較有型有色、而且幾乎是有血有肉的骷髏；因此，我們會在最後將這些許許多多的「零件」組合在一起。

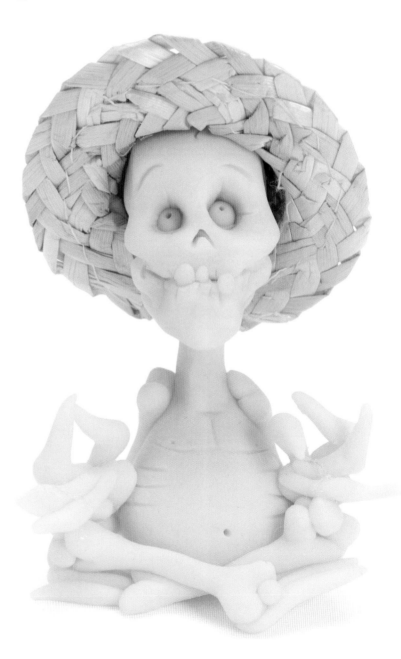

材料

1塊色彩明亮鮮豔的黏土

1條3英吋（7.6公分）長、0.7厘米細的銅線

一頂迷你草帽（可要可不要）

工具

小型細尖頭黏土用造型器

針或別針

鋼絲剪

1 用兩隻手掌揉出一個像蛋一樣的形狀，或就是簡單地做一個球。我們此處是採用色彩明亮的黏土，因為它在白天的時候，本身所擁有的骨頭顏色是最好看的。當我們把這具骷髏烘烤得恰到好處時（即便此時它是稍帶黃色的），它將會呈現出骷髏骨頭的真實樣貌。

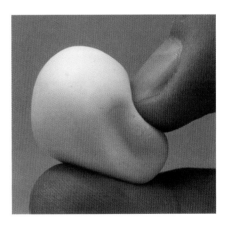

2 如上圖所示，以食指與拇指捏擠二分之一的球體。對照圖片，看看自己手指在頭顱兩側所應留下凹洞的樣子。如此要求為的是要傳達這樣的概念：一個頭顱是含有上面與下面兩個部分的：上面的部份也就是俗稱的頭蓋骨，它的外型是圓的，並且容量也比較大，而下面的部分，也就是從顴骨的下側一直到下顎這一帶的地方，形狀比較像長方形，同時一般而言也比較瘦窄。我們現在所做「捏擠二分之一球體」的動作，就是要將兩部份分開。

3 將拇指置於頭顱後側、而朝準備成為臉孔的那一面施壓。以食指與中指在未來的臉孔上形成反作用力。假如覺得雙手並用會比較容易的話，也可以這麼做。只要讓拇指是以和臉部垂直的方向推按就可以。

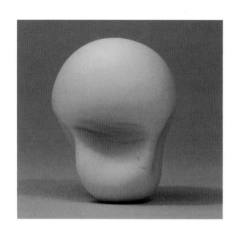

▲ **5** 在最初幾個步驟之後，頭顱側邊與前方所呈現的樣子已顯示頭顱下半部四方形的部份，不僅應該位於上半部球形的正下方，同時也應該與其成一直線。

▲ **4** 這就是後腦杓的模樣。留意拇指指尖在前一個步驟推按時所留下的印痕。此時也可以清楚看到頭顱的兩個部份開始形成，也就是比較寬的上半部和比較小、比較像四方形的下半部。

▲ **6** 上圖一連串的步驟，是為了突出構成頭顱的下半部「方盒」與上半部「圓球」之間的差別。此處所使用的方法，是以食指與拇指的指尖輕輕地按壓下顎的每一邊，讓他們顯得更為有稜有角。

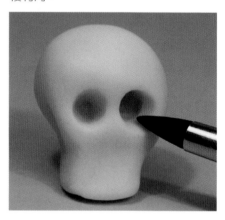

▲ **7** 當把頭顱顛倒時，方盒與圓球兩者間大致上的差別，應該多少就可以看得出來。眼前所看到的，又一次是自己大拇指指尖留在造型背後的印痕。

▲ **8** 用黏土用造型器的握柄，在「圓球」的下半部做兩個洞當作眼窩。這兩個洞必須要很深。

▲ **9** 拿細尖頭黏土用造型器以旋轉的方式，將眼窩下方的側邊往顴骨的地方抹勻。

▷ **10** 準備做太陽穴時，只消用食指與拇指以相當輕的力道擠壓前額。要小心保留頭部後方半圓形的體積。

這個動作應該有助於顴骨的突出。

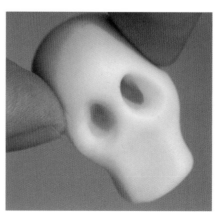

▲ **11** 將眼窩的側邊往下按，使顴骨更加挺立醒目。

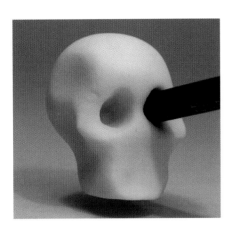

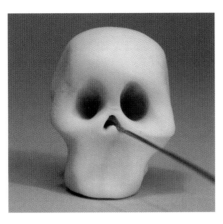

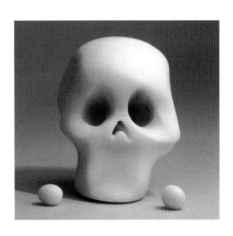

12 將黏土用造型器再次插進眼窩，使眼窩形狀變圓，因為經過前面幾個程序下來，他們的形狀可能已經有些扭曲走樣。請留意這個步驟在兩邊顴骨上所造成的影響。

13 將針深入黏土裡，然後化一個倒「V」字型，作為這個沉思骷髏的鼻子。把這個畫倒「V」字型的動作看成是寫字，也就是在不把針抽出來的情況下，把它從左邊帶到右邊。

由於我們只用單一顏色來捏塑這個造型，因此為了呈現它的形狀，我們必須倚賴在體積增加以及在黏土上做畫時，所形成的對比。這也是為什麼我們在好幾個步驟前做眼窩時，以及現在做鼻子，都要將圖形刻得很深。

14 用色彩明亮的黏土，做兩顆大小足以沉入眼窩底部的眼球。

「頭顱」顧名思義，就是一個駭人死屍的頭；但這個造型的目的，是要做一個與上述定義背道而馳的頭顱，也就是一個看起來逼真而有趣的頭顱。因此之故，我們要為這個頭顱加兩顆眼球，填入它頭部的兩個凹洞裡。（我們可以將此想成是一個生物學上矛盾的現象，就好像本書第一章節中所做的鳥兒身上的肚臍眼，兩者其實是同樣的道理。）

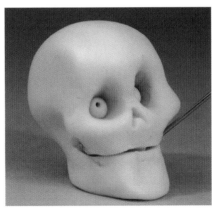

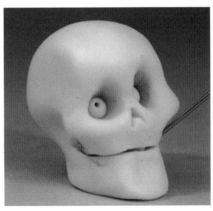

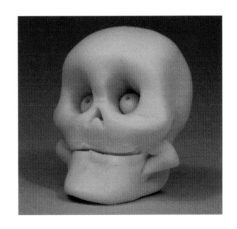

15 將眼球放進眼窩裡，然後用針在左右兩個眼球上各扎一個洞。其實也可以將眼球先放在針尖上，然後再把他們送入眼窩裡。無論是用上述哪一個方法，最後呈現的結果應該都是一樣的。

16 骷髏永遠掛著笑臉的表情是很著名的。無疑地，微笑對骷髏而言必定是輕而易舉的事。為了讓我們所做的骷髏符合傳統的標準，我們要在它的臉上劃一道大大的笑容，而畫法如上圖所示，是從側邊開始著手。

17 如想要做嘴角，或者說臉頰做法就同這之前為大部份造型所做的方式是一樣的。但這回嘴角必須要做得很小，才能維骷髏本身「方盒與圓球」之間的區別。接著就將兩邊的嘴角黏到頭顱上。

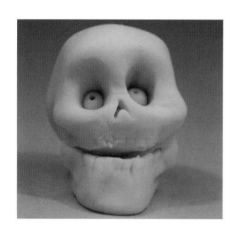

19 如圖所示，做幾顆小小的像穀粒一樣的黏土，然後隨意將他們黏到上下顎上。我們做得這個在各方面都很完美的頭顱，這回可得有幾顆牙齒不見啦。

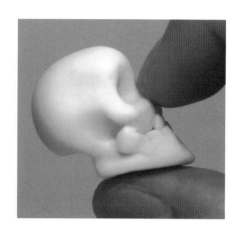

18 用別針將嘴巴打開一些些，同時在上下顎上畫幾條垂直的線條，形成骷髏牙齒的感覺。

20 為了要使這個頭顱的輪廓更漂亮，以指尖小心地在鼻子上方以及兩眼之間按壓。

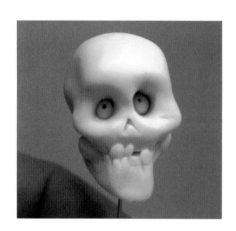

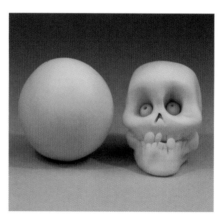

21 這就是經過雕塑之後所完成的頭顱。請留意那些不規則放置的牙齒、別針在上下顎留下的刻痕、以及實際黏土塊彼此互補的情形，才得以在最後形成骷髏牙齒的樣子。招一招頭顱的下巴，讓它變得尖一點。

22 大家常說骷髏是很乾瘪枯瘦的。然而並非經常都是如此，就這個造型而言，我們要學會如何做一個有小腹的傢伙。一開始，先揉一團比頭顱稍大的的黏土球。

23 用指尖將這個黏土球的一端拉長，直到黏土球變得像燈泡一樣。逐漸變細變尖的一端即為骷髏的脖子，而下方圓圓的一端則為軀幹。

24 準備做線圈時，先將一段3英吋（7.6公分）的銅線折成兩段，然後將兩端彼此互相纏絞一起。

25 將線圈放在身體上脖子的起端處，並把它沿著整個脖子的長度壓進黏土中。線圈的圈環必須在最頂端，稍後它就會插入頭顱中。

26 在此步驟中要將準備包覆銅線的黏土蓋上，而只剩圈環和銅線纏絞的第一小段露出來。小心地把頭顱按入要當作脖子的銅線上，直到看不見銅線為止，同時讓脖子處的黏土碰到下顎和頭顱的底部。以黏土用造型器加強頭顱和脖子之間的接合處。

27 這就是到目前為止，我們所做骷髏的輪廓。

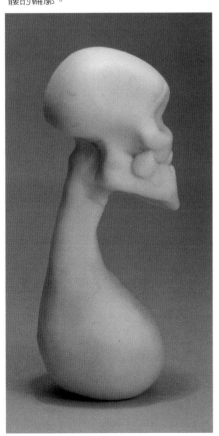

28 而既然完成了骷髏的軀幹和頭部，接下來就需要做它的「四肢」了。為了做「四肢」，我們需要有些骨頭；而想製造這些骨頭，我們可以先從一小團色彩明亮的黏土著手。

29 用食指與拇指來回揉捲黏土，直到黏土兩端變出兩個「頭」的形狀。要做出這樣的形狀，只要在揉捲黏土時，食指與拇指捏住這團黏土的「腰部」即可。你也許會發現，用食指與拇指指尖的側邊揉捲黏土，會比用兩指的中間處做這個動作要來得容易。

▲ **30** 如圖所示，以指甲的頂部切入黏土橢圓狀的末端。

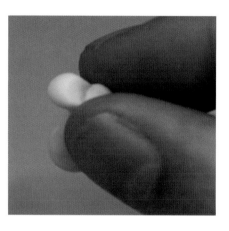

▲ **31** 垂直握住骨頭，小心捏擠指甲正下方部分的黏土；這個動作並不是要把黏土壓扁，而是想要回復此處原來的寬度，因為這個地方在上一個步驟中稍微升高了一些。

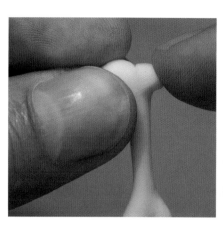

▲ **32** 以水平的走向握住骨頭，把接頭的其中一邊往下壓。

▲ **33** 這就是完成的骨頭。而其實也可以輕拉骨頭的兩端，使整個骨頭變大一點兒，但這麼做時千萬要小心，因為拉扯的動作同時也會讓骨頭變得比較細。其餘的骨頭也進行同樣的步驟。

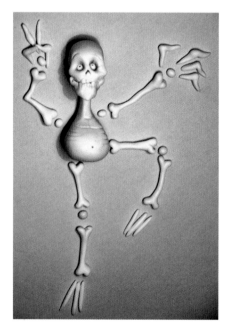

▲ **34** 第一具像這樣骷髏的標本是很久很久以後才被人發現的，而且它距考古學上的遺跡勉勉強強還有一大段距離。這具骷髏被發現時所擺的姿勢也許是要告訴大家，除了沉思冥想，它必定還擁有其他的興趣，因為大家可以看到這具骷髏正跳著芭蕾舞，同時它的右手還做了個「Ｖ」字型勝利的手勢。無論如何，科學家總是能破解這具骷髏身體擺姿的圖案，並把它還原到最詳細的地步。

而現在我們就要利用同一幅骷髏擺姿的圖案來做我們的骷髏。顯然，我們總共需要六根骨頭、六支腳趾頭、八根手指頭、兩個要當作膝蓋骨的黏土球、以及兩個當肩胛骨和兩個當手腕骨的黏土球。

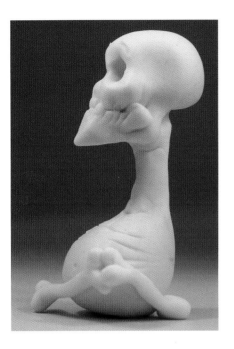

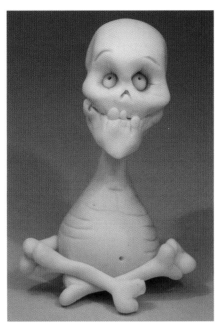

35 這具骷髏會以傳統的冥想姿勢盤腿而坐。如圖所示,將兩根骨頭緊緊地黏在身上。身後那隻腳骨頭的尾端必須要黏在骷髏的底部。而這根骨頭的中間處必須要黏在骷髏身體的側邊,另一端則必須和前腳的骨頭相碰觸。前腳骨頭的中間處黏在造型的腹部。要盡量讓骨頭和骷髏身體之間的接觸面增加,如此一來,骷髏才比較不會斷裂。

36 重複同樣的步驟做另一隻腳。而這次,前腳骨頭是同時黏在腹部和另一隻腳的前腳骨頭上。

此時,我們要用針為骷髏添上一些肋骨、一個肚臍眼、一副胸膛、以及一對眉毛。這個刻畫的步驟雖然通常都是在最後才進行的,但其實也可以在捏塑造型過程的任何時候於黏土上描繪。

37 準備為骷髏加上雙腳時,首先,先把每隻腳上的三根腳趾頭黏在一起,然後如圖所示,再一起將他們黏到左右兩根前腳骨頭位於下方的那一端、以及黏到膝蓋的下面。再次提醒,要盡量增加彼此碰觸的面積。

38 這是骷髏手上的食指和拇指。將彼此的頂端與底部緊緊地黏在一起。接下來就要將他們黏到骷髏的雙臂上去,因為雙臂的骨頭我們早已經做好備用了。

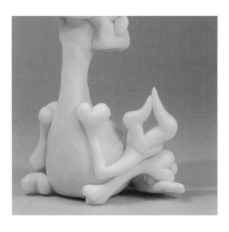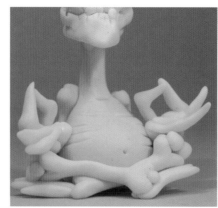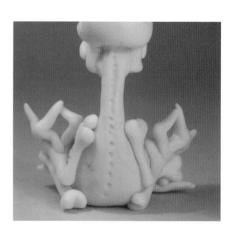

39 骷髏的手臂，就是一根骨頭從中間折彎，然後再黏到肩膀的高度上。手臂應該一路都沿著身體貼擺，同時前臂要放在骷髏的大腿上。手腕則必須幾乎就擺在膝蓋處。

如上圖中所示範，把之前剛做好的食指與拇指組合黏到骷髏的手上。

40 把造型轉過來，再加上其他的手指，仔細注意這些手指頭是如何漂亮地黏在手上的骨頭和膝蓋上的。由於我們並沒有在雙臂與雙腳中使用線圈，因此脆弱的骷髏從你的工作平台跌到地面上碎裂的情形是可以想見的。但我們仍然要確保骷髏組成的各部分，不會因為只是一陣徐徐的微風就被吹倒了。

接著將小黏土球放到膝蓋骨、腳踝、以及某一邊的肩膀上。讓肩膀的某一邊少了小黏土球，使骷髏看起來好像它的組成部位還有一些沒被找到，而讓這具造型與主題更加名符其實。

41 以黏土用造型器做出脊椎的痕跡。

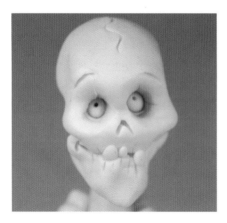

42 用針在頭顱上加一道餘弦的圖案。同時將它的眉毛再描繪一次，並在它雙眼下方畫上一條工整的線條。

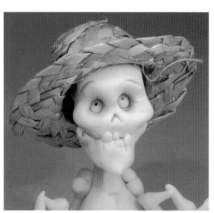

43 在這個可選擇的步驟中，可以編織一頂草帽，在烘烤之後，再將草帽戴在骷髏的頭上。

44 做骷髏的造型時，最後一個程序就是把所有的燈關掉，看看它修練的功夫，是不是已經達到預期裡「自體發光」的程度了。

依照黏土製造商的指示來烘烤這具骷髏，然後讓它冷卻。想了解更多相關的建議，請參閱本書第7頁有關烘烤的部分。

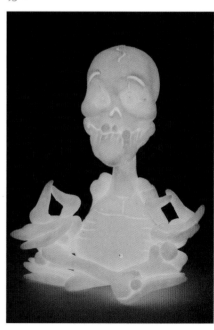

建　議

正常的白色眼球

想要用不同於色彩明亮的黏土做眼球，一般的白色黏土是不錯的選擇。在燈都關掉了以後，頭顱上眼睛的部位就會出現兩個黑洞。

變化構想
鳥兒的骷髏

這個胖鳥兒的骷髏，主要是根據本書第一章「露齒的鳥兒」做成的。唯一不同的地方在於，此處是採用色彩明亮的黏土捏塑、而且雙眼的眼窩較深、同時鳥兒雙翅的做法是和雙腳一樣的。

四隻腳動物的頭顱

動物的頭顱一般而言，都顯得比較長，而且臉上還有其他部位的骨頭突出於外，像是頭上的兩隻角。此外，特別顯眼的顴骨和極大的牙齒在此都是必要的。也可以在前額上半部的地方挖兩個洞做耳窩。

帶著一個附著鍊子的球的骷髏

做一具帶著一個附著鍊子的球的骷髏，是骷髏造型很自然的延伸作品。球與鍊子的做法，和我們在第六章「身著發亮盔甲的武士」裡所做的權杖，其程序是大同小異的。請留意，紮著鍊子那隻腳的骨頭比較細，因為它必須另外再繫上鐵絲。

骷髏一族

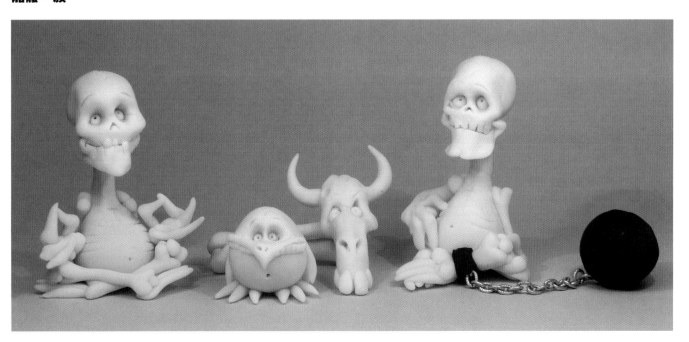

如何做聖誕老人

聖誕老人到底是個想像的人物，還是真有其人，長久以來，這就是個討論不休的話題。就我而言，聖誕老人是唯一一個我無法不放在本書裡的真實人物。

這個聖誕老人的造型是完全以黏土做成的，也就是沒有線圈或外來的物件加在他身上。你可以從本章節裡，同時學會如何做一般穿著紅色外套的聖誕老人啦、聖誕樹啦、以及一份禮物，但如果創作這個造型的時間是在炎炎夏日的七月時分，也可以讓聖誕老人換穿一件寬鬆的短褲和一雙夾腳拖鞋。

材料

1塊紅色黏土

1/2塊膚色或淡褐色黏土

1/8塊色彩明亮鮮豔的黏土

1塊白色黏土

1/4塊深綠色黏土

1/8塊棕色黏土

1/4塊黃色黏土

1/8塊粉紅色黏土

工具

小型細尖頭黏土用造型器

小型斜切面中空管狀黏土用造型器

針或別針

▲ **1** 紅色聚合黏土是這裡所使用的黏土中最大的一塊。在揉製時，紅色黏土上的顏料可能會讓自己的手指染色；而除非就在水槽邊進行捏塑，可以每隔幾秒就清洗雙手，否則，有可能會將紅色的指印留在其他所使用的淺色聚合黏土上。因此強烈建議捏塑者，先完成造型中使用紅色黏土的部分，然後再進行其餘的創作。

首先，就先從要當作聖誕老人身體的一團紅色黏土著手。

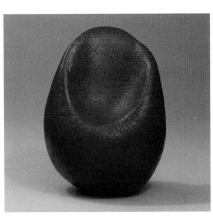

▲ **2** 以拇指按壓球面的上半部，做一個像上圖中的形狀。頭部稍後會置於此；而比較薄、被拉長的上方就要當作聖誕老人的外套。黏土下方圓圓的那一半就是他的肚子。

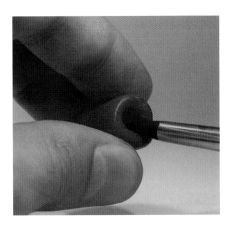

▼ **3** 用紅色黏土做成三個圓錐體。其中兩個要當成聖誕老人雙臂的圓錐體，其底部必須要小一些、體積要高一點兒，並從中間把他們折彎。要當帽子的第三個圓錐體應該直一些、短一點兒，同時底部也稍大。

◀ **4** 用細尖頭黏土用造型器，以旋轉的動作在雙臂的底部做個洞。之後我們會將手指放進這個洞裡。

現在可以洗手了，紅色黏土部分的捏塑工作暫時告一段落。

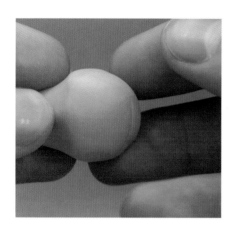

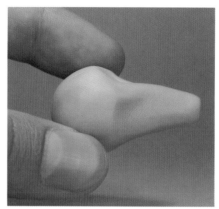

▲ **5** 用膚色或淡褐色黏土，揉一團比剛剛做聖誕老人身體時還小的黏土球。然後如圖所示，以左手手指握住它，並將這一端的黏土拉長。

▲ **6** 這是前一個步驟完成後，手上黏土應該要出現的大致模樣。圓圓的一端要當成頭部，而細長的部分就是脖子；這個脖子在此有兩個作用：第一，在進行臉部的捏塑時，可以用手抓著這裡，第二，之後它要將造型的身體與頭部連結起來。

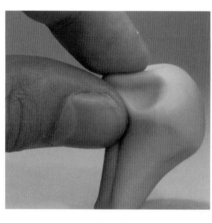

▲ **7** 以食指與拇指招擠頭部，讓鼻子逐漸突出來。務必讓食指與拇指之間有足夠的黏土，因為聖誕老人原則上應該要有一隻大鼻子。上圖中所看到從鼻子下面跑出來的線條還不知道要做什麼，但我們也不想費事去抹掉它。

▼ **8** 在垂直方向的捏擠動作之後，再以水平方向做一次捏擠。然後以鼻子為軸心旋轉整個頭部，形成一連串短小的招擠痕跡，最後做出一個像右下圖裡的形狀。

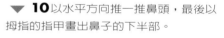

▼ **10** 以水平方向推一推鼻頭，最後以拇指的指甲畫出鼻子的下半部。

◀ ▲ **9** 顯然地，假如上圖裡的鼻子繼續變大，我們做的造型就會比較像是童話木偶奇遇記裡的主角皮諾丘，而不會是聖誕老公公了。將鼻子往後推，讓

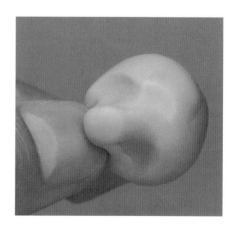

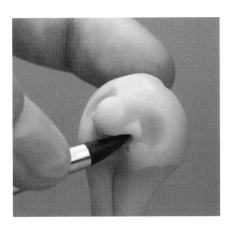

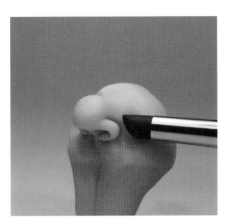

12 用斜切面中空管狀黏土用造型器的頂端，在鼻翼上畫下最後一筆，讓鼻孔更為顯眼。鼻子如此就完成了。

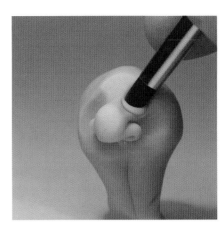

11 如我們之前所看的一樣，鼻子通常都含有一個突出的部分、鼻孔的兩個孔、以及鼻孔外側的鼻翼。循同往例，我們這裡要在一個步驟中就完成鼻孔。如上圖所示，以細尖頭黏土用造型器插入鼻子突出的部位，做出內部的鼻孔與外部的鼻翼。

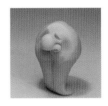

13 利用斜切面中空管狀黏土用造型器，如上圖中所示範的一樣，準備雙眼將安置的地方。重複同樣的動作在黏土上形成波紋，作為雙眼下方的眼袋。

15 聖誕老人嘴上那一大把的鬍子是用白色新月狀黏土做成的。想做出新月狀的黏土時，可以拿一塊灰白而非亮白的黏土來做，以減低手指上紅色指印會污損亮白色黏土的風險（至於灰白色黏土的製作方式，請參閱本書第108頁裡的相關做法）。這個新月狀黏土必須要有些厚度。

14 以黏土用造型器的握柄大肆張開造型的嘴巴。別擔心，造型不會像這樣一直大叫的，因為稍後我們就要為它添上鬍髭和一大把的鬍子。用色彩明亮的聚合黏土做兩個眼睛，並以淡褐色黏土將他們包起來，然後將他們放進正確的位置。

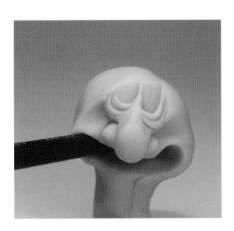

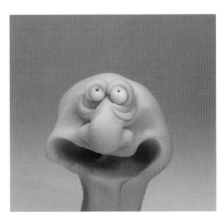

▲ **16** 準備做鬍髭時，先揉一條蛇狀黏土，並讓中間部分比其他地方薄一點。這個比較薄的地方要放在鼻子的正下方，這樣聖誕老人才能呼吸。

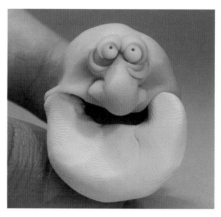

▲ **17** 將鬍子黏到頭部，並讓新月狀黏土的兩端朝上。

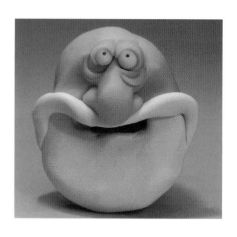

▲ **18** 接著就準備黏鬍髭，同時將鬍髭兩端繞著兩頰成弧形曲線。此時可能要調整一下鬍髭的厚薄。

▼ **19** 如下面左圖所示範，用食指和拇指的指尖輕輕捏擠，讓鬍髭兩端變尖。然後再如下面右圖所示，用拇指按一按臉部兩側，讓兩頰突出來。鬍髭和鬍子都只是掩蓋臉部的毛髮，因此，他們也應該要呈現一般的臉部特徵，這也是為什麼我們仍然必須把他們做得有些厚度，這樣兩頰才看得出來。最後，將新月狀黏土從下方推向鼻子，讓聖誕老人的嘴巴闔上。

▼ **20** 準備做耳朵時，可以向下圖一樣先做一小塊黏土，然後把它捲成一半。

▶ **21** 把耳朵黏到頭上，同時並以細尖頭黏土用造型器，將耳朵的上半部與頭部側邊融成一體。頭部目前就大致完成了，接下來我們就要再回到聖誕老人的服飾上。

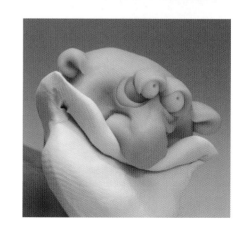

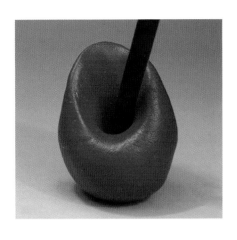

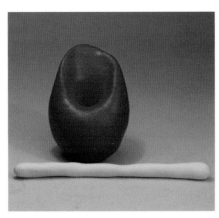

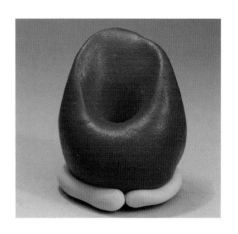

▲ **22** 以黏土用造型器的握柄在身體上戳個洞，我們要將頭部放在此處。以右手戳洞的同時，用左手握住身體。

▲ **23** 用右手揉一條白色的、兩端呈圓頭形的蛇狀黏土，準備裝飾聖誕老人外套的下擺。這裡所建議用左右手的指示，可以讓捏塑者不致留下紅色指印，同時減少到水槽邊洗手來回的趟數。假如捏塑者為左撇子，將上述的指示反過來就是，一定要用不一樣的手來處理紅色與白色的黏土。

▲ **24** 如上圖所示範，將白色蛇狀黏土把外套的下擺圍起來，最後讓蛇狀黏土兩端在前面相接。假如白色黏土碰到工作平台，會讓聖誕老人看起來好像穿著一件長長拖著地板的外套。而如果白色蛇狀黏土是位在腹部「赤道」的地方，那大家又會覺得他就像穿了一條褲子一樣。

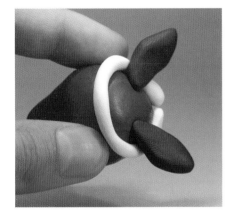

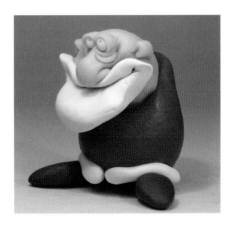

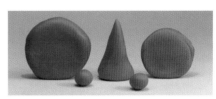

▲ **27** 現在就要來做聖誕樹了。用深綠色聚合黏土做一個大圓盤、一個中型圓盤、以及一個附有底部的小型圓錐體。圖中兩顆小小的綠色黏土，是要當成聖誕樹上每一層「樓層」之間接合的「階梯」用的。

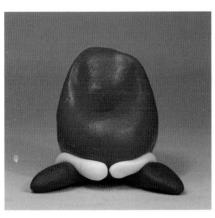

▲ **26** 把頭部黏到身體上去，並將脖子放進之前所做的洞裡。假如脖子太長以致無法與身體完全接合，就將它調整得短一些。此時，我們就已經將具有身體與頭部的聖誕老人完成了。我們還需要為他加上雙臂。聖誕老人需要雙臂拿東西，但我們必須將他手上準備拿的東西先放到手上，然後再將拿著東西的兩隻手整個放到他身上。

▲ **25** 用棕色黏土做兩條麵包狀黏土當成雙腳，並如上圖所示，將他們黏到身上。雙腳應該要分開，因為他們同時還具有固定聖誕老人身上各部分組件的支撐作用。

▲ **28** 如上面左圖所示，將兩個圓盤狀黏土一邊旋轉一邊按壓，讓他們變成不規則形狀。同時盡量不要重複按壓同一個地方。而在圓錐體底部做同樣的按壓動作。

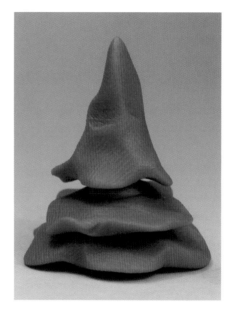

▲ **29** 也許你可能已經猜到了，之前的幾個動作，只是為了能做出一棵有上下層次感覺的聖誕樹：第一層，就是利用最大的圓盤狀黏土做成的；第二層，即為中型的圓盤狀黏土；第三層，則是底部小小的圓錐體。準備將這些層次接合在一起時，只要於每一層之間黏上一顆綠色的小黏土球即可。

▲ **30** 現在就準備將這棵樹完成，因此先在大圓盤狀黏土的底部做個洞，並將一根棕色聚合黏土做成的小木椿插到洞裡面。聖誕樹的樹幹扮演著一個純功能性的角色，亦即，樹幹本身從外側並不是看得很清楚，但它有助於將聖誕樹固定在聖誕老人身上。

▲ **31** 把聖誕樹的最底層黏在聖誕老人外套的白色蛇狀黏土上，務必讓樹與蛇狀黏土兩者之間有最大的碰觸面積。至於樹幹的尾端，則應該擺在聖誕老人左腳與底部接合的角落處。

▲ **32** 以黏土用造型器的握柄在肩膀的高度戳一個洞，稍後就要將準備握住聖誕樹的手臂裝上去。

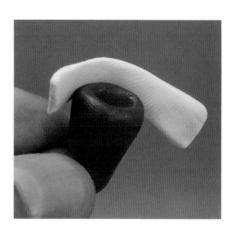

▲ **33** 用一塊扁平、長方形的白色黏土，將預先做好的其中一條手臂底部周緣包起來，做成袖口。務必要讓白色袖口的兩端彼此接合。

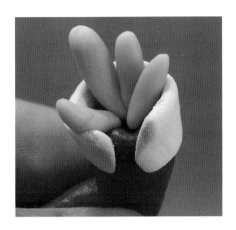 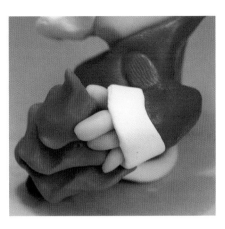

▲ **34** 揉三根短短胖胖的蟲狀黏土做成手指，另做一根當拇指，並將他們如上圖所示放進袖子裡，同時把他們固定在白色和紅色的黏土上。

▲ **35** 如上圖所示，將整隻手臂黏到身體上。每根手指都應該放在樹上，而手臂的上半部應該黏到身軀上。

▲ **36** 接著要為聖誕老人添個白衣領。揉一條兩端尖尖的白色蛇狀黏土，其長度要能夠將造型的脖子圍起來。如圖所示，從前方將衣領把脖子圍起來。

◀ **38** 用粉紅色聚合黏土揉一條很細很細的蛇狀黏土，然後如左圖所示，用蛇狀黏土把盒子紮起來。輕壓粉紅色黏土，讓它固定在盒子上。以與第一條蛇狀黏土垂直的方向重複同樣的動作，讓粉紅色緞帶在禮物上面交叉成型。

▲ **37** 聖誕老人通常會帶著一個裝滿了要送給每個人禮物的大袋子，但我們這裡做的聖誕老人會有一個比較屬於個人的表現方式，也就是，他只會帶著一份給你的禮物。用黃色聚合黏土做一個立方體。假如自己做出來的立方體各邊線條並不筆直，不用花功夫調整他們，因為永遠都可以將這個問題怪罪到包裝紙上。

▼ **39** 將包裝好的禮物同時黏到身體與右腳上。

▼ **40** 把在聖誕老人左手臂上所做的動作，於右手臂上同樣重複一次，並盡可能在手指不會過分蓋住禮物的情形下，讓每一根手指頭都能把禮物包住。

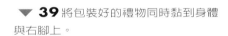

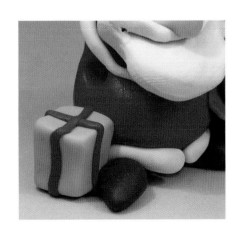 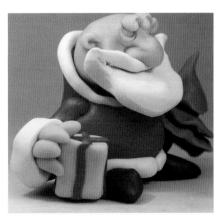

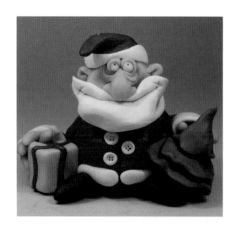

41 做帽子的方法和做手臂的方式其實大同小異。將一塊白色黏土把聖誕老人頭部的最外圈圍起來，並讓它套在頭上。從左圖中可以看到，我們對於帽頂垂放的位置玩了一些花樣，讓聖誕老人頭上頂了一個又大又漂亮的高射砲。

在這個步驟中，也要準備在聖誕老人的外套上加上鈕釦。用針畫條直線，以標示出外套上要縫鈕釦的地方。然後沿著線放幾塊白色圓盤狀黏土。以黏土用造型器的握柄在每塊圓盤的中間輕輕按壓，形成一個圓形的小凹槽，接著再於每個鈕扣的中間，以四方形的編排方式穿出四個釦眼。

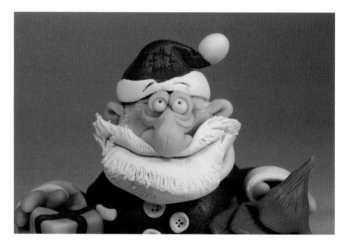

▲ **42** 用針尖在鬍子和鬍髭上畫一些毛髮。也可試著在鬍子的邊緣畫上毛髮，製造出一種毛茸茸的感覺。

此時也可以準備在接近眼角底部外側的地方畫一些皺紋。將嘴角黏到嘴邊，而將眉毛加在帽子白色的寬邊上。在禮物旁邊的外套上畫一個口袋，然後將一小條白色黏土加在口袋的上方，讓人感覺聖誕老人穿的是一套精緻的禮服。在聖誕樹上畫幾條垂直線條，並且在帽子的正中央畫一塊補釘。

聖誕老人就快完工了。最後一項工作，就是裝飾聖誕樹，亦即，把各種顏色的小黏土球遍佈整棵聖誕樹。依照黏土製造商的指示烘烤這個聖誕老人，然後讓它冷卻。想了解更多相關的建議，請參閱本書第7頁有關烘烤的部分。

建　議

灰白色與亮白色
想做灰白色的鬍子，可以將一些膚色或淡褐色黏土與一些亮白色黏土混在一起。膚色或淡褐色黏土的顏色並不足以完全改變純白色的黏土，但他們卻可以將純白黏土的色調減弱一些些。

一般聖誕老人的帽子
這個方法也許太明顯，但仍不妨試著在聖誕節來臨之前，把所有自己沒有送給別人的平凡造型，都戴上由紅白兩色所組合的帽子，讓他們變成是很合節令的聖誕節禮物。

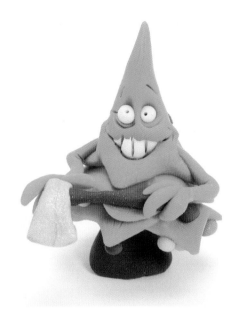

變化構想
擁有足夠的聖誕樹

既然已經知道如何做一棵聖誕樹了，只要為它再添張臉、兩隻手臂、以及一把斧頭，它馬上就變得栩栩如生。做樹幹時，可以先做一個底部較寬的圓錐體而不是一個圓筒狀黏土，如此一來，這棵樹就可以用它的雙腳穩穩地站著。我們利用一根短針當作斧頭握把的線圈。

一個更入世的聖誕老人

如果想做一個擁有真正購買力的聖誕老人，可以將一個硬幣放在它其中的一隻手裡，而另一隻手上則抱著一只縫有補釘的袋子。聖誕老人帽頂的高射砲這次變得很大，而我們在其中用了一小節的鐵絲來連結它和帽子。你可以在袋子上畫一個代表金錢的符號「$」來取代補釘，藉以強調自己想傳達的主題。

假冒的聖誕老人？

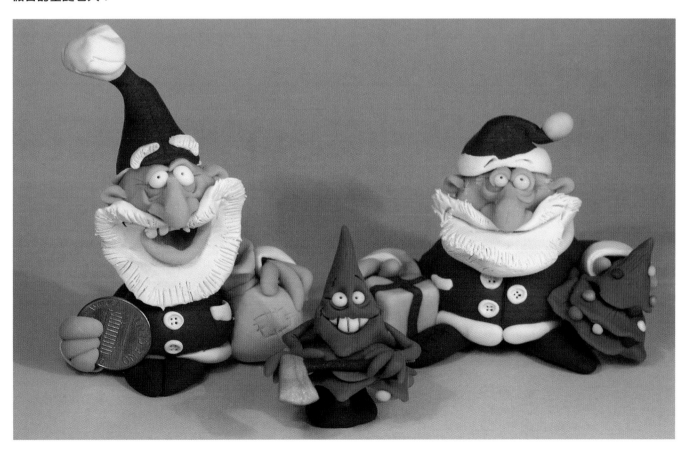

小矮人楚特力歐

在本書的倒數第二章裡，學習者可以學會做像小矮人一類造型的其中一種方法。有些想像造型其實很少為人所知，而從此刻開始，我們就要讓他們一一出現在世人的眼前。這個蛀蟲遍佈全身的洞穴小矮人其實是個沉默的傢伙，所以我相信，它會很欣賞「不問、不說」的方式。

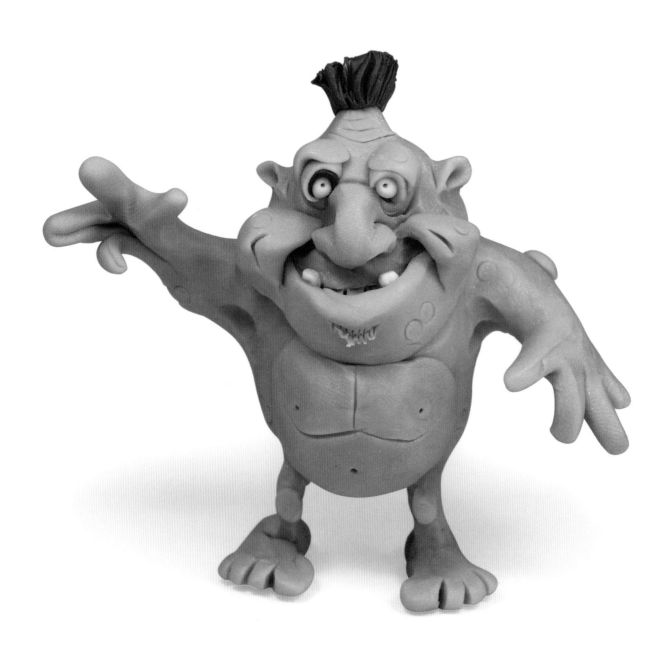

材 料　1/2塊淺綠色黏土

1/4塊淺藍色黏土

1/8塊色彩明亮鮮豔的黏土

1/8塊深棕色黏土

1條7英吋（17.8公分）長、0.7厘米細的銅線

工 具　小型斜切面中空管狀黏土用造型器

針或別針

小型細尖頭黏土用造型器

鋼絲剪

▲ **1** 首先從一團像雞蛋一樣形狀的黏土著手。我們將綠色和淺藍色黏土以任意的比例調和，從上圖中可以看到，我們得到一種帶了點藍的綠色膚色。就像我們做巫師鼻子的時候一樣，我們不會一直揉製這團黏土，而會在兩種顏色合而為一之前就停手。

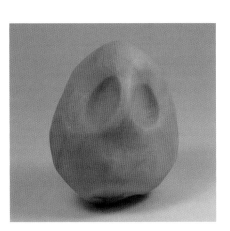

▲ **2** 用食指與拇指招擠蛋狀黏土的上半部。經招擠形成兩個凹陷之間的黏土應該要夠厚，因為我們準備要為這個小矮人做一個大鼻子。

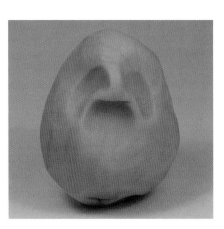

▲ **3** 以拇指往內以及朝上推按蛋狀黏土。經過這個動作之後在造型臉上所留下的痕跡，就如上圖中所呈現的一樣。

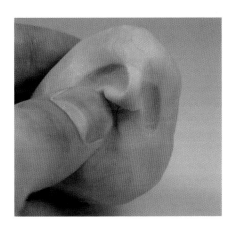

▲ **4** 再一次用拇指推一推鼻子兩旁的側邊，將鼻孔推得比鼻尖稍高一些。

▲ **5** 這就是造型側面輪廓的樣子。

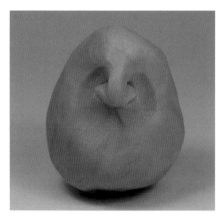 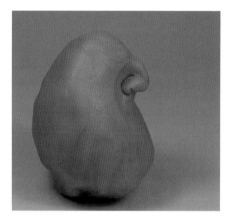

 6 以斜切面中空管狀黏土用造型器，從鼻孔的外部將鼻孔的形狀描繪出來。

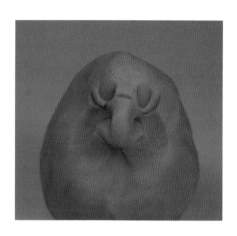 **7** 同樣也是用斜切面中空管狀黏土用造型器，準備在小矮人雙眼的下方做出眼袋。以黏土用造型器的頂端，在黏土上留下彼此之間的距離幾乎可以連結雙眼的刻痕。

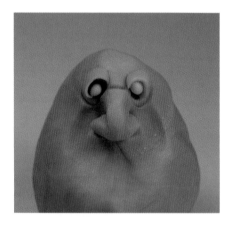

▼ **9** 如下方左圖所示，在兩邊眼瞼上方再蓋上第三塊扁平的綠色黏土。在額外的這塊黏土和眼瞼之間所形成的皺摺，讓人看起來好像眼瞼一般。

 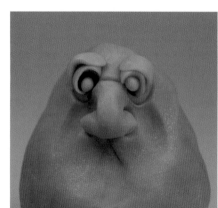

▲ **8** 用一小塊綠色黏土將一顆色彩明亮的黏土球包起來，當作是眼睛。請注意哦，小矮人左邊的眼睛，我們是先用一塊深藍色黏土將眼珠包起來，接著才又用綠色黏土包第二層。

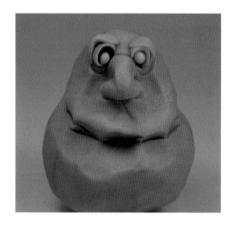

◀ **10** 用拇指指尖以水平方向按壓黏土中間地帶，將頭部與身體區隔開來。這個區隔的動作可不要太過用力，因為我們還沒有為造型做脖子，但這個動作對於造型頭部最下方位置的了解還是多少有幫助的，因為如此一來，我們就可以將造型臉部的特徵安排在適當的位置上。

▶ **11** 用手指指尖將小矮人的上下顎調整地略呈橢圓形。

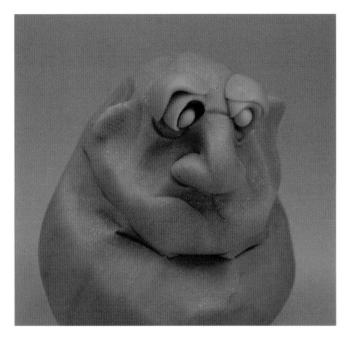

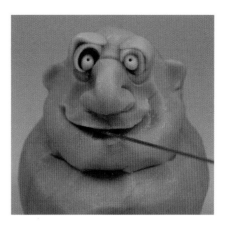

▲ **13** 用針將小矮人的嘴巴打開。

▲ **12** 用手指輕輕招擠小矮人頭部的側邊,進而形成兩隻小耳朵。我們所做的小矮人擁有兩隻小耳朵,藉以和它龐大的身軀形成對照。

▽ **16** 如下圖所示,用拇指按壓下顎部位,讓下唇突顯出來。

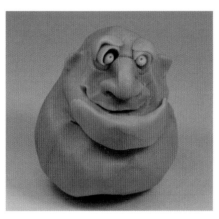

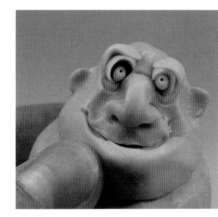

▲ **14** 以細尖頭黏土用造型器在小矮人的鼻子上戳兩個洞,形成鼻孔。

▲ **15** 將另外一塊扁平的綠色黏土黏在下顎的地方,加強此處部位。將這塊黏土的左右兩端抹入造型的臉部之中。

▷ **17** 這就是目前為止,小矮人所呈現的輪廓。它的下唇稍微向前突出,而另外加上的那塊扁平黏土已經和臉部完美地融為一體。

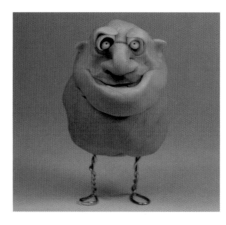

19 將兩隻腿部線圈插進造型中，同時再檢查看看，是否它的雙腳可以站立。原則上，小矮人應該是可以站了，但如果事與願違也別氣惱。因為稍後還要將腳趾和腳跟黏到線圈上，而腳趾和腳跟可以讓小矮人變穩。

18 現在，我們要將小矮人的頭部暫時先擱置一邊，轉而來做它的雙腳。為了製造出幽默的效果，我們要為小矮人做兩隻短短瘦瘦的雙腿，以及一雙巨大的腳。想要完成上述的計畫，我們必須要先做線圈。先將一小段銅線折成兩半，接著如上圖所示，將銅線兩端彼此纏絞在一起。一個正確的腿部線圈，應該是要能夠在沒有任何外物輔佐的情況下，筆直挺立於平面上。注意，腿部線圈上半部的末端是有些分岔的。當我們把線圈插進小矮人的身體時，這樣的設計就不致讓腿部線圈過分轉動，而這就是我們準備要做的。

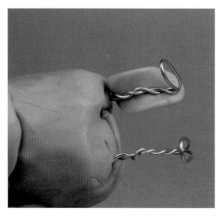

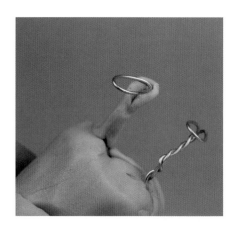

20 但還是讓我們先做雙腿吧。拿一塊短而扁平的黏土，將它如上面左圖所示鋪在銅線上，接著再像上面右圖一樣，把銅線包起來。

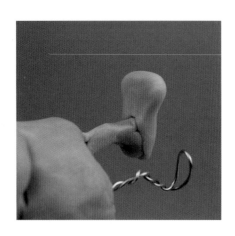

21 接下來以前述同樣方法包覆腳部，同時在前方添一些黏土做腳趾頭，在後方也添一些黏土做腳跟。

22 這就是雙腳在此步驟時所呈現的模樣。雙腳此時看起來，好像小矮人一直穿著一雙襪子，但等他們變成綠色，就會與小矮人的膚色一致了。

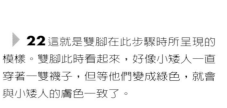

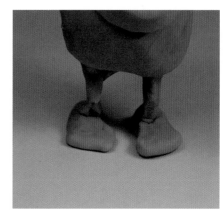

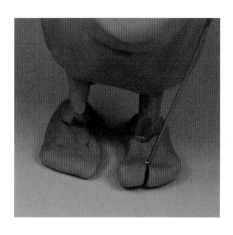
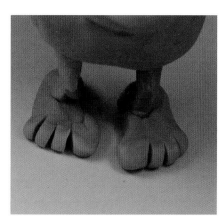

▲ **23** 想修飾這個錯覺，我們可以用針將造型的雙腳分割出個別的腳趾頭。然後再小心翼翼地將腳趾頭拉開。

▲ **24** 既然我們所做的小矮人會走路，那讓我們也幫它也添上雙手，讓它可以提拿物品。準備做手臂時，可以先做一條三倍於小矮人腿部粗的蟲狀黏土。

▼ **25** 如下圖所示，將蟲狀黏土的一端壓擠成圖片裡的形狀。

◀ **26** 接著以上下垂直的方向再度壓擠先前做出的形狀，最後就會變出一根手指頭。

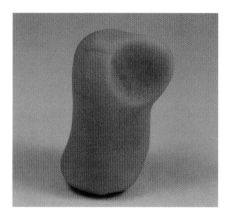
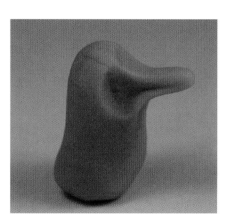

▼ **28** 你可能會在這裡遇到一個問題，那就是：在這條圓滾滾的蟲狀黏土末端要捏擠出三根手指和一根拇指，黏土的份量其實並不太夠。仔細看看下圖，答案即可揭曉：亦即做小指的時候，開始捏擠的地方要比其他手指的位置低很多。

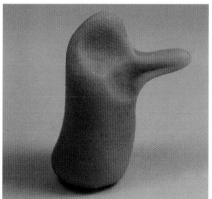
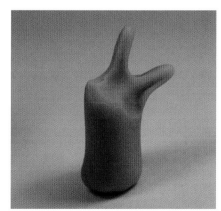

▲ **27** 其他手指捏塑的方法基本上大同小異，也就是先以水平的方向捏擠黏土，接著再施以垂直的捏擠動作。

29 如左圖所示，將手牢牢地黏到小矮人的身上。然後用黏土用造型器強化接合的地方，並且將接縫處磨平。把小矮人的另一隻手抬高，讓人感覺它好像正做著某個姿勢。不用為手指做任何特別的形狀；手指隨意自然的樣子讓造型看起來更笨拙。

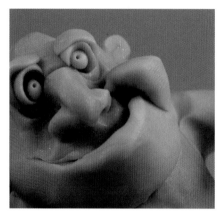

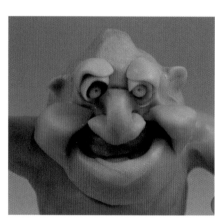

30 接下來，為小矮人添兩個圓潤的雙頰，也就是做兩條中間粗厚而兩端細尖的蟲狀黏土。將蟲狀黏土的兩端抹入所在位置周圍的臉部裡，使雙頰成為呈現快樂表情的其中一個臉部特徵。

31 這就是此時臉部的容貌。

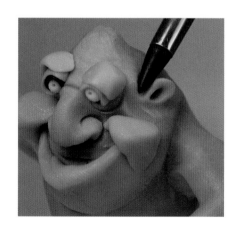

32 為了替耳朵加上更多細部輪廓，於是先用細尖頭黏土用造型器在上面戳個洞。接著，用同樣的工具，如上方右圖所示，從耳朵的上方與下側或壓或推而終致完成雙耳。

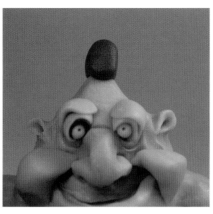

▲ **33** 從上圖中可以很明顯看出，我們胖嘟嘟而尖頭狀的造型仍是頭上無毛。

▲ **34** 為了修飾這個情況，我們把一塊深棕色黏土加到造型頭顱的最頂端。然後在這一小撮頭髮上畫幾根毛髮，同時手指在畫毛髮期間要一直放在這撮頭髮上，如此它才不致移動。

▼ **35** 接下來，用針在小矮人的前額畫兩三道皺紋，並為它加一對酒窩。同時，也在造型的嘴上畫個幾筆，做出牙齒的感覺。

▼ **36** 在小矮人身前放一塊圓盤狀黏土，當成它的胸部與腹部。圓盤狀黏土應該要中間較厚，然後越往周緣就越薄。

▼ **37** 為小矮人添個肚臍，並為它畫出胸膛。接著如下圖所示，用黏土用造型器的握柄在兩邊的手臂下方形成兩塊凹陷處，當作是胳肢窩。另外再加兩小塊橢圓形黏土當成膝蓋骨和手肘。

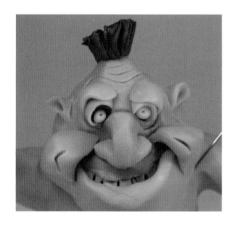

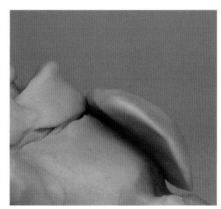

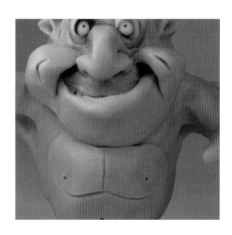

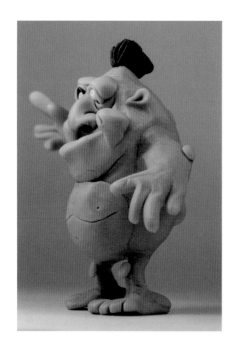

▲ **39** 沿著造型背部的脊柱放三塊橢圓形黏土，藉以強調它非人類的特性。（誰知道呢，也許這個小矮人和我們之前做的飛龍多少有些關係吧。）

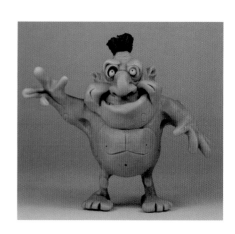

▲ **40** 這樣就完成小矮人囉！它正揮手道別唦，因為它很快就會消失去處理一些非常重要的小矮人事務。

▲ **38** 這就是加了一個大腹部之後，我們所做的傢伙側面的輪廓。

▶ **41** 試著在小矮人附近和它多聊一會兒，趁著它沒注意，找機會在它嘴裡塞兩顆亮色的牙齒。

依照黏土製造商的指示烘烤這個小矮人楚特力歐，然後讓它冷卻。想了解更多相關的建議，請參閱本書第7頁有關烘烤的部分。

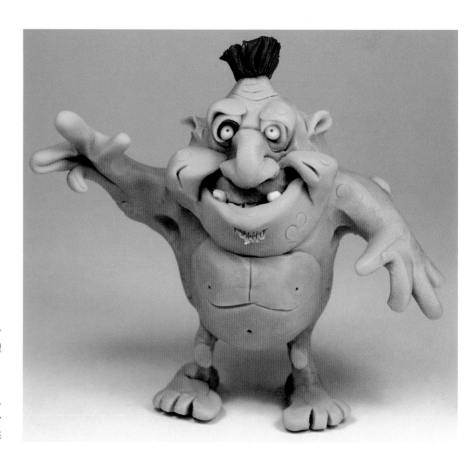

變化構想
海灘上的小矮人

這個海灘上小矮人的脖子很粗，以致圍在它脖子上的鍊子都斷了，而且這條鍊子還是它在小矮人珠寶店裡所能找到最大的尺寸呢！

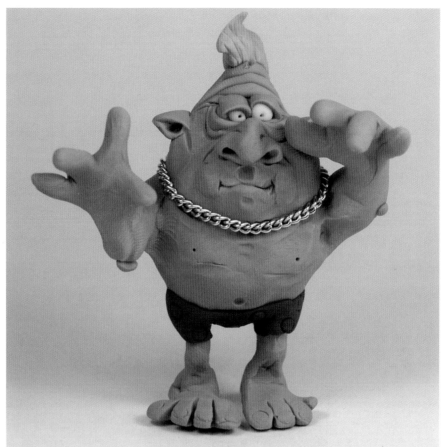

好賭的鬼怪海盜

進階造型

　　這個貪心的鬼怪賭客已經有好幾個月沒有見到陸地了，他急著想快速增加他所蓄積的財寶。鬼怪海盜同時也是一個比較複雜的造型範例，不僅因為它包括了許多你尚未學到的技巧，更因為它涵蓋了截至目前為止，你從本書所學到的、或打從一開始原本就知道的每一項捏塑方法。

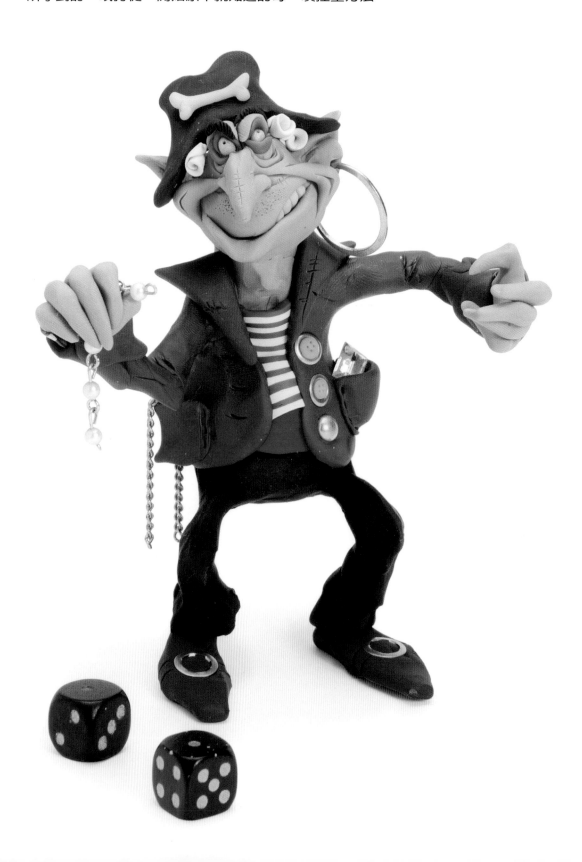

材料

1/2塊淺褐色黏土
1/4塊淺藍色黏土
1/8塊淺棕色黏土
1/8塊橘色黏土
1/8塊色彩明亮鮮豔的黏土
1/8塊白色黏土
1/2塊深藍色黏土
1/2塊黑色黏土
1/4塊深棕色黏土
1/4塊紅色黏土
1/8塊黃色黏土
1條59英吋（1.5公尺）長、0.7厘米細的銅線
錫箔紙
4個圈環：大的1個、、中的2個、以及小的1個
2段舊的鎖鏈，每段長2英吋（5.1公分）

工具

鋼絲剪
小型細尖頭黏土用造型器
小型斜切面中空管狀黏土用造型器
針或別針
利刃

▼ **1** 先從一個不規則「石頭」形狀的淡褐色黏土著手。這個鬼怪是一個與人類相似的造型，但又不完全是人類，這也是為什麼我們不直接使用膚色黏土的原因。

▼ **2** 如圖所示，以食指與拇指招擠石頭的上半部。務必讓兩指之間招擠出份量足夠的黏土，因為我們準備做一個非常突出的鼻子。

▼ **3** 這就是鼻子在經過招擠的動作後所形成的大致形狀。

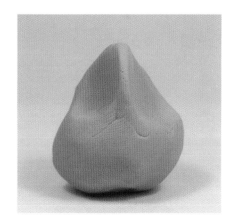

◀ **4** 用拇指按切鼻子，讓按切的地方最為突出，並確定鼻子的長度。拇指的指甲應該讓鼻子下方形成平坦的表面，因為稍後我們會將鼻孔安排於此。

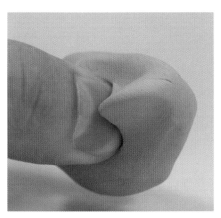

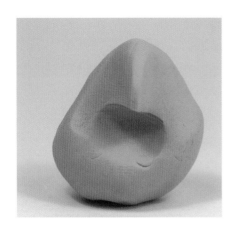

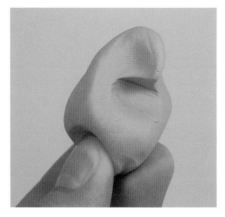

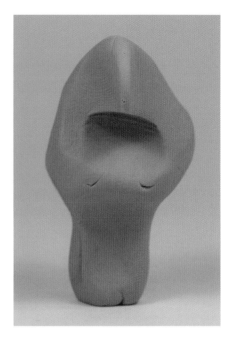

▲ **5** 當拇指按切的深度已達臉部平面時，請別就此停手。稍微按深一點兒，待鼻子底下出現一個小凹陷處時，整個按切動作才算結束。

▲ **6** 用手指從頭部捏出脖子，初步動作如上圖所示。接著慢慢旋轉頭部並重複整個捏與轉的過程，直到出現一個橢圓形的突出；在進行其他捏塑工作時，就可以藉由這個突出來握住頭部。此外，這個突出更將方便我們稍後將頭部黏到身體上。

小心，別讓石頭下半部黏土的份量因為做突出而減少，這個鬼怪可是需要一個完整的下巴哦。

▲ **7** 這就是未來的鬼怪目前頭部和脖子的模樣。

▲ **8** 再用拇指從鼻子的頂部劃定整個鼻子上下的範圍。

▲ **9** 左上圖裡可不是頭頂兩根天線的太空人哦，而是要為此造型製作線圈的銅線輪廓。要做出造型的線圈，就將每段相對的銅線纏絞一塊兒，最後即可形成右上圖裡「長了兩根觸角的外星人」。來了，用鋼絲剪剪掉多餘的天線。

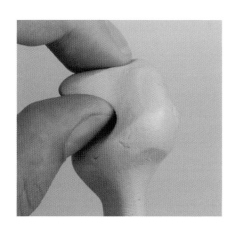 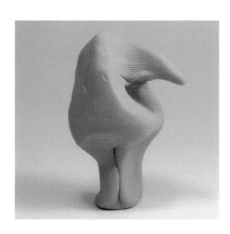 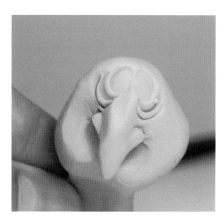

▲ **10** 如左上圖所示，將拇指放在鼻子的下方而食指擺在鼻子的上面，然後輕輕地向外拉，讓整個鼻子變得長一點兒。當拇指放在鼻子的最底部使力時，會將鼻子的兩邊推出兩處小隆起狀，稍後我們要利用這兩個小隆起做鼻孔。

▲ **11** 這就是我們練習有好一陣子、要經過幾個步驟才能得到的結果，也就是做出雙眼以及雙眼下方的眼袋。

要在這個鬼怪雙眼的下方做出眼袋，首先我們以斜切面中空管狀黏土用造型器的頂端，在黏土上壓出幾厘米深的刻痕，而外形的底部則直達鼻子，進而形成波紋。接著我們再重複同樣的動作兩次，而每回所做的波紋都緊位於前一個波紋的上方。

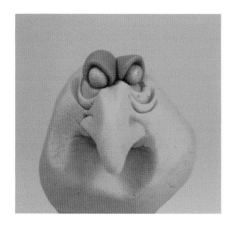

◀ **12** 接著我們揉出一小顆的淺藍色球狀黏土，然後再以一小塊扁平的淺棕色黏土將球狀黏土的三分之二包起來。接下來，我們將兩顆眼眼球放進眼袋上方已經做好的凹陷中。我們將每隻眼睛都稍微轉動一些些，而讓其中一隻眼睛眼瞼部分的淺棕色黏土塊，可以和另一隻眼睛的眼瞼形成直角。這個直角讓我們鬼怪臉上的表情更形強烈和兇猛。

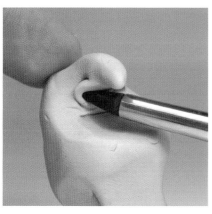 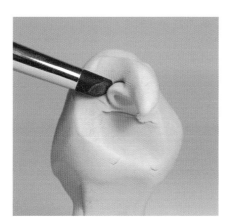

▲ **13**
以細尖頭黏土用造型器戳兩個深洞，讓鼻孔的兩側最後稍微鼓起來而成為鬼怪的鼻孔。然後用斜切面中空管狀黏土用造型器描繪鼻孔的外部，同時務必讓兩側鼻翼保持一定的體積。

15 在完成雙眼部分的工作前，再用和臉部一樣的淡褐色黏土做成第三雙眼瞼。這雙新眼瞼應該蓋住位在它下方眼瞼的某些部分，而主要是蓋住下方眼瞼內側的地方（也就是靠近鼻子處）。讓最上層的這兩邊眼瞼也彼此形成一個直角，讓造型的表情更顯得貪心低俗。

眼瞼呈現的方式讓造型本身更具人性，但過多層次的眼瞼則會帶來反效果。因此，要在造型中發揮戲劇張力其實是很容易的，即便是一種矛盾的表現方式，也都會讓造型更加有趣。

▲ **14** 在眼球上扎兩個洞讓雙眼睜開。同時，在雙眼下方加兩塊扁平的橘色黏土當作下眼瞼。用針將一邊的臉頰畫深一點兒，並畫出鬼怪的嘴巴。

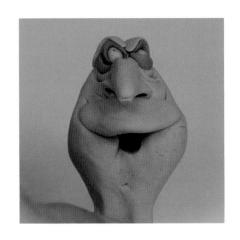

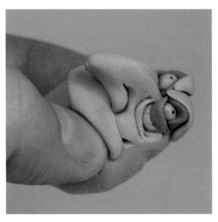

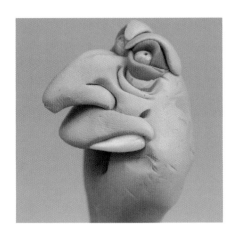

▲ **16** 用黏土用造型器的握柄在鬼怪嘴巴的中間戳一個洞。然後如圖所示，用一塊扁平、橢圓形的黏土當成造型的上唇。

▲ **17** 用拇指將上唇的左邊往上推，先為稍後準備放進去的牙齒騰出空間。

▲ **18** 拿一小塊扁平白色或色彩明亮的聚合黏土，如上圖所示，將它黏在上唇的下面。這個鬼怪露齒而笑的笑容並沒有對稱，因此，只有半邊的牙齒露出來。

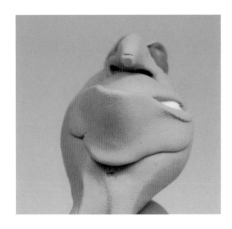

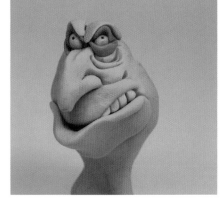

◀ **19** 用淡褐色黏土做一塊扁平而中間部分較寬、兩端則漸窄的黏土塊。如最左方的圖片所示，將這塊黏土黏在海盜的臉上。這塊黏土的邊緣將會當成下唇。在上下唇間的中央部份留個開口，並讓下唇較上唇突出一些些。將牙齒開始出現地方的上下唇接在一起，但可別讓下唇蓋住了所有的牙齒哦，只要遮住第一顆就好。

用針區分出每顆牙齒，也就是將針切進白色黏土裡，並拿著針由下往上唇劃分。小心別在上唇處留下任何痕跡。

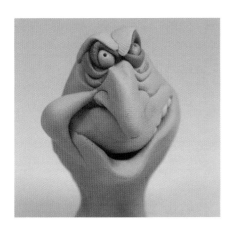

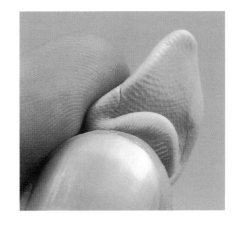

20 揉一條中間粗厚而兩端細尖的蟲狀黏土。將它稍微彎曲並如上圖所示黏在造型的臉上，形成一邊的臉頰。用細尖頭黏土用造型器的頂端，將臉頰下半部那端的黏土抹入臉中；而上半部應該就位於鼻孔的正上方。以同樣的程序完成另一邊的臉頰。

21 現在就準備做耳朵了。做一塊扁平而稍呈橢圓形的黏土塊。用手指將黏土塊的一端捏得稍微尖一點，同時如右上圖所示，把黏土兩邊摺起來。

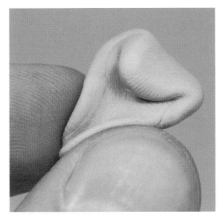

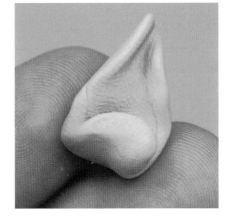

22 如右圖所示，把呈三角形兩端的角向內摺。這個動作的目的就如同以往一樣，亦即，希望做出來的耳朵不是像身體構造般正確，而是能夠讓人印象深刻。就這個鬼怪而言，耳朵看起來越怪越好。

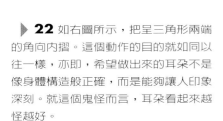

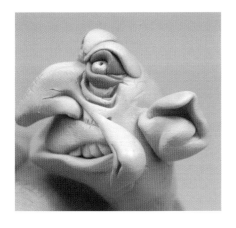

23 把耳朵黏到鬼怪的頭上。注意，左圖裡所呈現的耳朵形狀，是我們把它黏到頭上時，些微走了樣的結果。其實也可以將此變形當成怪異的元素之一，而無需在製作期間刻意避免這樣的結果，或在之後修正它。

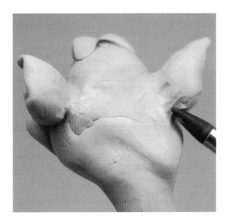

24 用細尖頭黏土用造型器把耳後方稍稍修飾，使其與頭部成為一體，同時強化耳朵與頭部之間的接合。

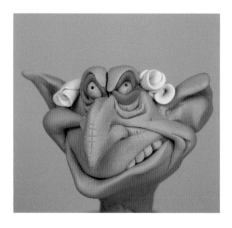

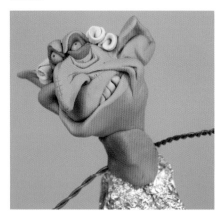

▲ **26** 將白色肉捲餅黏在鬼怪耳朵的後方，就像自己將筆夾放在耳朵的方式一樣。多做幾個肉捲餅，然後將他們分置在頭部的兩側。這些肉捲餅除了能讓鬼怪更好看之外，同時也可以強化頭部和耳朵之間的接合。

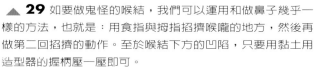

▲ **25** 我們所做的好賭的海盜鬼怪會戴著白色的假髮，這玩意兒是海盜盛行年代的特色。準備做假髮上一圈圈的捲髮，就先做一塊白色薄薄的橢圓形黏土，然後將它捲成一個像墨西哥肉捲餅的樣子。

▲ **27** 接著就準備把鬼怪的頭放到它的骨架上了。將頭部牢牢地黏放在要成造型脖子的銅線上。從頭上要將頭部壓下去時得小心，可別將臉部壓扁了。

利用一般的錫箔紙來增加鬼怪身軀的體積。接下來，就要用黏土包覆線圈了。

▲ **29** 如要做鬼怪的喉結，我們可以運用和做鼻子幾乎一樣的方法，也就是：用食指與拇指招擠喉嚨的地方，然後再做第二回招擠的動作。至於喉結下方的凹陷，只要用黏土用造型器的握柄壓一壓即可。

接著就用深藍色黏土開始包覆線圈了。這個造型會穿一件長袖襯衫，而最後它全身上下除了頭和脖子會露出「肉」以外，另一個會露出肉的部位就是雙手。現在就開始包覆全身各處只有線圈的地方，然後看看會出現什麼模樣。

▲ **28** 在錫箔紙上再多加一塊淡褐色黏土，讓鬼怪的脖子看起來更長。這塊新增的黏土上半部應該要緊接在原來的脖子上。

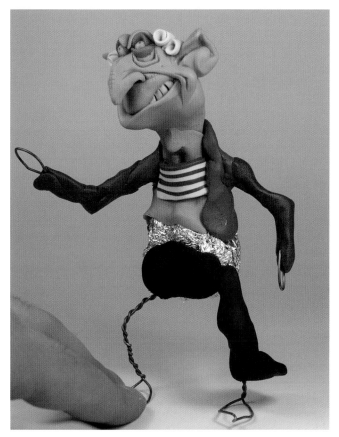

▲ **30** 鬼怪在它無釦的藍外套裡面會穿一件藍白相間的水手裝。同樣的，此處只做水手裝露出來的部分。至於藍白條紋的做法，我們可以先做好藍色和白色厚度一樣的黏土，然後藍白色交互一塊黏著一塊放上去。當襯衫差不多有八到十層的厚度時，就將他們緊緊地壓在一起但不把他們壓扁。接著拿一片利刃以垂直的方向把他們切成四五片。將其中最漂亮的一塊蓋在海盜的胸膛上面。

▲ **31** 接著以黑色黏土包覆造型銅線架構的部分，以及錫箔紙底部的地方。至於黏在臀部地方的黏土可以薄一點兒，但使用份量足夠且紮實的黏土來製作雙腳。把大腿的地方做細一點兒，膝蓋的地方做大一些，而讓褲管有些外張。但可別把銅線做的雙腿一路包覆直到雙腳，因為稍後我們要為鬼怪的腳穿上靴子。

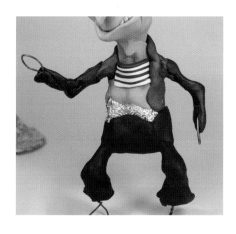

▲ **32** 從上圖中可以發現，我們還得為雙臂再多添上一些黏土。這裡我們所使用的黏土，是比襯衫藍色條紋要稍深一點兒的藍色黏土。此時我們已經知道，如果外套使用深藍色，整個服飾的對比效果會更好，因此我們決定，以深藍色當作外套最外層的顏色。

▲ **33** 然後以深棕色黏土做靴子。把造型左右兩邊的腳跟做大一點兒，讓它可以站得更穩。靴子一旦完成後，一定要確定鬼怪的雙腳是否能夠保持平衡。讓鬼怪再向前屈身一些，來調整鬼怪頭部和身軀的姿勢。

在鬼怪的靴子上放兩個小小的金屬圈，假裝他們是靴子上的鈕環。這兩個鈕環可能要等烘烤造型之後，再用強力膠將他們黏上去。

◀ **34** 此時，你或許對做雙腿感到厭倦了，那麼，就再回到頭部，為鬼怪加頂帽子吧。用黑色黏土做一個像左圖中的形狀。這個形狀必須要呈扁平狀，其本身重量才不致太重，同時也才能讓帽子下半部的兩端跨過鬼怪頭上一鬆鬆的捲髮和雙耳。

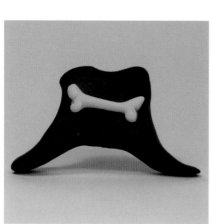

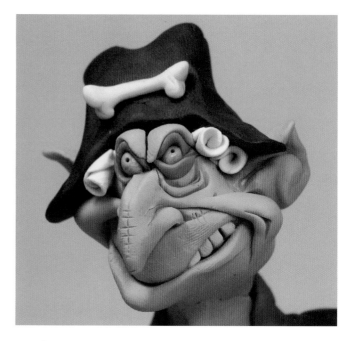

▲ **35** 用色彩明亮的黏土做一根骨頭（做法如同我們在本書第九章「沉思冥想的骷髏」中，第95到96頁所說明的一樣），然後以水平的方式將骨頭黏在帽子的前方。

▲ **36** 如圖所示，把帽子戴在鬼怪的頭上，同時盡量讓黑色黏土和造型頭部之間的接觸面積最大。整個頭部現在就幾乎快完成了。準備迎接鬼怪友善的笑容吧。

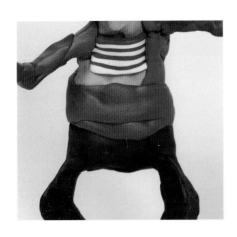

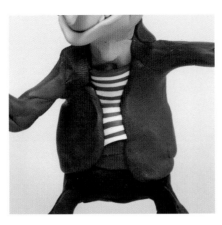

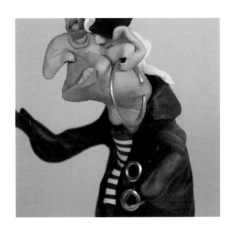

▲ **37** 用紅色黏土做一條長而薄且寬的黏土塊，將它圍在造型的腰部一兩圈。這就是海盜奇異的腰帶。

▲ **38** 在第一片水手服的下方再加另一片藍白條紋黏土，讓它可以蓋住錫箔紙做的腹部和部分的紅腰帶。接著以幾塊深藍色黏土遮覆造型的全部身軀，讓完整的外套蓋住造型的身體。以手指指尖或黏土用造型器將這幾塊藍色黏土調和在一塊兒。

▲ **39** 將兩個小圈環放在鬼怪外套的某一邊當成鈕釦，同時把一個大耳環穿過它的耳垂。再加一塊扁平的藍色黏土在鬼怪的脖子上，當作是外套的衣領。

▲ **41** 連續做幾根關節厚大而頂端細尖的手指，然後將這些手指較粗的一端緊緊地黏在手掌上。把手指粗端的黏土抹入手掌中。

▲ **40** 目前唯一尚未完成的重要工作，就是為鬼怪添上雙手。如圖所示，用一些淡褐色黏土包覆鬼怪手臂末端的銅線圈環，以形成手掌。

▲ **42** 如上方第一張圖，用一塊含有四層水手服的藍白色黏土，蓋住手指與手掌相接的地方。然後以一塊不規則形狀做成袖口的深藍色黏土包住手腕，除了能強化整隻手部構造，同時也可和手臂連結成一氣。

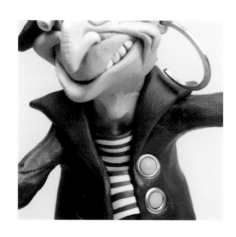

▲ **43** 如圖所示，將兩塊帶銳角的三角形藍色黏土黏在外套上，使鬼怪看起來更高深莫測，因為它會不經意地去誇示兩邊「呈尖端的翻領」。同時將兩塊黃色圓形黏土加到鈕釦上。

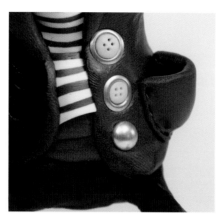

▲ **44** 稍稍彎摺一塊扁平的深藍色黏土，然後將這塊黏土黏到造型的外套上當成口袋。以細尖頭黏土用造型器將口袋的周緣牢牢地黏在外套上。在口袋周緣的地方另外再畫幾筆縫線，因為用針把口袋縫在外套上原本就會出現縫線。在每顆鈕釦上扎四個成正方形的小洞。

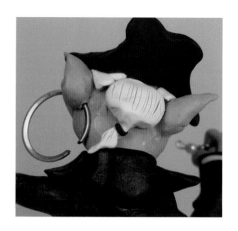

▲ **45** 把造型轉過身來，然後做它背後的假髮。這裡的假髮包含了上半部的一大把頭髮和一小撮的馬尾。將一小塊黑色黏土放在馬尾處，假裝將頭髮紮在一塊兒。用針在上半部的頭髮上畫幾根髮絲。

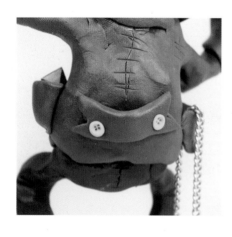

▲ **46** 然後又回到鬼怪的服裝：用一塊和外套同樣顏色、而像上圖裡所示範形狀的黏土，作為外套的後方腰帶。在後方腰帶上添兩顆黃色鈕釦。用針在背部中間畫幾道縫線。接著再做外套另一邊的口袋，並在上面戳個洞，讓一節鍊子在洞口處隨意地掛著。

▶ **48** 將一串珍珠項鍊放在鬼怪的手上，同時把它手指繞著項鍊緊緊地圍上。把你能找得到的珠寶放在鬼怪的口袋裡、牙齒上、或是手心中。此處我們找到一串剛好可以放在它口袋裡的假鑽石。

◀ **47** 我們就快接近本課的尾聲了，因此，如同以往，就準備用針在造型身上畫些線條吧。先是在海盜的兩頰上畫個深深的酒窩。然後在它上唇的上方連續扎些小點點，感覺好像海盜沒有刮鬍子一樣。在它鼻子上畫幾道縫線，因為如果這個海盜沒有打過架、留個傷疤什麼的，那它還真是幸運哩！

▼ **49** 把靴子的頂端壓扁，讓這雙靴子更有型。

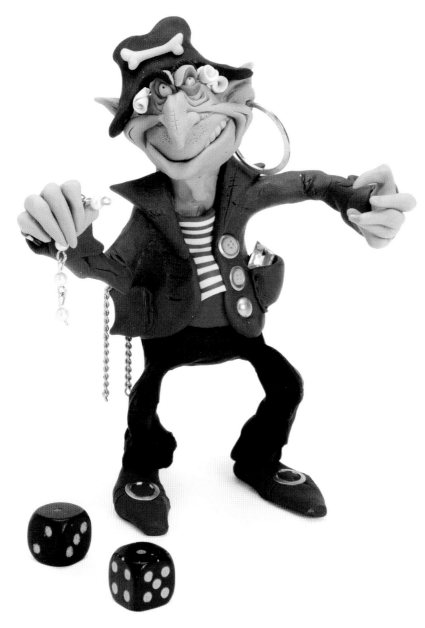

▼ **50** 這就是完成的好賭的鬼怪海盜！留意了沒？為了完成整個圖像，我們這裡還放了兩顆骰子。這兩顆骰子是早就丟在那裡的，表示我們所做的鬼怪並不是一個靜態的造型，它是剛做了一個動作。並不屬於本造型其中一部分的骰子，因為與主題配合之故，卻成為整個造型完整的一部分了。

依照黏土製造商的指示烘烤這個鬼怪，然後讓它冷卻。而烘烤時，可考慮以錫箔紙做一些墊子，讓造型躺平著烘烤。

想了解更多相關的建議，請參閱本書第7頁有關烘烤的部分。

變化構想
羅馬武士造型

這個羅馬武士是用了最多非黏土物件做成的造型，同時還加了一根一般母雞的羽毛。此造型有趣的地方在於，它不屬於進階的造型，但它卻被當作本書最後一個造型介紹給大家。為了要做它的雙腿，我採用在本書第十一章「小矮人楚特力歐」裡所練習過的單支線圈。而它的身體、頭部、以及雙臂，則是照著第六章「身著發亮盔甲的武士」中的原則完成的。

造型雕塑可以做到的境界，以及應該完成的程度

雕塑細部，同時以自己完成的造型編撰故事

造型雕塑可以做得相當繁複：學習者一方面可以自己規劃，將一個造型的每個細部都照顧得很周全，或者自己就被困在一個為造型所設計太過複雜的內容裡頭。在自己完成的鬼怪頭部每一根灰色髮絲上，都刻有以斜字體寫成的自己名字的第一個字母，此為前述第一種情形的代表；而做一條高速公路通到城堡中，且城堡中的武士或住在森林裡、或住在海島上、或住在水中、或住在行星上、或是住在以聚合黏土所可以創造出的空間裡等等，這就是前面敘述的第二種情形。你會發現，即便只是描述這兩個極端範例完成的過程就顯得又臭又長，令人一個頭兩個大。

當然，走極端可能很有趣，同時也絕對是值得嘗試的，但別忘了，到達極端之前，你還得經過中間的一條路哦：

當隨便一張過路人的臉孔出現在自己的創作上時，這個造型的特色應該多少是很明顯的，同時也應該只有幾個細部會抓住觀眾一時的興趣。舉例來說，在造型大大的鷹勾鼻和高挺的額頭捏塑上花費較多的時間，好過費神地為造型畫出365道縫線，而這些縫線其實通常就會以一塊補釘固定在袖子上的方式來取代。

同樣的，一個完成的造型應該要能充分地傳達它本身的主題，以刺激觀眾的想像力。做一個輔助性的背景也許有助於整個內容的發揮，但真正的內容其實應該賦予在造型本身。就讓我們以最後一章「好賭的鬼怪海盜」為例，在最後創作階段所安排的兩顆骰子，讓觀眾更確定造型本身是個賭徒，但我們終究得先捏塑出那個咧齒而笑的鬼怪、貪心的海盜呀。

假如學習者已經照著本書安排的所有內容一路做下來，現在你可能創作出許許多多的造型了，而這些造型就可以搬演一齣屬於你自己的童話故事。善用許多造型一以貫之的道理，然後就能做出騎在馬上的武士正與飛龍搏鬥的畫面、一個肩膀上停著一隻大烏鴉（全身漆黑的一般鳥類）的巫師、一個帶著小幫手精靈和一隻馴鹿（利用捏塑馬兒的那一課和線圈的技法，做出馴鹿頭上分叉的鹿角）的聖誕老公公、一個頭上停了一隻鳥兒的笨拙小矮人、以及所有自己發想的創意等等。以下就是個例子：

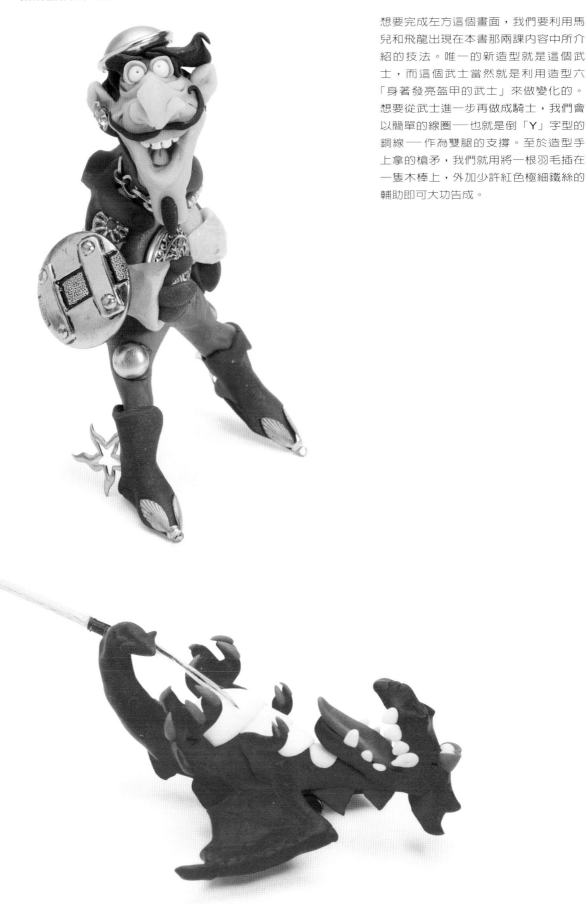

給飛龍搔癢的喬治爵士

想要完成左方這個畫面，我們要利用馬兒和飛龍出現在本書那兩課內容中所介紹的技法。唯一的新造型就是這個武士，而這個武士當然就是利用造型六「身著發亮盔甲的武士」來做變化的。想要從武士進一步再做成騎士，我們會以簡單的線圈──也就是倒「Y」字型的銅線──作為雙腿的支撐。至於造型手上拿的槍矛，我們就用將一根羽毛插在一隻木棒上，外加少許紅色極細鐵絲的輔助即可大功告成。

有關聚合黏土的相關訊息

聚合黏土總部（PCC，Polymer Clay Central）
http://www.polymerclaycentral.com
上面這個在網路上有關聚合黏土的最大入口站，非常專注於聚合黏土的藝術：它對初學者和進階程度的黏土雕塑者而言，都是很棒的一個線上資料庫，裡面包括了各式各樣有關聚合黏土及其相關的訊息。聚合黏土總部的討論區，是來自各國聚合黏土社團的許多藝術家最好的教流園地。

聚合黏土、工具、以及供應商品

Australia

Staedtler（Pacific）Pty Ltd.
P.O. Box 576, Inman Road
Dee Why, NSW 2099
Phone: 2-9982-4555
（提供軟陶）

Rossdaly Pty Ltd.
137 Noone Street, Clifton Hills
VIC 3068
（提供樹脂黏土、雕塑土）

保加利亞

Marnie,Ltd.
Bul. "Tzarigradsko chossee"
Office 608, 7 km
1784 Sofia
marnie.bg@dir.bg
（提供陶土、軟陶）

英國

軟陶的聚合黏土一般在歐洲是最容易找到的。要找出自己住處的當地零售業者，可以上軟陶製造商的網站：
http://www.eberhardfaber.de

American Art Clay Co. Inc.
P.O. Box 467
Longton
Stoke-On-Trent, ST3 7DN
Phone: 44-01782-399219
Fax: 44-01782-394891
（提供一般供應商品、推壓模型、工具）

Homecrafts Direct
P.O. Box 247
Leicester, LE1 9QS
Phone: 44-0116-251-0405
post@speccrafts.co.uk
http://www.speccrafts.co.uk
www.speccrafts.co.uk
（提供一般供應商品、義大利製陶土、工具）

The Polymer Clay Pit
http://www.polymerclaypit.co.uk
www.polymerclaypit.co.uk
（提供一般供應商品）

組織

美國

Accent Import Export, Inc.
1501 Loveridge Road, Box 16
Pittsburg, CA 94565
Phone: 1-800-989-2889
sean@fimozone.com
http://www.fimozone.com
（提供一般供應商品、工具、書籍）

American Art Clay Co., Inc.
4717 West 16th Street
Indianapolis, IN 46222
Phone: 1-800-374-1600
Fax: 317-248-9300
catalog@amaco.com
http://www.amaco.com
（提供一般供應商品、工具）

Clay Factory, Inc.
P.O. Box 460598
Escondido, CA 92046-0598
Phone: 877-728-5739
calyfactoryinc@clayfactoryinc.com
http://www.clayfactoryinc.com
（提供一般供應商品、樹脂黏土、雕塑
土、美國雕塑土、111號雕塑土、超強
板）

Mindstorm Productions, Inc.
2625 Alcatraz Avenue, Suite 241 I
Berkeley, CA 94705
Phone: 510-644-1952
Fax: 510-644-3910
burt@mindstorm-inc. com
http://www.mindstorm-inc.com
（提供教學錄影帶）

Polymer Clay Express
13017 Wisteria Drive, Box 275
Germantown, MD 20874
Phone: 1-800-844-0138
Fax:301-482-0610
http://www.polymerclayexpress.com
www.polymerclayexpress.com
（提供一般供應商品、不容易找到的貨
品）

Prairie Craft Company
P.O. Box 209
Florissant, CO 80816-0209
Phone: 1-800-779-0615
Fax: 719-748-5112
Vernon@pcisys.net
http://www.prairiecraft.com
（提供一般供應商品、工具）

紐西蘭

New Zealand Polymer Clay Guild
8 Cherry Place
Casebrook
Christchurch 8005
Phone/fax: 0064-3-359-2989
www.zigzag.co.nz/NZPCG/

英國

The British Polymer Clay Guild
48 Park Close
Hethersett
Norwich, Norfolk NR9 3EW
www.polymerclaypit.co.uk/polyclay/guil
d/britpol.htm

美國

National Polymer Clay Guild PMB 345
1350 Beverly Road, 115
McLean, VA 22101
http://www.npcg.org" www.npcg.org

謝誌

非常感謝我的家人和雙親艾瑞娜‧提洛夫和優司提尼恩‧提洛夫，沒有他們的愛與鼓勵，本書就沒有出版的可能。

也非常謝謝我的朋友李和史蒂芬‧羅斯，這麼多年來，他們一直在我黏土的創造之路上給我支持並陪著我。最後還要感謝洛克波特出版公司（Rockport Publishers）的瑪莉‧安‧何，以及協助出版本書工作團隊的耐心和熱情。

作者簡介

汀可‧提洛夫自孩童時代開始，就利用聚合黏土和混合的媒材，捏塑出3到5英吋（8至13公分）不等、令人眼睛為之一亮的小塑像。他所創造出來與眾不同的造型，也為各種黏土捏塑的相關網站所標榜，或出現在某些機關單位出版的快訊、畫廊或美術館、以及月曆上而成為其特色。提洛夫曾住過保加利亞（他是保加利亞人）並在當地受教育，也曾旅居法國、美國，目前他是美國瑞德學院（Reed College，譯注：位於奧勒岡州的波特蘭市）的大四學生。讀者可以在提洛夫的網站：http://www.dinkos.cim看到他一系列豐富而多樣的作品。